퍼포먼스, 윤리적 정치성

퍼포먼스, 윤리적 정치성

김홍석

현실문화 samuso:

서문

김선정·김수기

김홍석의 작업을 몇 마디 말로 설명하는 것은 매우 힘듭니다. 주제의 다양성이나 매체와 장르를 넘나드는 방식 때문만은 아닙니다. 마치 고고학자가 먼지 한톨한톨의 켜를 벗겨가며 미발굴 유물을 탐사하듯이, 김홍석은 미술의 경계, 정치적인 것의 의미, 정체성과 번역·소통의 문제를 제기하면서 집요하게 '빈 곳'을 모색합니다. 그의 '빈 곳'은 안과 바깥 어느 쪽에도 속해 있지 않은 '문지방' 같은 것으로 보입니다. 그곳이야말로 고도로 자의식적이고 반성적이며, 결국은 윤리적이고 정치적일 수밖에 없는 그의 문제의식을 부단하게 각성시키는 곳일 것입니다. 경계와 벽이 만들어지고 언어가 약호화되고 권력이 세워지는 것에 대해 끊임없이 흠집과 균열을 낼 수 있는 것도 문지방에 선 위태로운 각성 덕택이며, 비틀고 희화화하고 넘나들며 차용할 수 있는 것도 이 외로운 '빈 곳'에서의 역설적인 자유로움 덕택일 것입니다.

　　김홍석이 매체와 장르를 넘나들면서도 퍼포먼스에 많은 관심을 기울인 것도 이와 무관치 않을 것입니다. 하지만 그의 퍼포먼스는 범주화되고 역사화된 장르 개념의 퍼포먼스와는 한참 거리가 있습니다. 그의 퍼포먼스는 장르 사이에 설정된 경계선, 예술과 사회, 예술과 정치 사이에 설정된 분리선들을 노출시키고 그 구조들을 고발합니다. 퍼포먼스의 수행성이 그야말로 올바로 작동할 수 있는 비판적인 도전을 그는 확고하게 견지하고 있는 것입니다.

　　김홍석의 최근작 <사람 객관적─평범한 예술에 대해>(2011)는 퍼포먼스의 이러한 잠재성을 극한까지 밀어붙이고 있습니다. 의자, 돌, 물, 사람, 개념이라는 다섯 가지 소재를 다루는 텍스트에서 시작되는 그의 '윤리적이고 정치적인' 문제의식은 결국 제작 과정 자체가 작품의 완성이 되는, 더 극단적으로 말하면 결말이 열려 있는 새로운 전시 방법을 제안합니다. 통상 '작품'이라 일컫는 의미있는 오브제가 일체 없는 텅 빈 전시 공간에서 작가의 스크립트 혹은 텍스트는 퍼포머(배우)의 말로 변형되고, 텍스트의 의미는 퍼포머와 관객 간의 아무도 그 결말을 예측할 수 없는 상호작용 과정에 맡겨집니다. 작품의 의미를 결정하는 주체가 더 이상

작가가 될 수 없는 열린 구조 속에서 작가와 퍼포머, 관객이 모두 일종의 '수행성'이라는 과정으로 수렴됩니다.

『퍼포먼스, 윤리적 정치성』은 김홍석이 지속적으로 탐구해 온 '차이와 윤리'라는 주제 아래 수행해온 텍스트 기반의 작품들을 모아 소개합니다. 그간의 작업들은 크게 세 가지 섹션으로 엮이는데, <사람 객관적>과 함께 <공공의 공백>, <다름을 닮음>을 구성하는 개별 작품들에 대한 작가의 스테이트먼트와 스크립트가 함께 수록되어 그의 '수행적 미술(performative art)'의 단면을 일목요연하게 드러내 보일 것입니다. 이와 함께, 김홍석의 작업 세계를 키워드로 풀어내는 에세이, 작가와 기획자 간의 인터뷰가 수록됩니다. 아이리스 문의 에세이는 몇 가지 키워드를 통해 작가의 다채로운 작품 세계를 여는 친절한 안내서와 같은 역할을 할 것입니다. 큐레이터 김선정은 인터뷰를 통해 김홍석의 작업의 계기와 작업 과정, 그리고 작품에 숨겨진 이야기들을 이끌어내 독자들에게 들려줄 것입니다.

김홍석의 작업이 제시하는 퍼포머티브한 기획은 다른 분야와도 흥미롭게 연결되는 것을 볼 수 있습니다. 과학평론가 주일우, 시인이자 가수인 성기완, 시인 심보선과 미디어 아티스트 이태한은 각각 '과학에서의 관점의 문제', '모듈(module)', '텍스트 해상도(Text Resolution)'에 관한 강연 원고들을 통해 퍼포머티브한 기획을 둘러싸고 지적으로, 문화적으로 상호관련된 망이 어떻게 형성되어 있는지를, 나아가서 김홍석의 작품에 대한 다양한 해석 가능성을 보여줄 것입니다.

사람 객관적

사람 객관적―평범한 예술에 대해
People Objective―Of Ordinary Art

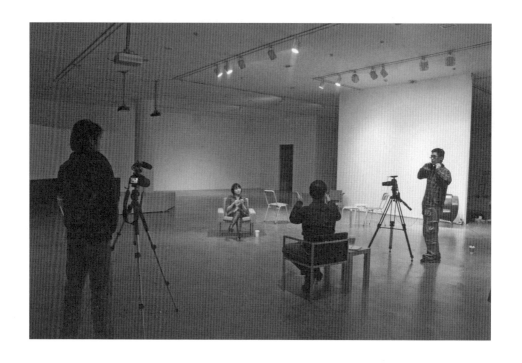

2011
퍼포먼스, 5개의 스크립트, 5명의 퍼포머,
100m² 이상의 공간, 1인당 15분 이내의 설명,
의자들, 조명들
위: 리허설 장면, 아트선재센터

김홍석의 작품 〈사람 객관적—평범한 예술에 대해〉를 마주하게 되면 구체적 서사가 사적인 기억의 자료를 통해 절대적 추상으로 변모될 수 있음을 경험할 수 있다. 이 작품은 소위 미술가들의 '아이디어로서의 텍스트'가 공적인 공간에 의도적으로 노출되는 것으로 시작하여 일차적 사고 단계가 바로 미술 표현의 종결로 형식화되는 간결한 태도를 말한다. 이러한 노출은 솔직함, 정당함과 같은 정의로 작용되는 것과 대비하여 미술이 갖는 형식이라는 이성에 기대어 어설픔, 결여, 불완전의 의미로 작용한다.

그가 만든 다섯 가지 텍스트의 내용은 미술가들이 작품 제작 이전에 갖게 되는 고민들로 이루어져 있다. 〈도구에 대한 소고—의자를 미술화하려는 의지〉, 〈순수한 물질에 대한 소고—돌을 미술화하려는 의지〉, 〈형태화될 수 없는 물질에 대한 소고—물을 미술화하려는 의지〉, 〈윤리적 태도에 대한 소고—사람을 미술화하려는 의지〉, 그리고 마지막으로 〈표현에 대한 소고—개념을 미술화하려는 의지〉를 말한다. 다섯 가지의 텍스트에서 발견되는 주제는 미술을 시작하는 미술 학도들이 마주할 만한 매우 기초적인 것임과 동시에 미술가들에게도 여전히 순수하게 다가오는 근원적 질문들이다. 이러한 근원은 그가 근무하는 미술 대학에서의 강의와 매우 밀접히 관계하고 있으며, 그는 자신의 강의에서 사용되는 내용이자 자신의 작품을 위한 아이디어 텍스트를 작품화한다.

작품화 과정의 두 번째 단계는 사람들의 초대로 이어진다. 여기서 사람들은 연기자들로 한정된다. 김홍석은 다른 인물의 인성, 감성, 언어 등을 자신에게 대입하는 연습과 이러한 경험에 익숙한 이들을 연기자들로 보았다. 그는 연기자들이 실제적으로 마주치게 되는 문제들이 타자와의 동일시가 이루어질 수 없는 결여의 상태와 거울의 상대로 자리하는 가짜의 재현이라고 보고, 이에 대한 반대의 구조가 성립될 조건들을 제시했다. 연기자들의 대본 독해와 연습된 제스처는 서사의 변형 과정이자 또 다른 서사 구조의 발생이라고 판단한 김홍석은 이들이 스스로 모든 과정을 책임지게 하고 그에게 주어진 연출적 소임을 포기했다.

미술 작품과 관람자의 사이에 위치하는 데서 발생하는 이러한 변형의 서사는 연기자들의 자각화 과정이며, 이 단계는 관람자들과의 만남에서 제3의 서사 구조를 발생시킨다. 그러나 김홍석은 연기자와의 만남이 자신의 작품의 종결로 선언한다. 그는 연기자와 관람자 간의 만남의 단계에 대한 개입을 스스로 차단하며 방관과 방임의 자세를 유지한다. 자칫 무책임해 보일 수 있으나 이 단계가 이 작품의 정점에 해당한다.

세 번째 단계는 연기자들과 관람자 간의 만남이다. 김홍석이 제시한 텍스트는 스크립트로 작용하면서 연기자들은 마치 이야기꾼인 것처럼 관람자들을 맞이한다. 연기자들은 마주한 관람객들에게 일방적으로 자신의 메시지를 전달하는 것이 아니라 관람객들의 반응에 대응하지 않을 수 없음을 알게 된다. 이러한 즉흥적 대화는 원본이 가지는 고유한 의미를 완전히 소외시키며 새로운 텍스트를 발생시킨다. 여기서 우리는 어떠한 정해진 결말도 볼 수 없으며 꼬리에 꼬리를 무는 이야기 구조를 발견하게 된다. 이로써 김홍석–연기자–관람자라는 이 세 종류의 사람들은 순차적 구조로 연결되어 만남이라는 정치를 재현한다.

다음 글은 김홍석의 작품 <사람 객관적—
평범한 예술에 대해>에 포함된 텍스트이자
배우들에게 주어진 대본입니다.

도구에 대한 소고─의자를 미술화하려는 의지

(관람객들이 자신의 위치에 오면 최대한 밝게 그러나 부담 없게, 그래서 편안함을 느끼게 그들을 맞이한다.)

안녕하세요. 지금부터 의자란 사물이 어떻게 미술적 표현으로 전환되는지에 대해 설명해 드릴까 합니다. 의자란 일반적으로 다리가 서너 개 그리고 등받이 혹은 팔걸이가 있기도 한 사물이며, 사람이 사용하고 주로 앉는 자세를 위한 도구입니다. 미술가들은 아마도 재료, 크기, 형태 그리고 색상의 변화를 통해 의미를 발생시킬 것입니다.

사실 우리가 별로 생각해볼 기회가 없는 대상이긴 합니다. 어떤 미술가가 의자를 미술로 표현할 때, 그것이 우리 주변에서 보는 것처럼 평범하게 제작된다면 우리는 실제 의자와 미술가가 만든 의자 간의 차이를 못 느끼게 될 겁니다.

얼마 전에 만난 어느 미술가는 다섯 개의 의자를 제작하였습니다. 이제 그 의자에 대해 설명해 드릴까 합니다.

먼저 첫 번째 의자에 대해 설명을 해 드리겠습니다.

그는 의자를 만들기 위해 재활용 가게에 들러 여러 개의 여행용 가방을 구입했습니다. 그가 완성한 의자의 형태는 앉는 부분으로 보이는 뉘어진 여행용 가방 하나, 그리고 등받이용으로 보이는 세로로 세워진 여행용 가방 하나, 마지막으로 의자 다리용으로 보이는 좀 더 작은 크기의 두 개의 여행용 가방이 그것입니다. 이러한 조합으로 하나의 의자가 탄생되었는데 그는 이러한 조합의 여행용 가방 의자를 10개 정도 만들었습니다. 그리곤 이 의자들을 청동으로 주조하였습니다. '주조하였다'는 뜻은 뜨거운 불에 녹인 청동을 거푸집에 부어 물건을 만든다는 것입니다. 청동으로 주조한 이유는 이 의자들을 공공 장소에 설치할 생각이었기 때문입니다. 광장을 거닐던 사람들은 여행용 가방 형태의 의자에 자연스럽게 앉을 수 있을 것으로

보였습니다. 사람이 앉는 부분까지의 높이는 약 40센티 정도였으며, 전체적인 형태는 매우 근엄해 보이며 현대적인 감각이 있고 익살스러우면서 약간은 고독해 보였습니다.

(의자의 형태나 조합 과정을 설명할 때 가급적이면 행동을 자제하고 단순히 구두로 설명하기를 권한다.)

이 의자는 크기, 형태, 색상보다는 재료가 강조된 작품으로 보입니다. 그럼 왜 이런 의자를 만들었을까요? 그는 이 작품에 ‹진보를 위한 의자›란 제목을 부여했습니다. 진보란 역사 발전의 합법칙성에 따라 사회의 변화나 발전을 추구한다는 사전적 의미가 있으나 이 미술가는 변화와 발전을 위해 헌신적으로 이동하는 사람들과 그의 삶에 대해 주목한 것 같습니다. 그러한 삶을 추구하는 사람들은 여행을 많이 할 것이라 생각하고, 그는 여행용 가방을 작품화하기로 결정한 것이 아닐까 싶습니다.

다음은 두 번째 의자에 대해 설명해볼까 합니다.

그는 이 작품의 제목을 ‹정의의 의자›라 명명했습니다. 정의란 의미는 진리에 맞는 올바른 도리를 말합니다. 철학에서는 개인 간의 올바른 도리 또는 사회를 구성하고 유지하는 공정한 도리를 뜻합니다. 미술가는 의자의 올바른 도리 혹은 공정한 도리가 무엇일까 생각을 하였습니다. 그러다 보니 의자의 편안함이라든가 의자의 형태에 따른 상징적 의미와 같은 것보다는 의자 자체를 주체화해야 한다고 판단했던 것 같습니다. 그래서 그는 단순히 앉을 수 있는 것을 만드는 목적이 의자로서의 도리를 지키는 것이라 생각했고, 그래서 그는 조그만 돌 하나를 선택했습니다. 그 돌은 사람이 앉기 적당한 크기와 높이, 심지어 부드러운 곡선으로 이루어져 매우 편해 보였습니다. 제목을 통해서 이 돌을 바라보면 의미가 충분히 전달되는데, 망연히 바라보면 이것은 의자라기보다는 돌이고, 이렇게

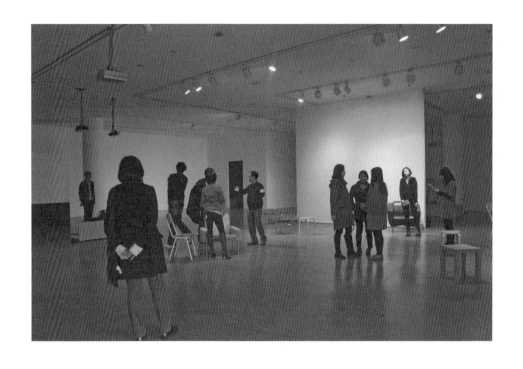

돌을 운반해놓은 행위의 결과가 과연 보는 이들에게 의자라고 어떻게 설득할 수 있을까요? 이 미술가는 이러한 딜레마에 대해 개의치 않아 보였습니다. 결론적으로 〈정의의 의자〉는 돌 한 덩어리가 되었습니다.

다음은 세 번째 의자에 대해 말씀드리겠습니다.
　이 의자는 여러 가지 이유로 인해 실제로 만들어지지 못했고, 그래서 미술가의 상상 속에, 그의 계획서 속에서만 존재하게 되었습니다. 그러나 그의 프로젝트의 일부이기 때문에 이 의자를 소개하겠습니다.
　그는 이 의자에 〈권리의 의자〉란 제목을 부여했습니다. 권리라 함은 이익과 권세를 뜻하기도 하고 타인에 대하여 당연히 요구할 수 있는 힘이나 자격 등을 말하는 것으로, 공권, 사권, 사회권 등이 있습니다. 반대말은 의무라 할 수 있습니다. 그는 이러한 의미를 위해 특별한 형태를 가진 의자를 만들거나 특별한 재료를 선택하지 않았습니다. 특별한 색상이나 크기에 변화를 준 것도 없습니다. 그는 일상에서 쉽게 찾을 수 있는 의자 여러 개를 수집한 다음에 길거리의 구석이나 건물의 꼭대기, 혹은 5층 높이의 건물 외벽 등에 설치하려 했습니다. 건물 꼭대기나 건물 외벽은 추락 등의 위험한 요소가 있기 때문에 의자들을 단단히 고정시켜야 했습니다. 건물 꼭대기나 건물 외벽에 설치된 의자에 앉은 사람들은 아래의 풍경을 내려다볼 수도 있고, 사람들이 많이 다니는 길목에 놓인 의자에 앉은 사람은 길을 걷는 여러 사람들을 마주할 수 있습니다. 반대로 의자에 앉은 사람은 다른 보행자들에게 쉽게 노출됩니다. 그의 계획에 따르면 대부분의 의자들은 시내 한복판에 설치되어야 하고, 그 범위는 3,000m², 약 900평쯤 되었습니다. 수량은 40개 정도입니다. 과연 사람들이 자연스럽게 이 의자에 접근할 수 있을까요? 평범한 의자이기 때문에 비바람에 쉽게 손상되지 않을까요? 그리고 그 지역 행정부처나 관련 건물주로부터 의자 설치에 대한 허가를 받을 수 있을까요? 공공미술품에 대한 그의 제도적 식견이 뒤떨어져서 이런 제안을 한 것일까요? 그는 오히려 이렇게 설치 불가능한 상황이 자신이 제안하는 〈권리의 의자〉의 개념과 부합한다고 생각한

것일까요? 세상에 공개되지 못한 이 의자에 어떤 의미가 있을까요? 상상과 실현되지 못한 제안도 미술이라고 할 수 있을까요?

다음의 네 번째 의자에 대한 설명을 드리겠습니다.
　이 의자는 약 1년에 걸쳐 제작되었고, 그 이유는 기술적인 문제에 대한 해결과 충분한 예산 확보를 요구했기 때문입니다. 그만큼 노력을 요하는 의자였고, 그래서 그는 이 의자에 대한 애착이 강할지도 모릅니다. 기술적인 문제라 함은 의자 쿠션 내부에 설치된 매우 정교하고 안전한 온도 조절 기능을 말합니다. 그는 먼저 1978년에 출시된 폴트로나 디 프루스트(Poltrona di Proust)란 이름의 의자를 구입했습니다. 이 의자의 디자이너는 멘디니(Alessandro Mandini)이고, 그는 폴 시냑(Paul Signac)이란 화가와 협업을 통해 일인용 의자를 완성했습니다. 외형은 18세기 프랑스의 네오바로크 스타일로 되어 있고, 의자의 프레임과 쿠션 전체는 인상주의 점묘법으로 칠해져 있습니다. 형태, 색상 모두 매우 화려한 의자입니다. 높은 가격의 이 의자를 5개 정도 구입하여 그 내부에 자동차 시트나 전기장판과 같이 전기 열선을 장치했습니다. 심지어 마사지 기능도 추가하여 이 의자에 앉아 스위치를 켜면 따뜻함을 누리며 마사지까지 받을 수 있게 된 겁니다. 이 의자의 판매 가격은 상상을 초월할 만큼 비싸다고 보면 될 겁니다. 그는 이 의자에 〈민주주의의 의자〉라는 제목을 붙였습니다. 이처럼 고가의 화려한 의자에 이런 이상한 제목을 부여한 것에 대해 의문이 들기 마련입니다. 민주주의란 국민이 권력을 가지고 그 권력을 스스로 행사하는 제도 또는 그런 정치를 지향하는 사상을 말합니다. 혹시 그는 국민의 권력에만 의미를 적용한 게 아닐까요? 매우 냉소적으로 현재의 민주주의 사상에 대해 풍자하려 한 것은 아닐까요? 아니면 우리 모두 민주주의는 독재와 전체주의 등을 극복한 사상이니만큼, 이 사상을 대할 때 우리는 항상 겸허히 존경심을 가득히 담아 최고의 사상적 선(善)으로 우러르려는 태도에 대해 비판하려 한 것일까요?

다음은 마지막 의자에 대해 설명해 드리겠습니다.
 이 의자는 벤치로 제작되었으며 공공 장소에
설치되었습니다. 미술가의 의도는 의자이지만 앉을
수 없는 의자를 제시하는 것이었습니다. 정확히
말하자면, 앉는다는 행위는 '휴식', '정지', '거주',
'안정'이란 상징적 의미가 있다고 보고, 그와는 반대의
상황, 그러니까 '노동', '진행', '이동', '변화'와 같은
행동적 상황을 표현하고자 했습니다. 그는 철조망
더미를 이용하여 벤치를 만들었습니다. 철조망
더미란 철조망으로 외부 형태를 만들고 내부 속까지
철조망이 꽉 차 있다는 뜻입니다. 이 벤치는 세 개가
제작되었고 각각의 형태는 모두 달랐습니다. 하나는
한글의 'ㄴ'자의 형태를 가지고 있었고, 다른 하나는
원의 형태를 띠고 있었습니다. 마지막 한 개는
'ㄴ'자 형태에서 내부 각이 예각이 되게 하여 각이 진
부분을 땅에 고정하였습니다. 각각의 크기는 거의
비슷하였지만 그 높이가 무려 8미터나 되는 것도
있었습니다.

(벤치의 형태를 설명할 때 가급적이면 행동을
자제하고 단순히 구두로 설명하기를 권한다.)

이 장소를 찾는 사람들이나 그 주위를 걷던 사람들은
이 의자에 앉을 생각을 전혀 할 수 없는 그저 바라만
보아야 하는 상황을 연출한 겁니다. 미술가는 이
의자에 〈혁명의 의자〉라고 제목을 부여했습니다.

이상으로 제가 얼마 전에 만났던 어느 미술가의 의자
작품에 대한 설명을 마치겠습니다.

순수한 물질에 대한 소고—돌을 미술화하려는 의지

(관람객들이 자신의 위치에 오면 부담스럽지 않게 자신에게 집중하도록 행동을 취한다. 그러나 너무 부산하지 않게, 그리고 혼돈을 주지 않도록 주의한다.)

안녕하세요, 저는 돌로 이루어진 저의 미술 작품에 대해 설명할까 합니다. 제가 완성된 작품에 대해 설명을 드리는 것이 아니라 돌에 대한 저의 작품 계획서라고 보면 됩니다. 이 작품은 도시지정학적 의미를 내포한 공공적 제안으로 도시에 사는 사람들을 위한 기념비이자 공원입니다.

돌은 자연에서 발견되는 것으로 우리에게 익숙한 물질입니다. 우리가 여행을 가서 무언가 기념하고자 할 때 흔히 돌멩이를 들고 오기도 합니다. 제주도에 가서 현무암을 들고 오는 일은 자신의 추억을 물질을 통해 항상 간직하고자 하는 의미겠지요. 수석은 수집의 의미를 넘어 자연에 대한 인간의 숭고한 경외심을 위한 것으로, 수집가는 구도자의 자세로 돌을 수집하고, 의미를 부여하고, 오랫동안 관조하기도 합니다. 미술가들도 돌을 보면 이러저러한 상념에 젖기 마련이지만 돌의 물질적인 면을 관찰하여 이를 해석하는 과정은 보통 사람들에겐 낯설기 때문에 이에 대해 먼저 설명해보도록 하겠습니다.

돌을 수집하여 전시장에 나열하기
돌이 있는 장소에 사람들을 초대하여 돌을
　　보여주기
여러 돌을 수집하여 이를 조합해보기(쌓기,
　　병렬로 세우기, 붙이기 등등)
돌 하나를 선택하여 이를 어떤 형태로든
　　조각하기
돌을 캐스팅한 후 이를 청동, 석고, 실리콘, 흙
　　등의 다른 재료로 변환하기
돌을 화폭에 그리기
돌을 사진 찍기
돌을 비디오로 촬영하기

돌을 던지며 놀기
거대한 돌을 그 현장에서 자르기
돌을 가루로 만들어 다른 형태로 만들기

이렇게 수많은 방법이 있습니다만 미술가들은 돌을 마치 동네 야채 가게에서 사온 감자 다루듯이 쉽게 대하진 않습니다. 그러니까 감자보다 돌을 조금 더 신화화했다고 보면 될 것 같습니다. 돌에는 무언가 인간에게 추상적으로 다가오는 힘이 있어서 그런가 봅니다. 멋진 돌을 발견한 미술가가 이를 조각하거나 혹은 다른 장소로 이동시키거나 하는 일이 혹시 인간의 무한한 이기심과 욕망 때문이 아닐까 싶어 감히 건드리지도 못하는 경우도 있고, 그럼에도 불구하고 그 돌을 공개하고 싶은 미술가들은 관람객들과 함께 돌이 있는 장소로 찾아가기도 합니다. 어떤 미술가들은 돌을 조각한다는 자신의 태도가 불경스럽다고 느낀 나머지 돌의 표면에 아주 조그만 흔적만 남기기도 하고, 돌로 대체할 만한 콘크리트를 조각하기도 합니다. 물론 거대한 돌을 마음대로 조각하고 원하는 장소에 이동시키는 미술가들도 있습니다. 이러한 행위가 도덕적으로나 관습적으로 비난받을 일은 아닙니다. 아시다시피 그러한 미술품들은 오랫동안 보존되어 역사성을 내포한 새로운 개체로 대접을 받기도 하고, 심지어 지역 경제에 도움이 되기도 합니다.

지금부터 돌을 사용하여 하나의 미술 작품을 제시해볼까 합니다.

이 작품의 제목은 〈고독한 여정〉입니다. 이 작품은 장소가 무엇보다 중요합니다. 왜냐하면 스펙터클한 상황을 연출하기 위해 그렇습니다. 그래야만 돌이 돌로 보이게 할 수 있기 때문입니다. 먼저 고층 빌딩으로 가득 찬 도시를 선택합니다. 이 작품은 빌딩과 빌딩 사이에 있어야 하기 때문에 아무래도 빌딩 하나를 구입해야 할 것으로 보입니다. 그 후 빌딩이 있던 그 장소에 아무것도 존재하지 않게

모든 것을 제거해야 합니다. 그러면 빌딩과 빌딩 사이에 빈 공간이 나타나게 됩니다.

이후 돌에 대해 일가견이 있는 분과 함께 전국의 돌산, 가능하면 전 세계의 돌산을 탐방하여 형태와 의미가 가장 우수한 돌을 수집합니다. 가능하면 작은 돌부터 커다란 암석까지 수집해야 합니다. 어느 정도의 양이어야 하냐면 약 50층 높이의 건물 내부에 가득 채울 만한 양이어야 합니다. 이렇게 수집된 돌을 놓고 풍수지리학자, 지질학자, 시인, 정원사, 건축설계사, 구조공학자 등 가능하면 산과 건축에 관계된 모든 전문가들과 함께 인공 돌산을 만들기 위해 고민을 시작합니다. 이런 고민은 이 프로젝트의 가장 행복한 순간이 될 것으로 보입니다만, 전문가 간의 의견 충돌로 인해 이 프로젝트가 무산되는 일만은 없어야 할 것입니다.

먼저, 50층 높이의 육면체 형의 건물을 짓습니다. 이 건축물은 골격만 있고 외부 벽면이 없는, 뻥 뚫린 상태의 구조물로 시작해야 합니다. 그런 다음, 수집해온 돌과 암석을 전문가와 함께 차곡차곡 1층부터 쌓아 올립니다. 그리하여 건물의 45층 높이의 돌산을 만듭니다. 가능하면 이 돌산에 어울릴 만한 나무나 식물들을 배치합니다. 그리고 예산에 여유가 있다면 폭포와 연못 정도는 산의 적당한 부분에 설치하여 소리가 있는 산으로 변모시킵니다. 산이 완성되면 건축물의 외벽을 완성시킵니다. 그러니까 외벽은 모두 유리로 감싸고 산의 뒷면은 되도록이면 콘크리트로 마감합니다. 이런 과정이 끝나면 이 프로젝트는 종결됩니다.

이 건물과 돌산이 완성되면 거리를 지나는 모든 이들이 길거리에서 이 돌산을 바라볼 수 있게 됩니다. 그리고 이 건물을 방문한 이들은 이 돌산의 정상까지 오를 수 있습니다. 매우 가파른 경사를 가진 산이지만 이 돌산을 오르고자 하는 이들은 매우 많을 것으로 예상됩니다.

이 건물을 사용하는 조건 및 제한 요소를 말씀드리겠습니다. 이 건물의 방문은 예약제입니다. 이용객은 최대 10명이며 그 이상의 경우는 입장이 불가능합니다. 산에 머무를 수 있는 최대 시간은 20시간 이내입니다. 이 건물은 24시간 이용 가능합니다. 이 건물 내에는 음식을 제공하거나 샤워를 하거나 음악 혹은 커피 같은 음료를

제공하거나 하는 일련의 문화적 요소는 전혀 없습니다. 입장은 무료입니다. 추락 등 안전사고에 대해서는 건물과 산에 책임이 없습니다.

이 돌산은 태생적으로 매우 불쌍한 산입니다. 그러나 도시에서만큼은 최고로 세련된 자태를 가진 대상임은 확실합니다. 저는 이러한 돌산을 제안하지만 실제로 만들어지는 것에 대해서는 매우 부정적입니다. 거대한 인공 섬은 물론이고 화성 탐사선도 만드는 이 시대에 이런 것쯤이야 보잘것없는 프로젝트겠지만 만약 이것이 만들어진다면 이것은 인간의 원죄가 확인되는 순간이기 때문입니다.

형태화될 수 없는 물질에 대한 소고—물을 미술화하려는 의지

(관람객들이 자신의 위치에 오면 최대한 차분하게 그러나 너무 날카로워 부담을 가지지 않게 그들을 맞이한다.)

안녕하세요, 저는 물에 대한 미술을 설명할까 합니다. 물은 아시다시피 형태화되기 매우 어려운 성질을 가지고 있습니다만 많은 미술가들이 물을 이용하여 작품으로 표현하였습니다. 이 물질은 아마도 형태화되기 어렵기 때문에 시각화되기 어렵고, 이런 이유로 해서 추상적이라 판단됩니다. 이러한 추상성 때문에 예술가들은 은유나 상징을 통해 물을 사랑으로, 냉정으로, 아름다움으로, 혹은 생명으로 표현하였나 봅니다.

저는 그러나 물을 생각하다 보면 어느새 눈물이 생각나곤 합니다. 눈물은 바닷물, 강물보다 그 양이 크게 적고 심지어 빗물과 같은 운동감도 적지만, 제게는 사람한테서 생성되는 매우 감정적이고 역사적인 것이라고 생각됩니다. 그래서 저는 눈물을 소재로 한 몇 개의 작품을 매우 좋아합니다. 제가 본 어느 미술가의 작품은 자신의 방에 설치한 것으로 벽지를 통해 눈물을 표현하였습니다. 그 방 안은 텅 비어 있고 사면의 벽 중 어느 한 벽면의 벽지를 천장부터 바닥까지 약 3밀리미터의 폭으로 뜯어낸 것이 전부였습니다. 벽지가 뜯겨나간 자국은 마치 눈물 자국처럼 보이는데, 그 길이가 천장부터 바닥까지이니 아마도 그 길이가 약 3미터 정도가 될 것입니다.

또 하나의 작품은 조각품입니다. 이 작품 또한 실제 눈물 크기로 만들어진 것으로, 철이란 재료를 사용하였습니다. 이 작품은 천장에서 바닥에 매달려 있는데 길이는 약 3미터에서 4미터까지 다양하며, 약 100개 정도의 수량으로 이루어져 있습니다. 자세히 살펴보면 얇고 기다란, 그러니까 폭은 5밀리미터, 두께는 약 2밀리미터가 되는 매우 기다란 형태인데, 그 끝은 눈물 방울처럼 동그랗게 처리되어 있습니다. 사람들이 그 주위를 지나다니면 공기의 움직임으로 그 눈물들이 흔들리게 되고, 그래서 눈물끼리 부딪치면서 생성되는 소리는 매우 청량하게 때론 매우 고독하고 처량하게 들리기도 합니다.

이제 저의 눈물 작품에 대해 구체적으로 말씀드릴까 합니다. 저는 아주 평범하지만 사랑과 슬픔을 아는 사람을 만날 것입니다. 슬픔이란 것을 안다는 것은 매우 추상적이지만 대부분의 사람들은 무슨 의미인지는 이해할 것입니다. 저는 그 사람을 이 장소에 초대하고 사랑과 슬픔에 대해 그와 이야기를 나눌 것입니다. 그리고 그 상대와 함께 눈물을 흘리면서 더 이상 사랑과 슬픔이 아닌 눈물 그 자체를 느낄 수 있게 될 때 이 작품은 끝날 것입니다.

이제 여러분께 이 작품을 보여드리겠습니다.

(눈물을 흘린다.)

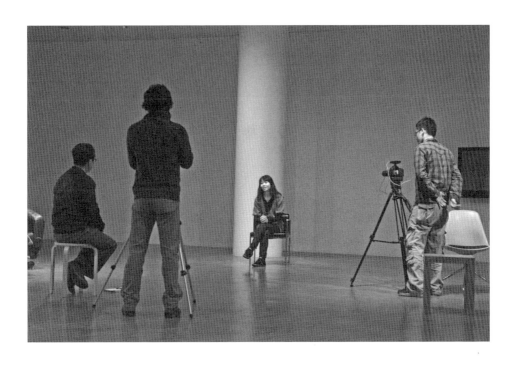

윤리적 태도에 대한 소고—사람을 미술화하려는 의지

(관람객들이 제 위치에 오면 최대한 편안하게 그들을 맞이한다. 서서 맞이하는 것도 좋다.)

안녕하세요. 저는 행동이나 행위로 이루어진 미술 작품에 대해 설명을 드릴까 합니다. 이를 퍼포먼스라고 통상적으로 용어화하여 퍼포먼스 아트라 부르기도 합니다. 아시다시피, 퍼포먼스는 연극적 성격의 공연으로 진행되기도 하고, 관람객이 작품에 자연스럽게 포함되는 참여적 이벤트가 되기도 합니다. 또는 작품 제작의 노동 과정을 관람객에게 그대로 노출하는 것과 같은 기록적 행위도 있습니다. 심지어 영상 장비의 기술적인 발전으로 인해 비디오 카메라의 보급이 보편화된 세상에 있다 보니, 퍼포먼스를 특정한 장소에 특정한 사람들을 초대하여 그 행위를 보여주는 것이 아니라, 은밀한 곳, 사적인 곳, 타인의 접근이 쉽지 않은 곳에서 퍼포먼스를 진행하고 이를 영상으로 기록한 다음에 그 영상을 보여주는 일도 발생하게 되었습니다. 이를 두고 퍼포먼스 작품인지 비디오 작품인지 구별해야 하는 애매한 상황도 있긴 합니다.

그런데 왜 미술가들은 퍼포먼스를 수행하고, 이를 미술이라고 명명하는 것일까요? 연극, 무용과 차별화된 요소는 무엇일까요?

저는 그 답을 모르겠습니다. 그러나 저는 연극적이면서 즉흥적이기도 하고, 관객 참여적이면서도 미술이라 할 만한 매우 야심 찬 계획을 세워보기로 했습니다. 대본도 있는 퍼포먼스, 제가 직접 행하는 것이 아니라 배우들의 연습에 의해 진행되는 퍼포먼스, 무대가 아닌 평범한 곳에서 벌어지는 퍼포먼스, 사람들이 퍼포먼스를 수동적으로 보는 것이 아니라 자발적으로 참여하게 되는 퍼포먼스, 결과가 정해진 것이 아니라 종결이 어떻게 될지 아무도 모르는 '열린 결말'의 퍼포먼스가 그것입니다. 그래서 생각해낸 것이 미술 작품이 만들어지는 과정을 설명해주는 사람들과 이들의 이야기를 듣는 사람들에 대한 것입니다. 그러니까 전시장 내부에 나열된 미술 작품들이 있는 것이 아니라 작품을 설명해주는 사람들과 이를 듣고 공감하는 관객이 있는 풍경을 말합니다. 이렇게 되면 작품은 있지만 눈으로는 보이지 않고, 눈으로는 보이지 않지만 작품이 있는 상황이 되고, 나아가 관람객 스스로 작품을 머리 속에 상상하여 만들어갈 수 있게 됩니다.

(어느 한 사람을 지목한다.)

반갑습니다. 한 가지 여쭈어볼 것이 있는데, 요 근래 가장 행복했던 순간이 어떤 것이었는지 기억나시는 것이 있으면 말씀해주시겠어요?

(대답을 듣고 궁금한 점이나 의견이 있으면 서로 대화를 나눈다.)
(다른 사람에게 말을 건다.)

가장 싫어하는 유형의 사람은 무엇인가요?

(대답을 듣고 궁금한 점이나 의견이 있으면 서로 대화를 나눈다.)
(모든 사람들을 바라보며)

제가 노래를 한 곡 부르겠습니다. 제가 가장 좋아하는 노래인데 만약 같이 불러주실 수 있으면 저로서는 너무 기쁠 것 같습니다. 이 노래로 인해 저와 여러분 사이에 있을 어색함이 조금이라도 없어졌으면 싶습니다.

(노래를 한 곡 부른다.)
(자신이 좋아하는 곡을 자유롭게 선택한다. 매번 곡이 바뀌어도 좋다. 너무 슬프고 무거운 곡보다는 친근하고 은근한 곡을 선택하길 권한다.)

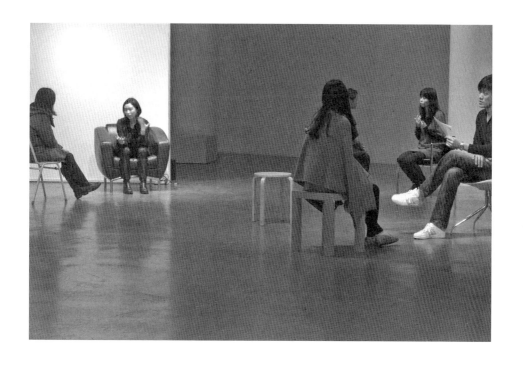

표현에 대한 소고—개념을 미술화하려는 의지

(관람객들이 제 위치에 오면 최대한 차분하게 그들을 맞이한다. 주로 앉아서 설명하길 권한다.)

안녕하세요, 저는 하나의 단어가 미술로 전환되는 상황에 대해 설명드리겠습니다.

　미술을 통해 관용이란 의미를 표현할 수 있는지 오랫동안 고민하던 어느 미술가였습니다. 정규 미술 교육을 받은 이 미술가는 원래 회화 전공으로, 민중미술로 불리는 그림을 그려서 커다란 성공을 거두고 있었어요. 주로 사회에서 억압과 차별을 받고 있는 사람들의 풍경을 그려냈는데, 그는 관조자로서 그림을 그렸지 그러한 사람들과 직접 만나서 이야기를 나눈 적은 없습니다. 그가 차츰 성공을 거두자 주변에서는 그의 그러한 태도를 두고 말이 생기기 시작했습니다. 그가 과연 약자의 삶을 제대로 알고 그림을 그리는 것인가 지적한 겁니다. 그런데 그 미술가는 객관적인 시각으로 그림을 그리는 것은 표현의 한계가 발생한다고 믿고 있었고, 더구나 사적 감정을 품고 그림을 완성하는 것에 대해 매우 두려워하였습니다. 혹시 동정이라도 생기게 되면 자신의 그림이 엉망이 된다고 생각한 겁니다. 그는 다큐멘터리 식의 관점으로 세상을 객관적으로 묘사하기보다는 은유를 통해 사회상을 묘사하는 소설가의 태도를 따르기로 한 것 같았습니다. 그래서 그는 주변의 비판에 대해서 그다지 신경을 쓰지도 않았습니다. 그런데 그는 약 2년간 신작을 그려내지 않고 집에만 파묻혀 있었습니다. 지인들은 걱정되어 그를 찾아도 문을 열어주지 않았고, 전화를 걸어도 받질 않았습니다. 그는 자신의 작품에 어느 순간 커다란 실망을 하여 붓을 꺾어버렸는지, 아니면 원대한 작품을 위해 고군분투를 하고 있었는지 아무도 몰랐습니다. 그러던 어느 날, 그 미술가는 드디어 바깥 세상에 나타났습니다. 약 8점의 회화 작품이 전시장에 등장했는데, 추상화라 불릴 만한 이미지가 화폭 가득히 담겨 있었습니다. 작품 제목은 〈관용〉이었습니다. 과연 〈관용〉이란 추상적 의미를 어떻게 화폭에 담았을까요? 보통 사람들은 그의 달라진 스타일에 관심을 가졌지만, 그를 잘 아는 지인들은 그가 겪었을 정신적 고통에 공감했습니다. 〈관용〉이란 의미를 주제로 하여 과연 미술로 표현할 수 있는 걸까요? 심지어 네모난 화폭에 〈관용〉의 의미를 담아낼 수 있을까요? 미술이 모든 것을 표현할 수는 없는 걸까요?

　그의 그림의 대부분은 모노크롬 회화였습니다. 단색조로 이루어진 그림들로, 어떤 그림은 캔버스 표면이 그대로 보일 만큼 아주 얇게 펴 바른 것이었고, 어떤 것은 물감이 범벅이 되어 칠해져 있었습니다. 색상은 중간 색조도 있었고, 어떤 것은 원색이 그대로 나타나 있었습니다. 그러니까 회색인지 베이지 색인지 먼지 색인지 모를 만큼 존재감이 없는 색상에서부터, 물감 회사에서 생산된 물감을 그대로 바른 듯한 강렬하지만 무언가 유치해 보이는 빨간색도 있었습니다. 혹시 이 미술가는 물감과 캔버스라는 물질에 관용의 의미를 적용한 걸까요? 혹은 이러한 의도를 이해할 관조자들에게 관용을 베푼 것인가요? 이 미술가는 작품을 전시한 이후 제목만 제시했을 뿐, 단 한번도 자신의 작품의 배경과 의도에 대해 이야기하지 않았습니다. 그는 계속 그렸지만 단 한번도 그 그림에 대해 설명하지 않았습니다. 현재 이 미술가는 '인식'을 주제로 그리고 있습니다.

(설명을 마친다.)
(관람객들에게 설명이 끝났음을 암시할 수 있는 행동이나 태도를 취한다.)

22

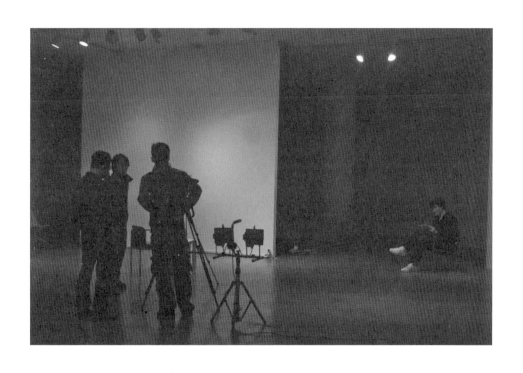

소통의 새로운 형식,
번역

김홍석의 개인전 «평범한 이방인(Ordinary Strangers)»을 준비하며
인터뷰를 진행했다. 이 인터뷰는 전시에서 소개될 <사람 객관적—평범한
예술에 대해> 프로젝트 및 이 프로젝트와 연관이 있는 김홍석의 이전
작업들을 중심으로 이루어졌다. <사람 객관적>은 전시장에 오브제로 된
작품이 놓이는 대신 작품을 설명하는 사람들(여기서는 배우들)이 전시장에
서 있거나 앉아 있다가 관객에게 오브제 없는 작품에 대해 설명하는
작업이다. 보통 전시장에는 작업이 놓여 있고 그 작업의 이해를 돕기 위해
해설사나 도슨트가 있는데, 김홍석의 이번 프로젝트에서는 오브제 없이
작업을 설명해주는 사람들로만 전시장을 구성하고 있다.

김홍석과는 그가 독일 유학을 마치고 돌아온 90년대 중반에 다른
작가들과 같이 만나게 되었고, 90년대 후반부터 여러 전시를 함께 하였다.
그룹전으로는 서울과 베이징에서 열린 «환타지아(Fantasia)»전(2001,
2002)과, 도쿄에서 열린 «Under Construction»전(2002), 베니스
비엔날레 한국관 «Secret beyond the door»전(2005), 그리고
아트선재센터에서 열린 김소라, 김홍석 2인전 «ANTARTICA»전(2004)과
«Somewhere in Time»전(2006) 등을 함께했다.

다음의 인터뷰는 2011년 3월 5일에 진행된 김홍석과의 인터뷰를 정리한
것이다.

김선정: 이번 프로젝트의 작품 이름이 〈사람 객관적―
평범한 예술에 대해〉인데, '사람 객관적'은 어떤
의미인가요?

김홍석: 제 작품 중에 〈카메라 특정적―공공의
공백(Camera Specific—Public Blank)〉(2010)과
관련된 작업입니다. '장소 특정성(site-
specificity)'이라는 개념은 작품이 어디에
놓이는지에 따라 작품의 성격이 바뀐다는 것입니다.
그만큼 장소성이 중요하다는 말인데, 장소가
아니어도 작품의 성격을 좌우하는 요소는 많다고
생각합니다. 특히 카탈로그는 전시와 작품, 그리고
작가를 대표하는 것 이상의 기능을 합니다. 예전에는
전시라는 장소가 중요했는데, 이젠 전시 못지않게
카탈로그라는 매체가 중요한 위상을 갖게 된
거죠. 그래서 미술가들은 전시와 동일한 힘으로
카탈로그를 대합니다. 경우에 따라서는 카탈로그에
전시 이상의 의미를 부여하는 작가들도 있습니다.
사실 우리는 전시보다는 카탈로그를 접할 기회가
훨씬 많기 때문에 작품이 기록되는 상황에 대해
무언가 언급하고 싶었던 겁니다. 특히 카탈로그 안에
있는 사진들 중에는 작품이 생성되는 과정을 찍은
사진들이 많은데, 퍼포먼스와 같이 행위 중심의
작품들에는 그 사진이 행위를 증거하기 때문에
다수의 사진들이 사용됩니다. 그 사진들을 보다 보면
작품이 진행된 상황도 파악이 되고, 작품의 내용도
이해할 수 있게 되는데, 그 사진의 정체가 뭐냐는
것이 저를 혼란스럽게 만들었습니다. 작품인가?
아닌가? 퍼포먼스가 작품 그 자체라면 행위를 벌인
장소와 등장하는 사람들이 주체가 될 겁니다.
　미술가들 대부분은 마치 증거처럼 퍼포먼스를
사진이나 비디오로 기록하고, 이러한 기록이 작품을
대표하게 되죠. 그런데 그 기록을 보면 사진을 찍은
사람이 따로 있고, 사진의 소유권이 따로 있고,
카탈로그의 지적 소유권도 따로 있습니다. 제가
제 작품을 기록한 사진을 보고 너무 근사한 나머지
사진 작품으로 전환해도 될까요? 혹은 그 사진을
카탈로그에 싣기 위해 다시 인쇄를 하게 되면, 그게
카탈로그용 사진인지 작품을 대표하는 이미지인지,
그 정체성이 매우 혼란스러워져요. 그런 이유로 해서
〈카메라 특정적〉은 영상에 등장하는 사람과 행위를
주체로 설정하기보다는 오히려 영상 매체 자체가

주인공이 되게 한 작품입니다. 퍼포먼스를 영상으로 기록한 것이 아니라 기록한 영상을 퍼포먼스와 다르게 위치시킨 거죠. 영상을 위해 퍼포먼스를 했다고 할까? 이렇게 되면 사람들의 퍼포먼스가 원본이기는 하지만 그것이 덜 중요해지고, 반대로 기록하는 도구 즉 카메라가 중요해집니다. 카메라로 찍는 일 자체가 중요하기 때문에 여기에 필요한 사람들을 초대하게 된 거죠. 카메라에 찍히기 위해 사람들이 등장하는 것인 만큼, 사실은 안 해도 되는 일을 만들어내는 셈인 거죠. 그러나 사람을 대상화하여 카메라로 촬영하는 것은 그 등장인물과 작품을 진행하는 미술가와의 관계에 대해서는 표현하지 못합니다. 그래서 <사람 객관적>이란 작품에서는 저와 초대된 사람들 간의 관계를 부각시키고, 초대된 사람들을 관람자들과 직접적인 관계를 맺게 하여 상호소통적인 구조를 주인공으로 만들고자 한 것이지요. 이것은 영화의 영상과 비슷합니다만 영화적 맥락이 아니기 때문에 영화도 아니고 홈비디오도 아닌, 그것들 사이 어딘가에 있어도 되고 아니기도 한 것이 된 겁니다.

　　미술 작품에 개입하는 사람들 중, 작품에 직접 등장하여 같이 만들어가는 사람들이 객체화되거나 소재화되지는 않습니다. 그러니까 이들은 장소나 카메라의 경우처럼 특정화(specific)될 수가 없는 거죠. 자신이 주체가 되어 소재화된 사람들을 미술가는 어떻게든 조정하려 하지만 그게 안 된다는 겁니다. 이 작품은 사람들을 객체화시키고자 하는 의지로 시작하여, 미술에 등장하는 사람들을 주체화시킨다는 의미를 나타나게 한 것입니다. 그래서 <사람 객관적>이란 제목을 쓰게 된 거죠.

<사람 객관적> 프로젝트는 사람이 중요하고 사람에 의한 프로젝트라고 설명을 해주셨는데, 이 프로젝트를 하시게 된 계기가 있나요?

이 작업은 대학에서 진행한 한 수업에서 비롯된 것입니다. 퍼포먼스를 주제로 하는 수업에서 미술사에 나타난 다양한 형태의 퍼포먼스를 설명하고, 마지막으로는 행동주의 미술과 관객참여적 미술에 대해 소개했습니다. 아마 그런 이유에서였는지 많은 수의 학생들이 여러 부류의 사람들을 만나 무언가의 이야기를 만들어냈습니다. 그 중 기억에 남는 작품은 이주노동자의 고향에

대한 이야기였습니다. 학생들은 이주노동자를 만나는 데서부터 어려움을 겪었습니다. 그리고 겨우 만나 비디오로 촬영하는 것에 대한 동의를 얻는 데에도 큰 어려움이 있었구요. 그럼에도 불구하고 학생들은 비디오를 완성하였고, 그들의 담담한 고향 이야기가 담긴 아름다운 비디오는 수업을 통해 모든 학생들에게 공개되었습니다. 작품을 관람하던 우리 모두는 이상하게 구사된 한국어에 대해 웃으며, 그들의 내러티브 구조에 빠져들게 되었죠. 그런데 아름다운 풍경에도 불구하고 여기에는 많은 문제가 숨어 있습니다.

일단 학생들은 대상인 사람들을 목적에 부합하는 존재로 설정했습니다. 자신들이 정한 매뉴얼에 따라 움직여주어야 하고 간혹 발생되는 우연적 요소라든가 그들의 진솔한 모습은 작품의 내용을 풍부하게 해줄 양념 정도밖에 되지 못한 것이죠. 여기에 등장하는 사람들은 아무리 학생들의 순수한 동기와 정치적 올바름이 있다고 하더라도 인격을 소재화하여 사용한 혐의에서 벗어날 수 없습니다. 결과만 놓고 봤을 때는 학생들이 이주노동자들과 소통을 하여 좋은 담론을 이끌어냈다고 하더라도, 이것이 예술적 실천으로서만 완결되어야 함을 몰랐던 것입니다. 미술이기 때문에 무언가 표현으로 남겨야겠다는 통념이 작용한 거지요. 학생들의 작품이 아니더라도 '사회에 유용함을 주는 미술'이라던가, '사회에 봉사하고자 하는 미술'에서도 이와 유사한 문제는 계속 발견됩니다.

제가 앨런 캐프로(Allan Kaprow)의 작품을 소개한 적이 있습니다. 학생들에게 소감을 물었는데 학생들은 올바른 태도가 좋았다, 남과 더불어서 작품을 제작하는 것이 좋았다고 합니다. 적절한 대답이지만, 그보다 더 정확하게 알아야 될 부분들은 관용이라는 의미가 무엇인지, 남과 더불어 행동하는 것은 무엇인지, 타인을 돕고자 하는 마음은 무엇인지를 생각해보면서 실천의 방법을 신중히 적용해야 한다는 겁니다. 남을 돕는다는 것은 순수한 동기지만 그 동기에 대해 냉정하게 봐야 한다는 거죠. 남을 돕는다는 것은 실제로는 자기를 주체로 설정하고 상대편 사람들을 자기 쪽으로 끌어들이는 것과 같습니다. 다른 사람들을 가난이나 무지로부터 벗어나도록 돕는다는 것은, 어떻게 보면 상대방을

우리의 영역에 이속(혹은 소속)시켜 계급의 평등을 이끌어낼 수 있다는 착각과 다름없습니다. 물론 순수한 마음에 대해서 비판하려는 의도는 없습니다. 그러나 제가 보기에는 자기 쪽으로 끌어들이려는 이 시도 자체가 상대방을 하위 개체로 보는 것을 전제로 하기 때문에 거기에서부터 벌써 모순이 시작되는 것이죠. 그래서 이 사람들과 어떻게 소통할지 좀 더 냉정하게 조직화해서 행동해야 한다고 생각합니다. 다수에 의해 매우 체계적으로 진행된다면 이러한 윤리적 문제에 대해 이성적으로 접근할 수도 있을 겁니다. 미술이란 영역에서 '다수의 사람들이 참여하는 미술'의 형태에는 윤리적 정치성이 요구됩니다. 또한 미술가들이 빈번히 사용하는 사람들에 대한 표현에는 인격 사용이라는 문제도 있습니다. 이러한 점이 <사람 객관적>이라는 작품의 동기가 되었다고 할 수 있습니다.

<사람 객관적> 프로젝트는 배우를 고용해서 작가가 쓴 스크립트를 배우에게 주고, 배우는 그것을 자신이 이해한 대로 관객에게 이야기하는 작업이잖아요. 이 작업은 이전의 번역 작업, 김수영의 시를 다른 언어로 번역하는 작업 등과도 연관이 많은 것 같아요.

번역이라는 건 태생적으로 소통의 열망에 대한 게 아닐까 싶어요. 외국어를 어느 나라의 특정 언어로 바꾸는 것 외에도 '번역(translation)'에는 여러 의미가 있을 겁니다. 그런데 번역이 생기기 위해서는 번역을 열망하는 주체가 있어야 해요. 번역은 상대를 알고자 함이고 자신의 변화를 원하는 것이지요. 그래서 번역은 결여를 인정하는 자들의 행위인 셈입니다. 사실 결여가 아닌데도 말이죠.

이해할 수 없거나 읽을 수 없는 사람에게 번역이 필요하죠.

그렇죠. 이해는 하고 싶은데 못하기 때문에 번역이 필요하다는 것이죠. 원본을 번역자에게 던지는 사람, 다시 말하면 텍스트를 소유한 사람은 자신의 텍스트가 번역되는 과정을 볼 때 그것이 재밋거리가 되겠지만, 번역을 원하는 사람에게는 과정과 결과가 매우 중요하게 작용합니다.
　　우리는 근대화 과정에서 항상 번역을 원하는 주체이면서 동시에 번역이 되기를 바라는 주체였어요. 외국 것을 보면 쉽게 반하고, 어디에서 그 음악을 들어봤다, 그 영화를 봤다 같은 이야기들을

하죠. 그게 뭐냐면 자기 쪽으로의 번역 과정을
통해서 무언가를, 이를테면 정보를 주입하면서
자율적으로 그쪽으로 편입하려고 하는 거죠. 자기가
열망하는 공동체 안에 편입되고 싶어하는 거예요.
반대로, 열망의 주체였던 우리가 타인들에게
우리의 문화를 보여주고 인정받고 싶어하는 열망도
있어요. 70년대에 한국의 어린 아이들이 외국에
나가서 부채춤을 추고 외국인들에게 박수 받는
장면을 뉴스에서 본 적이 있어요. 일단 춤이라 하면
비언어적이니 타인들에게 소개하기 쉬운 문화였을
겁니다. 그래서 이런 것부터 소개하고자 했고, 나아가
우리의 언어로 쓰여진 문학을 다른 언어로 번역하여
외국에 소개하려고 했습니다. 그런데 제게도 이런
유형의 욕망이 있는 것 같아요. 정확하게 지적할
수는 없지만 어딘가에 무언가 나보다 상대적으로
좋은 게 있다는 것을 사람들은 인정하는 것 같아요.
제가 다른 사람들의 욕망을 파악할 수는 없겠지만
사람들은 그런 상승에 관련된 욕망을 갖고 있어요.
조금 적절치 못한 비유를 하자면, 파리에서 유학한
미술가는 어떻게 하면 내 작업에서 프랑스적인
냄새가 날까 하고, 한국에서 공부한 미술가와는 뭔가
다른 차이를 두고 싶어하죠. 이 사람들이 자기가
번역한 것을 갖고 또 하나의 새로운 번역을 만드는
거예요. 그런데 그렇게 번역된 것을 우리가 보게 될
때는 한국에서는 소통되지만 정작 프랑스에서는
통하지 않는 경우가 벌어지죠. 완벽하게 번역된
게 아니기 때문에 프랑스에서는 읽힐 수가 없는
겁니다. 말하자면 번역이란 아래쪽에 있는 사람들의
열망에 다름 아닌 거예요. 번역은 오독이 발생할
수밖에 없는 모순을 이미 가지고 있는 거죠. 그러나
번역을 무시할 수는 없어요. 이것은 사라질 수 없기
때문이죠. 전 세계가 글로벌화되고 심지어 하나의
언어로 통일된다고 하더라도 번역은 항상 있을
겁니다. 제가 배우들과 같이 작업하게 된 것은 이들이
생산해내는 해석 때문이었습니다. 작가로 대표되는
저와 작품을 해독하는 참여자 사이의 내용, 그리고
작품의 참여자가 수용자인 관람자에게 전달하는
내용은 우리의 번역의 역사와 같은 맥락으로
작용합니다. 아마도 한국에서는 한국인에 의해
쓰여진 세계사라든가 번역극, 오페라, 또는 노벨
문학상을 탄 소설을 번역한 책 등이 이러한 예가

31

프로젝트에 참여하는 배우들이 어려움을 느끼지는 않았나요?

될 겁니다. 번역은 진짜를 위장한 가면이 아니라 우리에겐 익숙치 않지만 이미 존재하는 소통의 새로운 모습입니다.

일상 속에서 번역이 흔하게 발생하고 있다는 것을 우리가 인지하지 못해서 그럴 겁니다. 제 경험을 예로 들면, 초등학교 선생님들의 인솔로 학생들이 미술관에 온 것을 본 적이 있어요. 어느 그림 앞에서 선생님이 설명을 하고 있었는데, 그 그림은 키치한 추상표현주의 같은 그림이었어요. 결론부터 이야기하자면 학생들은 그 이미지가 미술이라는 것을 이미 사회적으로 교육받아 알고 있었지만, 그 그림을 해독하거나 공감하기 어려운 나머지 알고 싶어서 미술관에 온 것이고, 그리고 그것이 뭔지는 잘은 모르지만 굉장히 심오할 것이라는 생각을 갖고 있더라는 겁니다. 우리가 그냥 흔하게 말하는 '보는 대로 해석하시면 돼요'라는 것이 오히려 사람들한테는 굉장한 부담이 된다는 걸 알게 되었죠. 선생님은 그림에 내포된 내용 이상의 설명을 했습니다. 그리고 듣는 학생들에게는 충분히 만족할 만한 했구요.

〈사람 객관적〉에서 저와 배우들은 유사한 소통 과정을 가졌습니다. 배우들은 자신이 교육받은 대로 자신에게 할당된 대본을 숙지하면서 자신만의 캐릭터가 있기를 바랬습니다. 아울러 그 캐릭터를 통해 자신을 부각시키고 싶어한다는 걸 알게 되었죠. 그런데 저와의 대화를 통해 기존의 연극과 너무나도 다른 것을 알게 된 후로 그들은 자신의 상상 가능한 영역에서 미술에서의 퍼포먼스의 이미지를 떠올린 거죠. 그리고 그들이 보여준 행동은 매우 기이하게 전개되었습니다. 흔한 이야기꾼이 아니라 추상적인 행위로 가득찬 기호와 같은 것이죠. 그들은 자신들이 학습한 대로 미술 속의 퍼포먼스를 상상한 것이고, 그것이 저와 소통하는 데 있어 중요한 요소라고 판단한 것입니다. 저는 이들에게 제가 바라는 의도를 다시 설명했습니다. 그러나 그것이 정확히 소통되었는지는 아직도 모르겠습니다. 이런 모습은 공동체가 제공한 학습이 빚은 일종의 번역이라 생각합니다. 그러나 이것은 공동체가 진정으로 원했던 학습의 결과가 아닐 겁니다. 그래서 개개인에

의해 해석되고 번역된 이러한 모호한 경계가 새로운 소통의 가능성이라 보는 거죠.

그렇죠. 연극 배우들에게는 자기들이 하고 싶은 건 연극인 거고. 이 작업에서 배우들이 하고 싶은 건 무엇일까요? 그들의 욕망은?

아마도 다른 이와의 차이를 보이려는 욕망이겠죠. 다른 연기자들과 다른 모습으로 비추어지는 것. 이것은 표현에 대한 당연하고 자연스런 반응입니다. 자신의 연기가 연기로 보여지고 싶은 것도, 그 연기가 연기처럼 보이지 않을 정도로 자연스러운 것도, 더 나아가 기존의 연기와는 또 다른 해석이 나오는 것, 이런 것 모두가 차이를 만들고자 하는 열망입니다. 그럼에도 불구하고 번역의 범주를 벗어날 수 없는 것이 대부분입니다. 이러한 열망은 뜨거운 온도만 감지될 뿐 진정한 차이를 발생시킬 수는 없다고 생각해요. 차이는 번역이 발생하기 이전 단계이자 번역 과정 그 자체입니다. 새로운 차이를 제공하고자 한다면, 굉장한 자기수련이 필요할 겁니다. 이러한 수련 중에는 자신을 다시 자가복제하는 일도 포함되고 번역하고자 하는 열망의 주체에 대한 끊임없는 연구도 필요합니다.

초창기부터 퍼포먼스를 많이 하셨잖아요. 금산갤러리에서의 첫 번째 개인전(1998)에서는 직접 하기도 했고요. 그 다음에도 퍼포먼스 혹은 퍼포먼스적인 요소가 들어간 작품들이 계속 나왔는데, 이번 퍼포먼스가 이전 퍼포먼스와 다른 차이점이 있을까요?

금산갤러리 같은 경우는, 제가 이미 해왔던 퍼포먼스 중 하나였는데 한국에서 처음 했던 거죠. 그때 했던 퍼포먼스를 돌아보면, 아직 제가 퍼포먼스의 개념을 세분화시키지 못한 단계였어요. 퍼포먼스가 일종의 표현의 수단이라는 걸 당연하게 받아들였던 거죠. 미술 교육을 통해 퍼포먼스가 어떻게 시작되었다는 건 알고 있었지만 이것이 나에게 어떻게 적용되는지에 대해 심사숙고하진 않았던 것 같습니다. 그래서 퍼포먼스는 저의 표현 방식 중 하나라는 의미밖에 없었던 거죠.

표현 수단이 여러 개가 있는데, 그 중의 하나로 사용하셨다는 거죠.

그렇죠. 그때 저의 퍼포먼스는 하루 동안 시작되고 끝나는 것이었는데, 그 과정을 자연스럽게 비디오와

사진으로 기록했습니다. 당시엔 퍼포먼스가 저의 표현의 궁극점이었고, 기록은 후차적이었던 겁니다. 그런데 저의 실제 퍼포먼스를 본 사람들보다 비디오와 사진으로 보게 되는 사람이 더 많다는 걸 알게 되었죠. 퍼포먼스 현장에 있던 관람자와 나중에 비디오로 보는 관람자는 다른 거죠.

그게 미술에서의 퍼포먼스가 연극이나 공연과는 다른 점인 것 같아요.

현장에 있었던 게 중요하니까 기록은 엄연히 다른 콘텍스트로 자리하게 되죠. 결국 저의 미술 표현의 결과는 퍼포먼스인가 비디오인가라는 의문에 봉착하게 되었습니다. 물론 심정적으로는 첫 번째 했던 퍼포먼스가 중요하죠. 그런데도 왜 비디오를 만들까, 못 본 사람들을 위해서 서비스 차원으로 만드는 건가, 아니면 나중에라도 불후의 명작이 될지 모르는 나의 퍼포먼스를 후대에 남겨야지 하는 욕망 때문에 그런 건가? 지금의 퍼포먼스는 그런 질문에서 비롯된 차이의 의미를 심각하게 고려하고 진행된 것입니다. 이전에 가졌던 일련의 퍼포먼스들과는 달리 지금의 퍼포먼스는 훨씬 더 많은 검증을 통해 달라진 것 같아요. 검증이라는 게 뭐냐면 사람들을 만나면서 생겨나는 너무나 많은 의문들인 거죠. 제가 직접 연기하는 퍼포먼스가 아닌 것들, 그러니까 제가 기획을 하고 참여자들이 행하는 퍼포먼스와 기획한 미술가보다 참여자들이 주체가 되어 관람객들과 함께 이야기를 만들어내는 퍼포먼스들은 새롭게 발생한 차이입니다. 물론 미술가 스스로 행하는 퍼포먼스나 다른 참여자들과 함께 특정한 시나리오대로 움직이는 것은 전통적 방식과 다릅니다. 이런 유형의 퍼포먼스는 연극과 다른 것이죠. 브레히트(Bertolt Brecht)의 연극처럼 관객으로부터 사고의 참여를 유도하는 것도 사실은 연극 본래의 카테고리에서 크게 벗어난 것은 아닙니다. 미술에서 관객의 참여로 새로운 이야기가 창출되는 것은 이미 오랜 역사를 가지고 있고, 그러한 유형의 퍼포먼스는 연극과 완전히 다른 영역에 위치합니다.

또한 제가 기획한 퍼포먼스는 이도저도 아닌 애매한 상황으로 보이기도 합니다. 연극적인 요소는 모두 다 갖추었으면서도 결과가 어떻게 될지 모르게 한 것이기 때문입니다. 이러한 열린 결말은 저의 퍼포먼스에 참여한 연기자들에게 아주 당황스런

요소로 작용했습니다. 이번 작품에서 시작은 저의 스크립트입니다. 이 텍스트는 연기자들에게 문장 하나 틀리지 않게 숙지되어 그것을 통해 연기로 표현되는 것이 전혀 아닙니다. 저는 그 텍스트를 통해 연기자의 마음에 무언가의 공감을 불러일으키고, 이것을 통해 서로 대화가 생겨나길 기대했던 겁니다. 그래서 연기자들이 관람자들과 만나 자신이 들은 이야기를 그들에게 전해주면서 또 다른 이야기가 발생되는 것을 목적으로 한 겁니다. 따라서 연출이 개입되지 않은 연극적인 퍼포먼스에서 중간자의 역할을 하는 연기자들의 입장은 매우 중요합니다. 결국 이들이 이 작품의 주인공이 되는 것입니다. 이 작품에서는 미술가의 개념이 적극적으로 개입되어 주된 임무를 행사할 확률이 아주 낮습니다. 다시 말하면, 제가 이 작품에 대해 지적 소유권을 갖기는 하지만 그 결말에 대해 작가 자신도 알 수 없는 혼돈의 텍스트인 셈이죠. 물론 이 작품의 주인공인 연기자들도 그 결말을 알 수 없습니다.

그렇게 보면, 미술과 퍼포먼스는 굉장히 다른 거네요? 미술은 작가가 생각하는 개념이 오브제로서 충분히 드러난다고 생각하는 거잖아요.

오브제로서의 미술과 사람들에 의한 미술은 모두 대상을 만난다는 점에 있어 동일합니다. 그러나 저는 미술가가 오브제를 만날 때 적용하는 윤리성과 사람들에게 적용하는 윤리적 태도는 다를 수밖에 없다는 것을 말하고 싶었습니다. 사람들이 개입하는 미술에서 중간자 역할을 하는 참여자의 비중은 매우 큽니다. 그래서 참여자를 어떤 대상으로 두느냐가 제일 중요해요. 참여자에게 주체성을 주면 줄수록 참여자의 지적 소유권이 실제로 커진다는 의미는 아닙니다. 윤리적 정당성이 커진다는 것을 말합니다.

여기에서 여러 개의 질문이 파생되는데요. 첫 번째는 어떻게 참여자를 구하는지, 두 번째는 참여자를 뽑는 방법에 관한 것인데, 오디션을 하는 건지 아니면 본인이 먼저 거기에 맞는 사람을 찾아서 접촉하는 건지 궁금해요.

참여자와의 만남에서 가장 중요한 것은 저의 정치적 태도라 생각합니다. 두 가지로 크게 나눌 수 있는데, 내 작품을 고스란히 대변해줄 사람, 즉 내가 아이디어를 냈는데 그걸 그대로 100% 따라 해줄 사람을 찾느냐, 아니면 나의 정치성에서 비롯되어

평범한 사람들과 함께 무언가를 같이 꾸며보겠느냐는
것을 말하죠. 이때의 평범한 사람들이란 동지라고
해도 될 것 같고, 그러니까 정치적 입장이 맞는
사람들을 찾아야 하겠지요. 예를 들어 이슬람의
차도르라는 의복이 내포한 여성차별과 사회적
위치에 대한 재조정이 필요하다고 판단한 미술가가
있습니다. 이 미술가는 이슬람 사회에 직접 방문하여
차도르의 여인들과 함께 저항적 행동을 전개했고,
이러한 모든 과정을 영상과 사진에 담아 미술로
만들었습니다. 그리고 이를 다른 지역에 공개하여
담론을 유발하고 자신의 정치적 태도를 명확히
하였습니다. 또 다른 퍼포먼스가 있습니다. 미국에서
성폭행으로 한 여성이 사망한 사고가 언론을 통해
전국에 알려집니다. 한 미술가가 남성에 의한 폭력을
고발하고 법과 제도의 개선이 필요함을 공론화하고자
합니다. 여러 여성단체와 함께 시 정부 건물 앞에서
퍼포먼스를 진행합니다. 이러한 퍼포먼스는 다시
언론을 통해 전국에 알려집니다. 두 가지 모두
행동을 중심으로 전개된 미술입니다. 그리고
미술가의 의도에 따라 발생한 행동들입니다. 모두
정치적으로 올바른 태도를 목적으로 설정하였고,
이에 공감하는 이들과 함께 행동을 전개했습니다.
하나는 비디오라는 매체를 통해 미술로 만든 것이고
다른 하나는 행동 그 자체를 미술로 만든 것입니다.
후자의 경우는 담론을 유발하여 강연, 토론, 저술
등으로 다시 공론화될 가능성이 높습니다. 전자의
경우에서 비디오에 등장하는 사람들은 주인공으로
자리할 수 없습니다. 그 비디오는 결국 미술가가
만들어낸 고유한 영역으로 표시됩니다. 여기에는
실제 비디오에 참여한 사람들이 객체화되고
소재화됨으로써 결국 아무것도 아닐 수도 있는
사람들이 되어버립니다. 그러나 후자의 경우는
퍼포먼스에 참여한 사람들이 주인공으로 등장하게
됩니다. 그러나 그것을 보고 미술이라고 얘기하는
사람은 없을 것입니다. 정치적 시민단체가 행한
퍼포먼스와 차이를 제시할 수 없기 때문입니다.
행동주의 미술이 갖는 윤리적 올바름은 매우
타당하지만, 결국 참여한 사람들이 주체이다 보니
제안을 한 미술가의 입장은 협소해지는 것이죠.
　　　저는 평등한 조건에서 사람들을 초대하는 것에
대해 진지하게 생각해보았습니다. 그래서 내린

결정이 정치성을 내포하지 않은 텍스트로부터
시작해서, 사람들이 개입되지만 그들이 객체화되지
않는 상황을 만드는 것이었습니다. 그래서 저는
저의 이야기를 만들었고, 그 이야기를 설명해줄
사람들을 찾게 된 거죠. 주위의 평범한 사람들이
이 작품에 가장 적임자들이었는데, 불행히도 제가
제공한 스크립트를 보고는 저와 작업할 의사를
순식간에 포기해버렸습니다. 저의 텍스트가 재미있어
충분히 이해할 만한 것이라면, 그 내용이 원본과
다르게 아주 짧아지든 내용이 변하든 저는 상관
없다고 말했는데도 모두들 부담스러워했습니다.
이것은 아마도 문화적 차이가 아닐까 싶습니다.
이런 프로젝트를 다른 지역에서 시도한다면 제가
바라던 대로 평범한 사람들에 의해 진행될 수도 있을
거라 생각합니다. 이런 이유로 저는 연기자들을
섭외했습니다. 이미 알고 지내던 분들이 많아서
섭외는 어렵지 않았습니다.

티노 세갈(Tino Sehgal)의 경우, 퍼포먼스라고
하지 않고 '시추에이션(situation)'이라고 부르고,
미술 작업으로 그런 것(여기서는 이해를 돕기 위해
퍼포먼스)들을 판매하잖아요. 김홍석의 퍼포먼스
작품도 판매가 가능한 건가요? 아니면 이벤트처럼
한 번 일시적으로 하고 끝나는 건가요? 관객참여
프로젝트들 중에 여러 종류가 있잖아요. 앨런 캐프로
같은 경우도 관객이 참여하는 이벤트고. 김홍석의
작품을 미술관에서 구입할 수 있나요? 그런 문제에
대해서는 어떻게 생각하세요?

앨런 캐프로나 수잔 레이시(Suzanne Lacy) 같은
작가들은 어떻게 작품을 판매하는지 잘 모르겠네요.
그런데 그런 유사한 작업을 하시는 분들은 이런 점
때문에 사진을 많이 남겨요. 저의 <사람 객관적>을
미술관에서 구입하고자 한다면, 행위가 아니라 저의
스크립트를 구입할 것이라 생각합니다. 제 작품에서
보게 되는 행위 혹은 시추에이션을 미술관에서
구입하기를 원한다면, 스크립트에서 비롯된 모든
행위가 포함되니 그것도 가능할 겁니다. 이때는
행위에 대한 구체적 인스트럭션이 그것을 대신할
거라고 생각합니다. 인스트럭션은 글이나 드로잉과
같은 이미지로 표현될 거라 여겨지는데, 구매자에게
정확히 그 의미가 전달될지는 모르겠습니다. 그러나
이러한 거래는 매우 중요한 것이라고 생각합니다.

퍼포먼스 자체로는 컬렉션이 불가능한 건가요? 티노 세갈의 작업은 공연의 형태를 띠고, 그것의 컬렉션은 개념 미술가의 인스트럭션을 컬렉션하는 것처럼 가능한데요.

티노 세갈은 미술에서의 소유권이라는 개념에 대해 굉장히 획기적인 제안을 한 사람이라고 생각해요. 그런 면에서 티노 세갈은 새로운 차이의 방법을 제시한 사람으로 보입니다. 이러한 소통의 가능성은 사실 근본적인 것인데도 불구하고 우리가 망각하고 살아온 것이라 생각합니다. 근본주의자적 태도로 보면 티노 세갈의 방식이 절대 새롭거나 이상한 것이 아닙니다. 자신의 퍼포머티브(performative)한 작품이 사진이나 동영상을 통해 기록되어 이것이 자신의 작품을 대표한다는 태도를 거부한 것입니다. 이러한 거부의 몸짓이 실제 그 작품을 살아 있게 합니다. 너무나 당연해 보이는 이러한 태도를 우리는 잊고 살아왔는데, 그건 작품에 대한 보존 방식을 현대의 시각으로만 한정지었기 때문일 겁니다. 구전도 보존은 가능합니다. 구전을 녹음하여 기록하고자 하는 우리들의 욕망은 당연한 것입니다. 그러나 단지 녹음된 구전이 실재를 대표하는 것이 아닌 만큼, 기록은 작가 스스로에게서 발생하는 것이 아니라 다른 이에 의해 기록되는 것이 타당하다고 생각합니다. 이때 그 작품의 소유권에 대한 분쟁이 발생할 가능성이 있는데, 이건 새로운 지적 소유권에 대한 해석에 의해서만 해결되겠죠. 그건 저의 몫도 아닐뿐더러 자세히 알지 못하기 때문에 이 정도로만 언급하겠습니다.
　　퍼포먼스가 하나의 독립된 미술의 표현 형태임은 자명합니다. 이러한 무형의 작품을 소유하고 싶어하는 사람들도 있습니다. 물론 소유라기보다는 다수의 사람들에게 작품의 내포된 뜻을 공유하고자 하는 의지에 가까울 것입니다. 미술관의 경우, 대중을 위해 미술사적 가치가 있는 작품을 소유하려고 하는데, 이것은 대중들에게 그 가치와 의미를 공유하고자 하는 의무 때문에 그럴 겁니다. 물론 현재까지는 사진이나 비디오의 기록을 소장한다는 뜻입니다. 작품 구입이라는 것은 작품 생산자와 구매자가 있다는 것을 뜻하고, 작품은 그것을 기획, 제작한 작가의 것으로 대표되는 것을 말합니다. 만약 퍼포먼스에서 기획한 미술가보다 참여한 사람의

행동에 큰 비중이 있다고 해서 그 작품의 소유권이 참여자에게 있다고 할 수 있을까요? 미술관은 참여자로부터 무형의 작품을 구입할 수 있을까요? 그래서 미술관의 작품 구매라는 선한 목적이 있음에도 퍼포먼스를 구매하는 것이 아니라 사진을 구매하는 것입니다. 미술가들 또한 미술관의 요청에 순응하게 되고요. 그런데 티노 세갈의 경우에서 보았듯이 퍼포먼스라는 행위가 어떻게 소유될 수 있을까요? 저는 행동을 지시한 인스트럭션이 바로 구매 대상이라고 생각합니다. 저의 작품 〈눈 크게 감고(Eyes Wide Shut)〉(2002)는 아시다시피 40평방미터의 하얀 방에 8,000와트라는 어마어마한 광량으로 눈을 뜰 수 없을 만한 상황이 전부인 작품입니다. 저는 이러한 방을 구성할 구체적인 내용을 전달했는데, 결국 컬렉터는 '상황'을 구매한 것이고, '빛'을 구매한 겁니다. 이러한 유형의 작품 거래는 일반적이지 않았지만 가능합니다.

〈카메라 특정적〉이란 작품에서와 같이 퍼포먼스를 진행할 경우, 현장에서의 퍼포먼스가 하나의 작품으로 완결되게 하고, 이를 기록한 비디오의 경우 완전히 개별화시켜 다른 작품으로 자리하게 합니다. 다른 제목, 다른 내용으로 하나의 독립된 비디오 작품을 만드는 것이죠. 반면, 비디오 작품을 위해 초대된 퍼포머들의 행위, 장소, 시대에 대해서는 전혀 공개하지 않습니다. 퍼포먼스와 비디오에 등장하는 행위를 완전히 구별해놓은 것이죠.

〈사람 객관적〉 프로젝트와 관계가 있는 〈공공의 공백(Public Blank)〉(2006-2008) 작업에 대해 이야기해주세요.

〈공공의 공백〉은 공공미술 프로젝트에 대한 새로운 제안입니다. 많은 사람들이 공공미술을 시도해왔으니까 미술가로서 공공미술을 한다는 게 특별한 것은 아닙니다. 그러나 기존의 방식에도 완전치 못한 부분은 있다고 생각합니다. 이것이 오브제로 이루어진 미술의 나열이 되든, 오브제 하나 없는 사람들의 행동에 의해서만 이루어지는 미술이든 빈 구석은 분명 있다고 생각한 겁니다.

일단 공공미술이라 하면 '사회에 유용한 미술'임에는 틀림없습니다. 공공미술은 어느 시대에선 프로파간다로 작동되어왔고, 특정 공동체에

소속된 구성원들에 대한 교육적 차원에서 작동된 적도 있어요. 현재 우리나라에서는 건물을 신축할 경우 건축법에 의해 미술 장식품을 의무적으로 설치하게 하는데, 이러한 것도 공공미술의 범주 안에 들어갑니다. 이렇게 많은 얼굴의 공공미술이 있습니다만, 궁극적으로는 어느 공동체에서든 구성원들에 의해 만들어진 내러티브가 중요한 요소라는 것에 대해서는 동의할 겁니다. 공동체의 지배층에 의해 강제된 것을 제외하곤 대부분 보통 사람들의 정서를 대변하는 상징으로 자리할 겁니다. 그런데 제가 흥미롭게 주목한 것은 사람들에 의해 조직되어 일종의 운동으로 전개되는 행동 중심의 공공미술입니다. 특별한 형태를 가진 조각물이 어느 장소에 설치되는 것이 아니라, 시장이 열린다거나, 공청회가 열린다거나, 그냥 시낭송회가 열리는 것과 같은 실천적 미술이 여러 공동체에서 전개되어왔다는 것이 저를 기쁘게 했습니다. 그런데 이런 다수에 의한 행동이 이루어지려면 단순히 뜻이 통하는 사람들의 친목회 같은 모임이 요구되는 것은 아닐 겁니다. 무언가 기존 공동체의 인식의 변화가 절실해질 때 공동의 합의에 의해 행동이 유발될 겁니다. 그러나 이러한 합의를 위해서 필수불가결하게 요구되는 사람들에 대한 이야기는 건축법에 의거해서 조각 작품을 세우는 것보다는 훨씬 치밀해져야 할 거란 생각이 듭니다. 만약에 한 개인이 사람들을 대상으로 하는 공공미술을 진행하려 한다면, 사실상 이루어지기가 어렵다고 생각해요. 그런데 미술가들은 간간히 그런 일을 해요. 왜냐하면 자신의 의지가 선(善)하다는 믿음 때문에 그런 거지요. 다수에 의한 공동의 덕이 한 개인을 투사로 만들기도 하거든요. 그러나 사람들이라는 그 대상이 미술가가 상상하는 어떤 유토피아적인 이상으로서의 사람들이 아닙니다. 제가 보기에는 굉장히 다른 맥락에 위치한 사람들인데, 그 사람들을 돕고자 하는 마음, 나누고자 하는 마음, 사랑의 마음, 이런 것들로 인해서 자신의 목적과는 다른 구조의 이야기가 발생될 경우가 많을 겁니다. 그래서 이런 활동들은 대부분 개인에 의해서가 아니라 집단에 의해서 이루어지죠.

그럼에도 불구하고 저는 혼자서 할 수 있는 공공적 미술이 무엇일까 하는 생각을 해보기 시작했습니다. 그래서 생각해낸 것이 매뉴얼

북이었습니다. 이 매뉴얼을 보고 뜻이 맞는 사람들끼리 공공미술을 할 수 있도록 하는 거죠. 솔직히 이 매뉴얼 북을 가지고 제가 제안하는 공공미술을 실제로 실행할 사람이 나타날 거라고는 생각해보지 않았어요.

〈공공의 공백〉의 다음 프로젝트는 사람들과 실제로 같이 하는 내용으로 이루어질 겁니다. 예를 들어 한 시간짜리 공공미술인데, 한 시간만 공공성을 갖는 조각 혹은 행위를 만드는 것이죠. 물론 저 혼자하는 것이 아니라 여러 사람들과 동시다발적으로 여러 장소에서 진행하는 것을 말합니다. 공공미술이라는 것을 너무 거창하게 생각하지 않아도, 어느 지역에 내재되어 있는 문제나 흥밋거리 아니면 다른 새로운 담론거리를 찾아보는 것으로 충분하지 않을까요? 〈공공의 공백〉이라는 제목은 우리가 공공성이라는 의미 때문에 굉장히 의미심장하고 엄숙하게 다가가지만 사실상 빈 곳이 많다, 그런 이야기인 거죠. 길을 가다 보면 똑같은 장소에서 같은 시간에 계속 노래하는 사람들이 있어요. 저는 바로 그런 게 공공미술이라고 생각해요. 간판들이 모두 다 꺼져 있는데 그 중 하나만 켜져 있다면, 그것도 일종의 공공미술적 성격을 가지고 있다고 생각해요. 그런 것들이 일종의 여분의 공공미술, 은유의 공공성이라고 할 수 있겠죠.

말씀 중에, 선생님의 매뉴얼 북을 보고 실제로 프로젝트로 실현되는 일은 어려울 것이라고 하셨는데, 왜 그렇게 생각하시는지 궁금해요.

만약에 제가 어떤 공공미술을 제안을 했을 경우, 개인이 생각해낸 어떤 아이디어를 실현한다는 말이 되겠죠. 이때 미술가 개인을 중심으로 조직 구성이 이루어지겠죠. 이건 제가 주인공으로서 역할을 한다는 것이 아니고, 중요한 의미로서 어떤 체계를 만든다는 겁니다. 그런데 제가 〈공공의 공백〉에서 제안했던 내용들은 그러한 체계를 위한 것이 아니에요. 저의 개인적인 독백 같은 것이며, 어느 지역의 어느 사람들이어도 공감할 수 있는 매우 폭넓고 비현실적인 제안일 뿐입니다. 그런데 실제로 이 프로젝트가 실행된다면 어디든 물리적인 공간이 요구될 테고 무언가의 물질로 만들어져야 한다는 말인데, 이러한 유형의 아이디어는 행정적 절차를 관리하는 사람들이나 법적 절차를 밟아야 하는

사람들에게는 아주 번거롭고 실행 과정에서 무수히 많은 방해 요소와 만나게 될 것을 의미하거든요. 그래서 실현은 매우 힘들지 않을까 하는 생각이 들어요. 실제로 실현되면 재미있을 것 같긴 합니다.

한 시간만 하는 공공미술이라고 이야기하셨는데, 외국의 사례를 생각해보면 곰리(Antony Gormley) 같은 경우도 공공미술 프로젝트에서 퍼포먼스를 한다거나 연단을 만들어서 사람들이 이야기하고 싶은 것을 거기에 올라가서 하게 한다거나 하는 것들이 있었잖아요. 그렇게 일시적인(temporary) 공공미술도 가능하지 않을까 하는 생각이 드는데요.

일시적 공공미술은 그것이 미술 같지 않은 것처럼 보일 때 제 역할을 한다고 생각합니다. 예를 들어 보통 사람들의 일상의 연장과 같은 것을 말합니다. 미술이라는 것은 시각적 이미지를 통하여 소통하는 방법입니다. 많은 사람들이 언어나 몸짓으로 상대와 소통을 하는 데 비해 현대미술은 쉽게 알 수 없는 기호 같은 것으로 소통하는 방식입니다. 그래서 미술은 사람들의 현실과 무관한 것으로 오해받기도 하고, 경우에 따라서는 철학처럼 인생의 지침을 대신해주는 이미지로 대접받기도 합니다. 또는 감정을 아름답게 표현해주는 도구로 보기도 하고 무언가 묵직한 메시지를 전해주는 인식의 지지대로 보기도 합니다. 이런 이유로 공공미술은 엄숙하거나 진지해져야 하는 숙명을 안고 있습니다. 자칫 너무 일상적이거나 아무것도 아닌 것처럼 보이게 되면 역작용이 날 수도 있는 겁니다. 그러나 아시다시피 우리 주위에는 너무나도 많은 미술이 거리에 넘쳐납니다. 공연처럼 보고 싶을 때 관람하는 것이 아니라 한번 위치한 공공미술은 매우 오랜 기간 그 장소를 지배합니다. 보기 싫어도 봐야 하는 겁니다. 그런데 아무것도 아닌 것 같지만 동네 어귀에 있었던 어느 우체통이 사라져도 그리운 법이고, 매일 듣던 어느 집 강아지의 짖는 소리도 안 들리면 그리운 법입니다. 일시적 미술은 우리의 빈 곳에 있다가 금방 사라져버리는 것입니다. 그래서 일시적 미술은 전통적 미술과 같이 물질성, 정착성, 영원성을 강조하지 않습니다. 일시적 미술은 눈에서 금방 사라지기 때문에 우리의 기억에 다른 이야기로 오래 남게 됩니다. 이런 것은 기억의 랜드마크라 할 수 있죠.

김홍석 선생님이 생각하시는 '공공'의 의미,
'공공'이라는 단어의 뜻에 대해 간단하게
이야기해주세요.

공공을 생각하기 이전에 대중(大衆), 혹은 다중(多衆),
혹은 공중(公衆), 민중(民衆)이라는 단어를 생각해볼
필요가 있어요. 크게 묶으면 '다수의 사람들'이라는
뜻이죠. '공공'이라고 하는 것은 개인에게 관련된
것이 아니라 개인을 대표할 수 있는 커다란 다수에
의한 공동체를 뜻합니다. 하나의 뜻을 모을 수 있는
하나의 무리를 이야기하는 건데, '공공적' 혹은
'공공'이라고 하는 의미에는 시대성이 가장 중요한
것 같아요. 그래서 그 시대성이 한 개인과 위배될
때는 당연히 자신과 맞는 '공공'을 찾아가지 않을까
싶어요. 그런데 '공공'에서 중요한 것은 다양한 색깔의
공공이 많을수록 좋다는 거죠. 그것이 많을수록
공공끼리의 평등, 더 작게 이야기해서는 개인끼리의
평등이 이루어지겠고, 다툼 같은 것이 덜하지 않을까
싶습니다. 공공은 다중에 의한 공중을 위한 실천적
사유가 아닐까 싶네요.

마지막으로 〈다름을 닮음(Assimilated
Defferences)〉 프로젝트에 대해서 이야기해보죠.

〈다름을 닮음〉이란 프로젝트는 말 그대로 미술
안에서 흔히 얘기되고 있는 '차용', '모방' 같은
이야기들로부터 시작됩니다. 외국에 살다 보면
흔하게 겪는 일인데, 외국 사람들로부터 이런
질문들을 받게 돼요. '한국적인 미가 무엇이냐',
'한국성이 무엇이냐', '동양의 정신은 무엇이라고
생각하느냐' 등. 제가 일본이나 중국 친구를 만나
보아도, 자기 나라에 대해 해박한 지식을 갖고
있기보다는 미국의 재즈 역사에 대해 더 많은
지식을 가지고 있곤 했습니다. 제가 독일에서
공부할 때입니다. 교수를 비롯하여 주변에서 저의
작품을 보고 한국적인 요소를 발견할 수 없다고
하더군요. 제가 한국의 주변적 정체성에 대해
언급하면, 탈식민지 이론의 연장이라고 했답니다.
도대체 저라는 사람은 무색, 무취의 인간이 되어버린
겁니다. 그러나 저는 이러한 저의 모습이 현대
한국을 대표하는 문화의 한 부분이라고 판단하기
시작했습니다. 많은 이들이 뿌리를 찾으려 하고
원본에 대한 존경을 보내고 있을 때 이국에서 서양
현대미술을 공부하며 한국의 국적을 두고 이런저런

잡다한 일에 관심을 갖는 저라는 정체성에는 바로
이러한 혼성적 요소가 당당한 위치를 차지하고 있고,
이것은 누구에 의해 지적받을 만한 것은 아니라는
것을 알게 된 겁니다.
　　그런데 주변의 동양 친구들은 서구인들의
요구가 무엇인지 정확히 알고 있었던 모양입니다.
그들은 마치 예전부터 그래온 것처럼 동양적
요소라 여겨지는 것들을 작품에 대입하기
시작했습니다. 예를 들어 일본 작가들은 일본식
애니메이션의 캐릭터 같은 것을 캔버스에 등장시키고
이러한 이국적인 것을 통해 일본 현대미술가로
자리매김되었습니다. 그런데 그것을 만들어낸
주체가 이런 것이 일본적일 것이라고 의도했다는
게, 제게는 재미있게 작용했습니다. 이것은 미술가가
수용자가 어떤 사람인지 알고 생산했다는 겁니다.
그러니까 미술가들은 수용자가 타국인이라는 걸
정확히 알고 시작했다는 겁니다. 우리의 경우에
한국성이라는 것은 서양에서 만들어낸 이야기라는
것이 후기식민주의 이론에 다 나와 있으니까, 우리가
그걸 다시 흉내냈다고 얘기하기도 하는 겁니다.
그렇지만 우리가 아무리 서양의 문화, 조직, 시스템과
법을 받아들였다고 하더라도, 실제로 받아들였던
현실은 다를 수 있어요. 개인들의 정서, 이를테면
고향에 대한 느낌, 내가 자랄 때 친구들이랑 어떤
대화를 했고 어떤 음악을 들었고 하는 것들은 그것이
어디스럽다고 절대적으로 정의할 수는 없는
것이지요. 이건 제가 독일에서 경험하여 알게 된 제
정체성의 당당한 수용과 같은 겁니다.

타자를 의식하며 그걸 닮아가는 탈식민지화를
이야기하는 건가요? 번역의 문제, 외국 이론의 수용
같은 문제들에 대해 많은 논의가 있어 왔죠.

그렇죠. 비단 우리나라만 그런 게 아니라 웬만한
나라는 다 그랬을 겁니다. 그걸 가지고 누굴 닮았다,
안 닮았다 하는 것은 예전 식민 시대에나 통하는
이데올로기라 생각합니다. 물론 그것이 적용되는
나라가 아직도 있을 테고, 어쩌면 지금의 우리에게도
적용될지도 모릅니다. 그것을 닮을 수밖에 없는,
동화될 수밖에 없음에도 불구하고 사람들은
누군가를 흉내내고 있는 게 아닐까 하고 스스로
창피해합니다. 아이러니하게도 흉내를 창피해하면서
우리나라의 경우, 유럽의 오페라를 번역하여

공연합니다. 높은 코를 강조하는 분장을 하고, 의상을 갖춰 입고, 번역된 한국어로 푸치니(Giacomo Puccini)의 오페라를 보여줍니다. 반대로 서양 사람들이 심청가를 공연하겠다고 한국어를 영어로 다시 번역해서, 한국 사람으로 분장하여 미국 내에서 공연할 것이라는 건 상상하기 힘듭니다. 이 경우에는 한국인들이 서구인에 대한 동일시 과정을 전개한 것이고, 그와 동시에 한국인들은 서구의 오페라와 다른 한국적인 해석이 있다고 주장하는 것입니다. 흉내 다음에 발생하는 차이를 두려워한 것이지요. 서구에 대한 흉내는 서구에서 통용되기 어렵습니다. 그건 단지 한국에서 적용되기 위한 도구이기 때문입니다. 그런데 누군가가 그것은 서구의 모방이라고 비판하면 곧 바로 서구 것과 차이가 있다고 주장하기 시작합니다. 이런 것은 제가 말하는 닮음과는 확실하게 다른 것입니다. 왜냐하면 전략적으로 흉내를 차용한 것이 아니고, 차이를 차용한 것이 아니기 때문입니다. 이것은 단순히 한치 앞도 못보는 우둔한 행동일 뿐입니다. 흉내낸 사실이 우리의 모습이라는 것을 강조한다는 것이 오히려 자연스러운 반응이라고 생각합니다.

　　일반적으로 음악가들은 다른 음악가의 작품과 차이를 두려고 합니다. 내 작품은 모차르트(Wolfgang Amadeus Mozart)와 다르다고 하고, 비틀즈(The Beatles)와 다르다고 주장합니다. 이런 차이를 강조하는 것은 자기의 자리 할당을 위해 필요한 절차입니다. 이때 모차르트와 다르다는 것이 소속된 공동체에서 수용되면 그는 자신의 자리에 대한 합의를 얻어 낸 것입니다. 반면 그렇지 못하다면 차이의 단절이 일어난 것이지요. 이렇게 차이에 의해 발생한 자리는 공간화되고 이러한 공간의 무리들이 모여 하나의 문화를 만들어갑니다. 차이에 합의가 발생하든 단절이 발생하든 그 주체들은 고유한 자리를 배분받게 됩니다. 그러나 이것과 저것의 차이가 분명하다고 해서 모든 것이 질서를 갖추는 것은 아닐 겁니다. 일종의 합의 과정에서 도태되거나 무시되는 자리는 항상 있습니다. 그런 자리의 주체들은 소외자로 분류됩니다. 공동체의 차이 법칙과 자리 할당에 동의하지 못하거나 그럴 의지가 전혀 없는 주체들을 말합니다. 이들은 자신이 발언할 의지가 없는 것이

아니라 다른 차이의 구조를 가지고 있기 때문에 그렇습니다. 그 구조라는 게 차이와 차이 사이에 존재하는 공간을 말하는데, 많은 이들이 이런 공간을 소외라고 부르기도 하고 주변부라고 하기도 합니다. 이들은 차이를 발생시키지 못하는 주체가 아니라 기존의 차이의 개념과 다른 차이를 가지고 있는 이들입니다.

거짓말이 전제가 되는 작품이 눈에 띄는데, 이런 작업에 두는 의미가 궁금해요.

거짓말은 '닮음'이라고 하는 것을 완성하기 위해 필요한 요소입니다. 차이를 인정받지 못하는 사람들은 거짓말을 통해 타인과 닮음을 시도합니다. 거짓말은 누구를 속여 쾌락을 얻거나 이득을 취하는 것을 말하지만, 이 경우에는 그러한 요소가 없습니다. 닮음을 이해할 수 없는 이들에겐 이것이 거짓말로 보이게 되는데, 예를 들면 가짜를 진짜처럼 보이게 하는 것을 말하기도 합니다. 서구의 비프 커틀릿(beef cutlet)이 일본인의 기호에 의해 밥과 함께 먹는 비후까스로 변화되고, 이것이 다시 한국으로 전해지면서 일본의 근대 음식으로 각인되는 것도 그렇고, 베르사이유 궁전을 흉내낸 어느 모텔의 건축적 외형도 그렇습니다. 이것은 가짜이지만 마치 진짜인 것처럼 보이게 하는 거짓입니다. 그러나 이 거짓말에는 진짜의 원형이 전혀 존재하지 않습니다. 그럴 의지도 애초에 없습니다. 심지어 이것은 흉내낸 것임에도 불구하고 새로운 원형을 갖게 됩니다. 이러한 유형의 거짓말은 흉내에서 시작된 것이지만, 이러한 단순 비교 이외에도 훨씬 지능적인 거짓말이 존재합니다. 아무리 지능적이어도 이것에 대한 접근 태도는 비윤리적이지 않습니다. 나아가 새로운 주체를 형성하는 힘도 있습니다. 제 작품에서 '닮음'은 동화작용이자 어디에도 속하지 않는 새로운 서사를 말합니다.

조금 전에 말씀하신 소외 혹은 주변부의 자리라는 건 구체적으로 어떤 거죠?

차이와 차이 사이에는 경계가 있습니다. 그런데 경계와 경계 사이에도 놓이지 않는 공간이 있습니다. 경계선이 없는 공간이랄까? 이런 공간이 '사이의 공간'이 아닐까 싶어요.
　　차이를 두려는 사람이 있고, 안 두려는 사람이 있어요. 그런데 차이를 두려고도 두지 않으려고도

하는 이들도 있어요. 어떤 이들은 이들을 소외자라고 하는데, 그들에게는 자의든 타의든 한마디로 말할 수 없는 '사이'가 생깁니다. 제 입장에서 봤을 땐 그것이 하나의 가능성이 될 수도 있다고 생각합니다. 모방으로 오역될 수밖에 없는 무언가를 창출해내는 거죠. 그런데 실제로는 주체성이 매우 강합니다. 미국에 거주하는 어떤 한국 사람이 미국 것에 대해 알고 있다고 하면 누군가 "왜 한국 것은 모릅니까"라고 물어볼 거예요. 그런 질문을 받은 한국 사람이 "나는 여기 있기 때문에 한국 것을 모릅니다. 나는 그냥 나를 알 뿐입니다"라고 답한다고 가정해봅시다. 이러한 사람들이 바로 차이와 차이 사이에 있는 사람들인 거죠. 하나의 단어로 이야기할 수는 없지만, 그런 부분이 분명히 존재해요. 어딘가의 사이에 끼어 있기 때문에 스스로 자기 존재가 무엇인지 모르고 있었을 뿐이지, 실제로는 굉장히 큰 부류로 자리하고 있었던 거죠. 그런 사람들에 대한 이야기들을 담은 것이 ‹다름을 닮음›이고, 제가 그런 시도들을 해보는 것은 남들이 해석을 못하거나 결론을 짓지 못하는 일들에 대해 반증하는 겁니다. 제가 이러한 유형의 작품들, 그러니까 번역 작업이라든가 거짓으로 구성된 텍스트를 미술로 공개하면 고지식한 사고방식을 가진 분들은 "그래서 당신이 말하고자 하는 게 뭡니까" 혹은 "이것에 대한 결론은 뭡니까"라고 꼭 물어봐요.

결론이 꼭 있어야 하는 사람들이죠.

결론을 중요시하는 사람들은 매우 많습니다. 결론이 중요하기 때문에 시작도 중요할 겁니다. 아마도 이들은 인과론에 입각한 서구의 이성중심주의를 신봉하는 모더니스트들일 가능성이 큽니다. 그러나 제가 말하는 중간 또는 사이의 공간에는 결말이 없습니다. 어떻게 보면 필연은 우연으로, 닫힘은 열림으로 변화된 공간을 말합니다. 이것은 분명하지 않은 결말이 가능한 공간이고, 작가에 의한 제시가 아니라 관람자에 의한 해석이 우선되는 공간입니다. 이 공간은 부단히 새로운 시작을 시도합니다. 그리고 무한한 해석을 향해 열려 있는 텍스트를 창출합니다. 고정된 결말을 수정 또는 초월하며 또 다른 가능성을 탐색하는 태도가 제 작품에서 중요한 덕목이 아닐까 생각합니다.

공공의 공백

공공의 공백
Public Blank

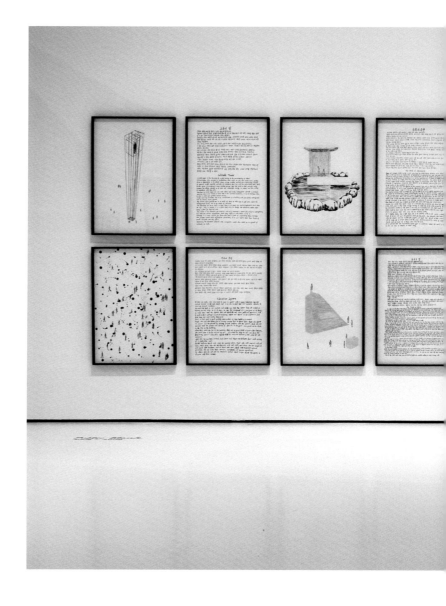

2006~2008
16개의 액자로 이루어진 드로잉,
인화지에 피그먼트 프린트, 214×654cm,
개당 액자 크기 102×73cm

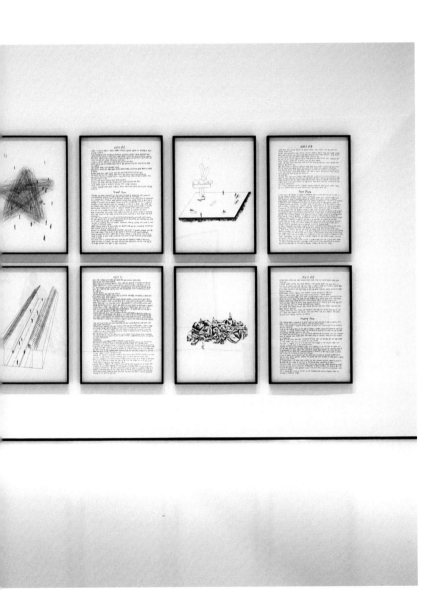

51

<공공의 공백>은 사람들이 사는 적당한 곳이라면 어디에서든 미술이 사람과 장소를 조우할 때 보게 되는 공손한 태도에 대한 서사이다. 제목이 말하듯이, 이 작품은 우리의 인식의 빈 곳을 찾아 산책한다. 자유, 평등, 승리, 죄악, 고독, 만남, 영광, 윤리라는 추상적 관념은 공중을 위한 미술의 형태를 제안한다. 공공에 대한 여덟 가지의 제안은 글과 그림으로 표현된다. 글에는 공간이 형태화되기 위한 기능적 방법이 나열되어 있으며, 여덟 가지의 주제어는 의미의 발생을 내포함과 더불어 존재론적 은유로서 이미지화된다.

김홍석은 <공공의 공백> 프로젝트를 통해 공공미술의 새로운 형태를 제안한다. <공공의 공백>은 2008년 전시를 통해 시작되었으며, 드로잉과 텍스트로 구성된 16개의 단순한 프린트의 형태를 띠고 있다. 그가 제안하는 공공미술은 어떤 장소에서 실제로 모습을 드러낸 것도 아니고, 지역민들과 협업을 통하여 프로그램을 만들어낸 것도 아니다. 그는 어느 지역, 어떤 사람들에게도 수용될 만한 내용을 제시하면서 누구나 쉽게 만들어낼 수 있는 작품 매뉴얼을 완성한다. 지역의 합의만 있으면 언제라도 금방 만들어낼 수 있는 계획안이 그의 공공미술이다. 공공미술은 어느 지역 사회에서 공동의 합의를 거쳐 그 지역의 정서와 역사를 담은 미술품을 특정 장소에 설치하는 것을 말한다. 주로 조각이나 회화로 외화되는 공공미술은 다양한 형태로 변해왔다. 지역 사회 구성원들과 같이 꾸미는 일회성 교육 프로그램도 포함되고, 빌딩 벽에 설치된 거대한 스크린도 포함된다. 우리에게 이미 익숙한 동네 담벼락에 그려진 그림에서부터 커다란 광장에 세워진 엄숙한 청동상에 이르기까지 미술은 사적인 표현뿐만 아니라 공공의 재물로서 기능한다. 공공 재산인 공공미술은 오랜 시간이 흘러도 지역의 보편적 정서와 조화를 이루어야 하고 도시 환경적 측면에서 안정적이어야 하는 여러 제한 조건이 요구된다. <공공의 공백>은 기존의 환경장식적인 공공미술, 정치와 정책에 의해 좌우되는 공공미술과는 거리를 두면서 도시의 빈 곳, 인식의 빈 곳, 사람이 빈 곳에 놓일 무형의 공공미술을 제안한다.
　　시내 번화가 모퉁이에 매일 저녁 나타나는 거리의 악사, 지하 아케이드에서 매일 흘러나오는 경음악, 네온이 꺼진 변두리 번화가에 홀로 켜진 은행 간판 등은 김홍석이 말하는 '여분의 공공미술'이며 그가 제안하는 <공공의 공백>의 시작 단계이다. 그는 한 시간 동안만 존재하는 '한 시간 공공미술'과 가짜 시위로 이루어진 '가정의 공공미술'과 같은 행위 중심의 공공미술을 계획한다. <공공의 공백>을 이해하기 위해서는 다수의

사람이 아닌 개인을, 공동의 행복이 아닌 개인의 고독을, 하나가 아닌 여럿을
살펴보아야 한다. 평등하고 윤리적인 사람들을 위한 대화 체계가 <공공의
공백>이다.

자유의 광장

자유라는 이름을 가진 광장을 조성한다는 것은
아무리 생각해도 무엇을 위한 것인지 알 수는
없지만 이러한 명칭을 가진 광장은 여러 나라에 이미
존재한다.
여기 제시하는 광장은 역사를 반영치 않도록
조심하거나, 굳이 반영한다면 이방인의 서술을
토대로 하고, 정치적 의도가 명확히 보이지 않도록
노력하고, 충분히 자유롭다고 느끼는 구성원이
삼분의 이가 넘는 지역(국가)에 조성하는 것이
적당하다.
먼저, 고층빌딩에 둘러싸인 질 좋고 평평한 바닥을
가진 공터가 요구된다.
과거가 자신을 여전히 공격하고 있다고 느껴지거나,
미래와 현재를 뒤범벅 시켜 현재의 문제를 자주 뒤로
미루거나, 과거처럼 미래가 영광스럽게 진행되지
않을 것이란 불안을 가진 이들은 근처의 아무 빌딩을
선택하여 그 꼭대기에 오른다.
건물 꼭대기에 오를 때 페인트가 담긴 풍선을
소지한다.
페인트의 색상은 빨간색으로 통일한다. 색을
통일하지 않을 경우 자칫 우스꽝스러운 결과가 나올
수 있기 때문에 애초에 한 가지 색으로 정하는 것이
좋다.
꼭대기에 다다르면 아래를 내려다보고
적당한 지점을 겨냥하고 공터 아래로 준비한 풍선을
던진다.
풍선이 터지고 바닥에 얼룩이 생기면,
불안했던 이들은 평온해지고, 장난스런 사람들은
숙연해 지며, 의심이 많은 이들은 웃음이 나며,
행복감이 충만했던 이들은 반대로 현재의 환경에
의심을 품게 되어 평등해질 수 있다.
위에 열거한 내용 이외의 감정을 가진 이들이 이
근처에 얼씬거리면 다툼이 발생한다.

속죄의 공원

세상에는 비바람이 없어 비바람을 그리워하는 이들이
존재한다.
이렇게 이상한 일이 어떤 특정 지역에만 적용되는 것이
아니라 사회적 의지와 자본에 대한 열망의 정도에 따라
비바람이 사라지는 곳이 있기 마련이다.
비바람이 사라진다는 것은 자연스러운 발생이지만 매우
인위적이고 혹독한 역사를 전개한 곳일수록 빠르게
생겨난다.
혹독한 역사란 생존과 계급 간의 투쟁을 전개한
자본주의가 사회 구성원의 인식에 시냇물처럼
자연스럽게 작용하는 에너지를 말한다.
이러한 과정을 겪은 곳은 현재 물질과 제도의 넉넉함이
그들의 정서에 오히려 해악을 가할 지경까지 온
경우를 말하며, 이때 그들은 자신들의 혹독한 과거를
그리워하기 시작한다.
혁신 이후에 몰락이, 몰락 이후에 혁신이 발생하는 것과
같은 이러한 순환 구조는 다분히 신화에 대한 의존으로
인해 가능하다. 여기서 신화란 현대 자본주의와
재배치된 원형을 말하며 이때 비바람은 어떻게든 다시
발생되어야 하는 순환구조를 말한다.
여기, 비바람을 그리워하는 이들에게 필요한 공간이
있다.
일인용 공간이기 때문에 넓은 면적이 요구되는 것이
아니며, 펌프를 작동시킬 전기 시설만 있다면 누구도
이러한 공간을 만들어 낼 수 있다.
이 공간의 비바람은 비록 진짜는 아니지만, 혼자서 비를
맞다 보면 괜히 눈물이 흐를 수도 있고 정도가 심해지면
자신의 원죄를 씻을 수 있다는 생각이 들기도 한다.
국민소득 이만 오천불 이상의 국가에 사는 사람들은 이
공원이 필요할 가능성이 매우 크다.
예컨대 1인당 국민소득이 이만 오천불 이상이란 지표는
준법정신이 투철한 이들이 구성원의 삼분의 이를 넘고,
불쌍한 사람들을 보면 돕고자 하는 마음을 갖는 이가
삼분의 이 정도가 됨을 의미한다.
국민소득 천불 미만의 국가에 설치하는 것도 다른
면에서 많은 도움이 되리라 판단된다.

승리의 광장

승리란 자기만족이기 때문에 이 광장을 설치하기
위해서는 공동체의 삼분의 이가 자기만족에 빠진
곳에서만 가능하다.
자칫 자기만족을 부정적 나르시즘이나 에고이즘으로
생각해서는 위험하다. 개인을 희생하면서까지 공동의
진보에 동의하거나 공동의 신념이 사회를 개혁할 수
있다고 믿는 태도가 자기만족이기 때문이다. 진보의
역사는 이렇게 쓰여졌기 때문에 이러한 자기만족적
역사기술과 이에 대한 국가의 대응에 대해서
자연스럽게 수용하는 것이 승리의 시작점이라고 할 수
있다.
이 광장을 조성하기 위해서는 약 삼만 평 정도의 공터가
요구된다.
광장의 중앙에 다섯 개의 꼭지점을 임의로 정한 후,
별을 생각하며 자신이 정한 시작점에서 다른
꼭지점으로 이동한다.
이동 시, 준비한 액체를 바닥에 흘리면서 걷는다.
액체의 종류는 내구성이 좋은 에폭시 계열의 페인트가
적당하며
색상은 어느 것이어도 좋지만 빨간색이나 파란색을
권한다.
걷는 속도는 중요치 않다. 그러나 비장한 마음을 갖기
위해 되도록이면 빠르게 걷는 것이 좋다.
다섯 꼭지점을 한 번 걷고 나면 이 행위를 멈춰야 하는데
이것은 페인트의 건조 시간이란 제약 때문이다.
이때 페인트가 마르지 않은 상태에서 누군가 그 위를
걷게 되면 실로 당황스러운 결과가 발생하니 아무도
얼씬거리게 해서는 안 된다.
페인트가 대충 마른다 싶었을 때 똑같은 행위를 다시
한다.
한 사람이 해도 되지만, 여러 사람이 참여하는 것이
다양한 별 모양을 위해 좋다.
이러한 행위를 통틀어 약 만 팔백 번 정도하고 나면 이
광장은 완성된다.
이 광장이 완성되면 우리의 과거는 영광으로 바뀌고
미래에 대해 노래를 부르며 모두가 자신감을 갖게 된다.

평화의 광장

평화란 다툼과 반목이 없는 것을 말한다면, 이를 실현하기 위해서는 적어도 진보라는 이성의 각을 무디게 하는 편안함을 제시해야 한다.

공동체는 감성에 의해 운영될 수 없다는 생각으로 인해 보다 전문적이고 완벽에 가까울 만한 시스템을 제시하곤 하는데, 검증된 시스템이라고 해도 항상 이에 대해 불만스럽거나 화가 치미는 무리들이 발생한다. 이들을 무시하지 않으려는 제스처만 보여도 꽤나 민주적이고 진보된 사회라고 생각할 수 있다.

종교, 이념, 인종, 영토 등과 같이 인류의 역사만큼이나 커다란 문제로 인한 반목을 제거하는 것만이 평화스럽다고 할 수는 없다. 제거했다고 판단하는 순간 어느 구석에서 누군가 울기 시작하기 때문이다.

사소함에 대한 세심한 관심과 배려는 적어도 거대한 이슈에 대한 웅장한 조정(타협)보다도 개인에게 평화스러운 마음을 발생시키는데 훨씬 관대할 수 있다.

평화의 광장은 공간적으로나 시각적으로나 보행자에게 어떠한 정치적 이익이나 조건 없이 조성되었다는 것을 명확히 드러내야 한다. 이를 상쇄시키기 위해(정확히는 교란시키기 위해) 널따란 공터에 벤치들과 하나의 예술품 정도만 설치해야 한다.

아무것도 없다는 것을 강조해야 하지만 예술품(조각물) 하나 정도가 있어야 하는 이유는 공적 사업에서 지역민을 위해 시에서 어느 정도 자금을 사용했다는 증거로서 필요하기 때문이다.

그러나 단순히 텅 비었다는 것만 강조하는 것은 평화의 의미를 전달하는데 보통사람들에겐 이해하기 쉽지 않은 주제로서 작용할 수 있다.

이를 개선하기 위해, 매우 정교하고 예민한 과학의 도움으로 벤치들과 조각물은 계절에 따라 그 표면의 온도가 달라지게 만드는 것을 제시한다.

다시 말하면, 광장 바닥에 계절에 따라 난방 및 냉방이 되는 장치를 설치하는 것을 말한다.

여름철에는 광장 바닥은 물론이고 벤치와 조각물이 매우 시원하여 이곳을 찾는 사람들은 편안하게 광장 바닥에 눕거나 쉴 수 있으며, 겨울철에는 벤치와 조각물이 매우 따뜻하여 친구를 기다리는데 별로 큰 지루함을 느끼지 않을 수 있다.

더욱이 잘 곳이 마땅치 않은 도시 부랑자들에겐 더없이 좋은 장소로서 작용하게 된다.

만약, 이 광장이 조성되었음에도 불구하고 이 광장에서 자리싸움이 발생한다면, 평화란 앞으로도 인간에게 기대할 수 없는 것으로 간주하여, 개인의 이상으로서만 존재하는 것으로 사회적 합의를 이루어야 한다.

고독의 탑

고독의 시작은 타인을 만날 수 있는 통로의 발견이다.
이별이나 폭력적 장면, 갑작스럽게 찾아온 시간의
단조로움에 대한 의식, 이처럼 말로는 표현할 수 없는
상처나 망설임이 나타날 때 고독은 시작된다.
일반적으로 고독은 개인의 고통이자 타인으로부터의
소외로 생각하지만 진정한 의미의 주체는 타인에
대해 열려 있고 타인을 위해 고통받을 수 있음을
수용한다면 지독한 고독은 타인의 고통에 대한
이해로 연결된다.
여기, 타인을 만나기 위한 그리고 진정한 고독에 대해
사색할 수 있는 탑을 제시한다.
이 탑은 반드시 인적이 없는 산속에 설치되어야
하지만
사람들의 접근을 위해 도시 한복판에 설치하는 것도
좋다.
지하 오층 깊이, 지상 십 오층 높이의 타워를 세우고
내부에 일인용 엘리베이터를 설치한다.
지상 층은 밖을 내다볼 수 있도록 사면을 유리로
처리하고 지하는 콘크리트로 마감한다.
엘리베이터 내부는 적당히 넓지만 의자나 소파 등의
앉을 만한 거리는 놓아두지 않는다.
왜냐하면 이 탑은 육체적 휴식보다는 사고의 변화를
요구하는 공간이기 때문이다.
이 탑은 관광용이 아니며, 더욱이 종교적 사색을 위한
것도 아니지만,
누구에게나 오를 수 있는 자격은 있다.
얼굴을 맞대는 일에 공포가 있거나 낯설음에 지친
이들이 사용하는 것이 적당하겠지만 대부분 이런
이들이 이 장소를 방문하여 이용할 가능성은 오히려
적다.
아무도 사용하지 않지만 엘리베이터만 홀로
운행시키는 것도 고독의 의미를 전달하는데
상징적으로는 적당할 수 있다.

윤리의 탑

윤리의 탑을 세우기 위해서는 절실한 사회적 합의가 전제되어야 한다.

이 탑을 공공장소에 건립하는데 사회적 합의가 성공적으로 이루어진 곳이라면 적어도 인권에 대해 매우 진보적이어서 사회적 우화가 넘실거리는 곳일 확률이 높다.

종교가 그 지역(국가)에 지대한 영향을 끼치는 곳이라든가, 신념이 윤리보다 훨씬 더 강하게 작용을 하는 곳이라든가, 기부 산업이 발달하여 후진국의 어린이를 돕는 이가 지역(국가)의 절반을 넘는 곳이라면 이 탑이 건립될 경우가 희박하다.

이 탑은 단순한 조각물로서 존재하는 것이 아니라 보행자들은 탑으로 입장하여 꼭대기에 오를 수 있다. 그러나 아무나 오를 수 있는 것이 아니라, 탑에 오르기 위한 가혹한 조건에 충족돼야 한다.

이러한 조건에 적당하다고 생각되는 이들이란, 출생과 동시에 호흡마저 가난하여 평생 먹을거리만 찾아 다닌 변두리 거지들, 파산하여 절망을 목표로 살아가는 부랑자들, 자신에 비해 매우 넉넉해 보이는 비둘기들을 미워하는 도시 빈민자들, 멍하니 있는 시간이 너무 넘쳐나는 예술가들, 하루 중 구제센터에서 줄 서기가 유일한 낙인 노인들, 생계를 위해 가족과 이별하여 홀로 살아가는 청소년들, 희망을 안고 그 지역을 찾아 왔으나 이제는 자신의 고국에 돌아갈 희망만을 안고 사는 외국인들, 말수가 극단적으로 적어져 남과 대화한 지 일 년 이상 된 마약 중독자들을 말한다.

이렇게 재정적으로 궁핍하거나, 사회에서 박탈되어 이 탑이라도 오르고자 하는 사람들은 이 탑 입구에 있는 데스크를 방문하여, 자신의 신분과 재정 상태를 확인하는 절차를 받는다.

이 절차에 합격된 이들은 이 탑을 오르는 대가로 1회, 한화 삼만원(미화 삼십 달러)을 지급받는다. 이때 정상에 올라 한 시간을 서 있어야 하는 조건이 입장객에게 강제적으로 부여된다.

공공장소에서 가난으로 인해 자신의 외형을 다른 이들에게 공개하는 장면은, 이 지역에 거주하는 이들에겐 너무도 잔인하고 무섭게 느껴질 수 있으나, 관광객이나 이방인의 경우는 살아 있는 조각쯤으로 생각되어 사진기를 들이 댈 확률이 높다.

돈이 없다는 이유와 돈을 얻을 수 있다는 이유로 이 탑을 오르는 사람들의 인격과 인권이 조정 당하는 이 탑은 눈물과 좌절, 분노와 저항이 존재하게 된다.

이 탑이 건립되면, 정의가 많은 이들은 약자를 위한 사회 제도가 조정되도록 노력할 것이고, 똑똑하고 사회적 지위가 있는 이들은 경제 정책의 문제점을 찾을 것이며, 착한 이들은 불평을 하며 기도할 것이고, 못난 이들은 아무 생각이 없이 자신의 삶에 고마워할 것이고, 대부분의 사람들은 이를 통해 인간의 조건에 대해 생각할 것이다.

이 탑이 건립될 수 없다 하더라도 이 탑에 오르려는 사람들은 여전히 존재할 것이다.

영광의 길

영광이 오기를 고대하거나 과거의 영광의 빛에
전율을 느끼는 이들은 어디에서도 항상 존재한다.
영광은 이를 맞는 이들의 태도가 중요한데,
추상적인 관념으로서 순수함으로 빠지거나
공동의 이익을 위한 목적일 경우 자기 파괴적인
에너지를 가진 신화로서 작용하게 된다. 이 경우
외곽에서 바라보는 이들에겐 이 모습이 매우 무섭게
느껴지기도 하고 경우에 따라서는 우스꽝스러울 수도
있다.
왜냐하면 영광이란 과거와 현재의 현혹적인 환상일
경우가 많기 때문이기도 하고 지속적인 진보에 대한
약속과 끝없는 개선만이 영광을 찾는 길이라고 믿기
때문이다.
그럼에도 불구하고
여기 은유의 의미로 범벅이 된 영광의 길을 제시한다.
도시의 버려진 지역의 일직선의 거리를 선택한 후
길바닥과 주변 건물을 모두 흰색으로 도색하여 아주
신비로울 만한 부유의 공간을 연출한다.
건물 외벽에 스타디움에서 볼만한 매우 강력한
조명기들을 설치한다. 조명기는 바닥에서 육 미터
정도의 높이로 정하고 조명 간의 간격은 오십 센티
정도로 한다.
조명의 광량은 십평방미터에 10,000와트를
기준으로 하여야 하며, 이는 10미터 폭의 거리에
1미터 간격의 건물 외벽마다 1,000와트 조명을 다섯
개씩 설치해야 함을 의미한다.
굉장한 양의 전력이 요구되지만 영광을 맞이하기
위해서 그 지역(국가)의 동의를 얻는 데 어려움이
없을 가능성이 크다.
아무리 잘 사는 지역(국가)이라고 해도 1일 1회 해가
다 지고 난 뒤 약 한 시간 후쯤 조명들을 작동시킬
것을 권한다. 이는 엄청난 전력의 소모를 줄일 수
있고, 보다 극적인 효과를 얻는 데 바람직하기
때문이다.

이 거리가 완성이 되면 삶으로 이루어진 도시 풍경은
제거되고, 일상은 범접할 수 없는 의미로, 범접할 수
없는 의미는 일상으로 지각되는 변증법적 시각이
발생한다.
이는 지치지 않고 벌어지는 진기한 거리 행진과
과장스런 기념물, 전시회와 박물관과 같은 현혹적인
환상과 동일한 효과를 얻게 해주며, 눈부신 거리에서
만나는 보행자들 간의 얼굴 맞대기는 비현실적이고
몽환적인 환경과 함께 영광을 맞이할 희망을
제공한다.

만남의 광장

타인과의 만남에 두려움이 있는 이들과 타인과의
만남에 비관적 시각을 가진 이들에게 필요한 사회적
공간이 여기에 있다.
이 광장을 조성하기 위해서는 적은 예산이 예상되나
그 지역 공동체의 합의가 우선되어야 한다.
먼저, 이미 너무 오래되어 수명이 다한 5층 이상의
건물을 그 지역민의 동의를 얻어 구매한다. 오래된
건물은 도시의 건물들이 으레 그렇게 죽어 갔듯이
전문 업체의 도움을 통해 폭파시킨다.
폭파된 잔해를 그대로 놔두고 단지 위험한 부분들
즉, 튀어 나온 파이프, 깨진 유리, 날카로운 콘크리트
모서리들만 제거하거나 마모시킨다.
뾰족한 부분들이 제거되면, 사람들의 다리가 빠질
만한 구멍들을 콘크리트로 다시 메워 나간다.
빈 부분이 다 메워지면 폭파된 건물의 잔해는 하나의
덩어리로 남게 되고 이 광장은 완성된다.
완성된 광장은 자칫 커다란 조형물로 보이기도
하지만, 광장 위를 비스듬한 자세로 지나다니는
보행자들로 인해 언덕 정도로만 보일 수도 있다.
경사로 인해 중심을 잡기 위한 자세들은 타인을 만날
때 자신의 자세가 이러한 광장의 형태로부터 발생된
것이라고 핑계를 댈 수 있으며, 이러한 핑계로부터
대화는 자연스럽게 시작될 수 있다.
이러한 자연스러움은 얼굴을 서로 맞대어 상대를
파악하려는 폭력으로부터 해방될 수 있으며 오히려
얼굴 맞대기가 아닌 상대의 말투, 몸짓 그리고 배려를
통해 진정한 만남이 발생된다.
이런 어정쩡한 자세는 일상에서 흔히 볼 수 없는
자세이자 장면이어서 광장 밖에서 바라보는
사람들에게 새로운 풍경을 제공하는 이점도 있다.
이 광장은 전쟁과 테러 그리고 지진 등과 같은
재해로부터 아픈 기억을 가진 지역에는 권하지
않는다. 그럴 경우 이 광장의 이름이 바뀌어야
하나, 무엇보다 애초에 조성이 돼서는 안될 것으로
생각된다. 아픈 상처는 기억 속에서 다르게 진화될 뿐
사라지지는 않기 때문이다.

카메라 특정적—공공의 공백
Camera Specific—Public Blank

2010
싱글 채널 비디오, 16:9 화면 비율, 컬러, 사운드,
32분 46초
퍼포머: 장소연

이 작품은 차연의 개념이 제공하는 고독과 자립성에 관한 것이다. 김홍석은 차연의 개념을 '동화과정'이라고 자의적으로 해석하는데, 타자에 대한 동일시는 타자의 본질과 차이가 있음은 물론이고 동일시 과정에서 발생하는 해석은 매우 독립적이라고 말한다.

이 비디오 작품에 등장하는 배우는 김홍석의 드로잉 작품인 ‹공공의 공백›을 설명한다. 작품 ‹공공의 공백›은 총 8가지의 공공미술에 대한 제안으로, 8개의 드로잉과 이에 대한 설명으로 이루어져 있다. 이 작품에 참여한 배우는 설명으로 이루어진 텍스트를 자의적으로 해석하고 관객이 없는 공간에서 홀로 카메라를 마주하여 연기한다. 김홍석은 배우의 연기에 대한 해석 과정에 전혀 개입하지 않았으며, 촬영을 비롯한 어떤 제작 과정에도 참여하지 않았다. 그는 이러한 방임적 태도와 무관심이 배우의 자발적인 텍스트 해석과 촬영 기사의 고유의 표현법에 대한 존중이라고 설명한다. 타인에 의한 해석의 개입을 통해 완성되는 작품은 그 존재에 불완전함을 내포하는 듯 보인다. 작품의 원본성은 사라지고 미술가의 창의성은 왜곡되어 진정한 창작의 자세에서 벗어난 의지로 보인다. 그러나 이러한 상황은 포스트모던의 전형으로 이미 주변의 여러 영역에서 발견된다. 번역이 그러하고 비평의 태생이 그러하기 때문이다.

퍼포먼스의 실행 이전에는 필연적으로 텍스트가 존재하기 마련이다. 즉흥적 퍼포먼스조차 미술가의 사고 속에서 선행하여 존재하는 까닭에 퍼포먼스는 사고의 재현이 되어버린다. 미술가들은 퍼포먼스를 장르화하여 타 영역의 연기, 액션과 차별화했으며, 퍼포먼스는 현재 독립적 장르임을 부정하는 이가 없다. 그렇다면 퍼포먼스는 미술에서 어떤 방식으로 관람자와 대면하는가? 김홍석은 이 작품을 통해 장르와 매체 간의 경계를 넘나드는 시도를 한다. 특정한 장소에서 특정한 사람들을 대상으로 진행되는 퍼포먼스는 사진과 비디오의 기록을 통해 다시 재현되는데, 증거로서의 이러한 기록은 특정한 장소성과 특정한 사람들의 존재를 부정하는 모순을 낳는다. 보편적으로 퍼포먼스 아티스트는 사진과 비디오로서 형식화한 후반 제작을 곧 원작으로 대체한다. 이와 같은 이상한 전형에 대해 의혹을 품은 김홍석은 퍼포먼스와 그에 대한 영상적 기록이라는 순차적 단계를 역으로 진행한다. 그는 영상을 목적으로 퍼포먼스를 기획하였다. 이것은 퍼포먼스에 대한 영상 기록이 아니라 이미지 생성을 위한, 퍼포먼스에 대한 영상적 행위라고 정의된다. 이러한 영상이 그 자체로는 미학적 가치는 없으나 퍼포먼스에 대한 증거로서의 영상 기록보다는 훨씬 올바른 윤리적 태도가 존재한다고 김홍석은 설명한다.

이 배우가 사용하는 언어는 한국어다.

영문—공공의 공백
English Text—Public Blank

Since triumph is based on self-satisfaction, the Triumph Plaza can only be constructed in a place where at least two-thirds of the population feels satisfied with themselves. Needless to say, standards for judging self-satisfaction can be quite vague but perhaps one way to find out is to ask those living in neighboring regions.
It is dangerous to regard self-satisfaction as negative narcissism or egoism. Self-satisfaction is based on the attitude that believes one can reform the society through common principles and the consent of public progress through self-sacrifice. History of progress has already been recounted this way, so it can be said that naturally accepting the nation's response to this historical account of self-satisfaction is a starting point for triumph.

2010
싱글 채널 비디오, 16:9 화면비율, 컬러, 32분 46초
번역: 박지선

이 영상에 나오는 텍스트는 김홍석의 영상 작품 ‹카메라 특정적―공공의
공백›의 스크립트를 영문으로 번역한 것이다. ‹카메라 특정적―공공의
공백›에서 배우는 한국어로 말하는 데 반해 이 영상의 텍스트는 영어다.
일종의 자막과도 같은 기능을 하는 이 영상은 ‹카메라 특정적―공공의
공백›의 영상에 포함되지 않는 독립된 작품이다. 언뜻 보면 주변부적 상황에
놓여 있는 것처럼 보이는 이 작품은 ‹카메라 특정적―공공의 공백›에
의존하고 기생하는 것이 아님을 명확히 보여준다. 이 작품은 ‹공공의
공백›의 원문, 이를 각색한 ‹카메라 특정적―공공의 공백›의 스크립트에
이어 세 번째 단계인 ‹영문―공공의 공백›의 영문을 통해 스스로를 복제,
재재현(再再現)하는 모순된 과정을 나타낸다. 이 작품은 영어라는 언어를
독해할 수 있는 이들에게만 제한되는 듯 보이지만, 관객이 텍스트의 내용에
집착하지 않는다면 미니멀한 영상 이미지로 보일 수도 있다.

다름을 닮음

〈다름을 닮음(Assimilated Differences)〉은 소통의 단절과 소외를
불러일으키는 차이에 대한 소심한 저항의 표현이다. 〈다름을 닮음〉은
이쪽과 저쪽의 경계선 한 중앙에 위치하며, 차이에 대한 거부가 아닌 차이를
향한 동일화를 말하며, 차이를 차이 없게 하는 일종의 교란이다. 이러한
접근 방법은 매우 전술적으로 보일 수 있으나 근원적으로 탈권력적이며
아무에게나 적용 가능하기 때문에 위험하지 않다. 따라서 새로운 감각과
지각의 양식을 배포하는 이견의 장으로 기능하며, 정치를 대체하는 것으로도
적합하다.

　　〈다름을 닮음〉은 차이가 생성하는 경계선 만들기와 자리 부여에 대해
거부하는 몸짓에서 시작한다. 공동체 사이에 필연적으로 존재하는 경계선은
합의와 단절의 과정을 거치며 권력화된다. 합의에 의한 경계선도 단절에
의한 경계선도 차이에 의해 발생한 것으로, 차이는 권력적이다. 〈다름을
닮음〉은 합의된 경계선 안과 밖에도 소속되지 못하며 단절된 경계선
어디에도 위치하지 못한다. 흉내로 오인받는 '닮음'은 차이의 근원적
속성과는 반대하는 위치에 있기 때문에 단절의 차이에서조차 버림받는다.
그렇다고 해서 〈다름을 닮음〉은 소외라던가 무관심 자체라고 할 수는 없다.
분명 닮았지만 다른 것이 무엇인지 아는 공간이 우리 주위에 존재하고
있으며, 이러한 공간에 소속된 사람들은 문제 없이 기능하고 있다. 이러한
공간에 위치한 〈다름을 닮음〉은 권력이 강제하는 경계의 분할을 무심히
관망하며, 감각적 능력을 발현할 수 있는 영역으로 우리를 인도한다.

　　〈다름을 닮음〉은 글쓰기로 시작되며 글이 갖는 자기반복과 자기모방의
모순적 정체성을 그대로 답습한다. 서구 현대미술의 콘텍스트와 시각성이
차이에 의한 차이로 인해 경계선을 명확히 하는 데 비해, 〈다름을 닮음〉은
차이에 내포된 원본성을 비롯해 차이와 차이 간의 경계 모두를 그대로
차용한다. 역사를 차용하고 정치를 차용하고 종교를 차용하며, 권력,
민주주의, 대중, 일상 더 나아가 사소한 물질의 조합조차 차용한다. 이러한
차용은 복제나 모방이 아닌 자리 없음, 경계선의 실종을 의미한다. 경계를
흐리게 하여 그 범위가 어디인지 알 수 없게 하는 것을 말한다.

　　〈다름을 닮음〉은 1998년부터 2011년까지 제작되었던 일련의 작품들의
모음이다. 글쓰기, 퍼포먼스, 회화, 비디오라는 다양한 매체를 통해 번역,
차용, 재해석, 차이에 대해 언급한다. 〈다름을 닮음〉의 프로젝트는 약 40여
가지의 작품으로 구성되어 있으며, 여기에서는 약 10가지 작품만을 선별하여
소개한다.

독일에서의 유학 시절 겪은 물리적인 경험과 독일인들로부터 받았던 질문들이 생각난다. 내가 미술로 표현하고자 했던 모든 시도들은 독일인들로부터 정체 불분명한, 이해불가의 대상으로 평가된다. 내가 선택하고 행했던 내 자신의 모습, 즉 한국인, 동양, 주변부라는 주제는 언어로만 국한되고, 물질적 결과는 순전히 서구적인 것으로 평가되는 것이다. 내가 독일에서 구입한 재료는 장소와 함께 독일적인 것으로 규정되고, 내가 말하고자 한 주변부의 담론적 작품은 개념 자체가 독립적이지 못하다는 평가를 받게 된다. 내가 한국에서 겪은 물리적 경험과 일상은 독일과 매우 흡사할 수밖에 없는 조건이었으며, 도시화에 의한 일상의 동일화와 전 지구적 산업화에서 파생된 무정체성이 이를 증명함에도 나의 미술적 제시는 번번히 거절당한다. 솔직함에서 비롯된 나의 시도는 무의미로 간주되고 '그들'이 제시하는 차이에 대한 열망과, 정답이 제시된 질문에 끝없이 당황한다. 내가 할 수 있었던 주제는 '그들에 의한 동양'으로 제한되어 수동적이고 조정당하는 존재로 자리매김된다. 나는 이러한 일련의 경험을 통해 경계선 만들기가 요청하는 권력과 합의를 최고의 선(善)의 위상에 두는 태도에 대해 고민하게 된다.

나는 여러 가지 실험적 행동을 통해 경계선 만들기와 자리 부여를 통한 차이의 반대편에 위치하는 일이 사유로는 가능하나 실제로 불가능함을 터득한다. 나는 반대편에 위치하는 일을 거부하고 경계선에 위치하고 자리와 자리 사이의 공간을 선택하면서 차이를 차용하기 시작한다. 미술가 개인이 일반적으로 선택하는 특정 매체에 대한 욕망을 거부하고, 오브제, 동영상, 회화, 퍼포먼스 등의 매체적 경계를 의도적으로 넘나들며 매체를 통한 시각적 차이화 과정을 모호하게 만들기 시작한다. 매체로부터의 해방은 더 나아가 이미지 생성에 대한 거부로도 이어진다. 얼마나 많은 미술가들이 고정된 매체를 통해 자신을 타인과 차이를 두려 했던가? 얼마나 많은 미술가들이 차이가 나는 이미지를 위해 고민했던가? 차이가 나는 이미지는 차용에 차용을 거쳤음에도 그 차이에 의해 독자성을 획득했다고 자만하지 않던가? 한 가지 매체를 통해 생성된 텍스트에 타인과 차이를 두기

위해 평생을 바친 미술가들의 수는 얼마나 많던가? 나의 행보는 탈매체, 반(反)이미지를 표방하는 것이 아닌 매체 사이의 경계를 무력화하고 고정 이미지를 반복적으로 차용하는 일로 정당화된다. 내가 말하는 '닮음'은 정확한 의미로는 차용을 말하는 것은 아니다. 일종의 '동화작용'의 의미와 유사하게 작동되는 '닮음'은 절대적 타자의 자리에 같은 시선으로 위치함을 말하며 자신을 바라보고 자신이 바라보는 자기 반복적 검증을 말한다. 〈다름을 닮음〉은 절대적 고독이 여행지에서 만난 우연과 대화하는 열린 결말의 소서사이다.

— 작가 노트에서 발췌, 2003년 11월 21일

본질적으로 동일한 것으로 간주할 수 있는 것들을—
물질의 외형이든, 재료를 강제한 개념이든—
다르다고 인식하는 우리들의 순종적 태도는
아이러니하게도 변화무쌍한 사회상을 재현한다.
미술가들은 "나는 피카소와 다르다" 하고, 가수는
"나는 마이클 잭슨과 다르다" 하고, 철학자는 "나는
니체와 다르다"고 외치며 차이를 강조한다. 이러한
차이는 단지 차이를 위한 차이처럼 제시되면서
차이들을 찾고 부각시키기 위해 고군분투하는
추종자들을 양산하는 지적 유희의 도구가 되기도
한다.

　　미술은 사회적 유희나 일종의 공공 재화로서
기능한다. 아울러 악, 순수 감정과 같은 절대적
타자를 표현하는 숭고의 예술로서 기능한다.
비평가들이나 큐레이터들은 사회적 유희나 공공
재화로서의 기능에 찬사를 보내고, 일부 철학자들은
숭고의 예술에 우호적 반응을 보인다. 그러나
이런 미술들은 결국 예술의 자율성이란 이름 하에
자신만의 영역과 위계를 확고하게 만들고 공간과
시간, 주체와 대상, 권력과 대중을 분할하고
재배치하면서 사회가 존속하고 유지되도록 하는
경계선을 그리는 합의적 기능을 한다. 합의란
이견을 없애고 공동체를 하나로 만드는 것이다.
따라서 합의는 하나의 공동체가 존재하는 것을
전제로 한다. 공동체 구성 요소들 간에 어떤 차이가
있다는 것을 주장하는 것은 합의를 부정하는 것이
아니지만, 반대로 합의는 그런 차이에 따라 각자에게
고유한 자리가 할당되고 분배된다는 것을 확인하게
한다. 따라서 공동체 내의 차이를 강조하고 단절을
주장하는 것은 합의에 봉사하는 행위이다.

—작가 노트에서 발췌, 2008년 3월 11일

꽃잎 1

A Petal 1

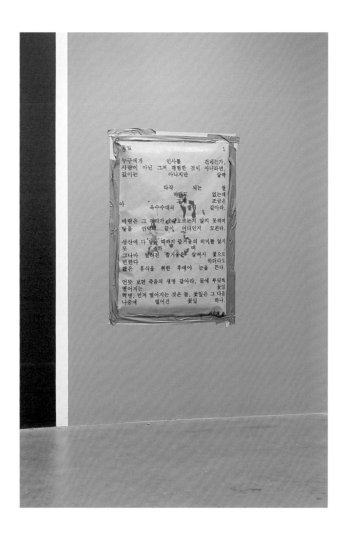

2004
캔버스에 라커, 100×85cm

꽃잎 1

누구에게 인사를 건네는가,
사람이 아닌 그저 평범한 것이 아니라면,
깊이는 아니지만 살짝

타작 되는 쌀
바람도 없는데;
그저 조금은
옥수수대의 떨림 같아라.

바람은 그 머리가 솟아오르는지 알지 못하며;
닿을 언덕의 끝이 어디인지 모른다.

성산에 다 닿을 때까지 즐거움의 의미를 알지 못하며,
알려진 즐거움은 살며시 꽃으로 변한다 하더라도
짧은 휴식을 취한 후에야 눈을 뜬다.

언뜻 보면 죽음의 생명 같아라, 돌에 부딪혀 떨어지는 꽃잎
혁명, 먼저 떨어지는 것은 돌, 꽃잎은 그 다음
나중에 떨어진 꽃잎 하나.

김수영 지음
1967년 5월 2일

꽃잎 1

누구한테 머리를 숙일까
사람이 아닌 평범한 것에
많이는 아니고 조금
벼를 터는 마당에서 바람도 안 부는데
옥수수잎이 흔들리듯 그렇게 조금

바람의 고개는 자기가 일어서는 줄
모르고 자기가 가 닿는 언덕을
모르고 거룩한 산에 가 닿기
전에는 즐거움을 모르고 조금
안 즐거움이 꽃으로 되어도
그저 조금 꺼졌다 깨어나고

언뜻 보기엔 임종의 생명 같고
바위를 뭉개고 떨어져 내릴
한 잎의 꽃잎 같고
혁명 같고
먼저 떨어져 내린 큰 바위 같고
나중에 떨어진 작은 꽃잎 같고

나중에 떨어져 내린 작은 꽃잎 같고

인간 추상
The Human Abstract

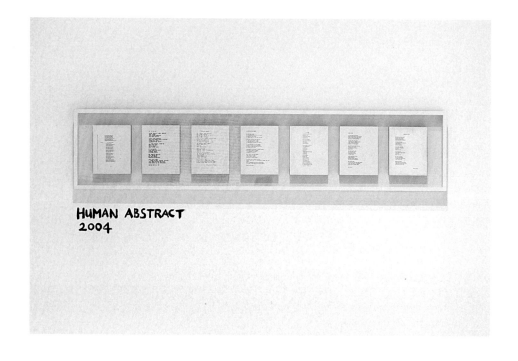

2004
7개의 텍스트, 종이에 잉크, 41×196cm

The Human Abstract

Pity would be no more,
If we did not make somebody Poor:
And Mercy no more could be,
If all were as happy as we;

And mutual fear brings peace;
Till the selfish loves increase.
Then Cruelty knits a snare,
And spreads his baits with care.

He sits down with holy fears,
And waters the ground with tears:
Then Humility takes its root
Underneath his foot.

Soon spreads the dismal shade
Of Mystery over his head;
And the Catterpiller and Fly,
Feed on the Mystery.

And it bears the fruit of Deceit,
Ruddy and sweet to eat;
And the Raven his nest has made
In its thickest shade.

The Gods of the earth and sea,
Sought thro' Nature to find this Tree
But their search was all in vain:
There grows one in the Human Brain

Written by William Blake

인간의 추상

더 이상의 동정은 없을 것이다,
우리가 누군가를 불쌍히 하지 않는다면:
그리고 자비란 더 이상 가능하지 않을 것이다,
만일 모두가 우리처럼 행복하다면;

이기적인 사랑이 커질 때까지;
공동의 공포는 평화를 가져온다.
그리하여 잔인함은 올가미를 짜고,
신중하게 미끼를 던진다.

그는 성스러운 공포 속에 앉아 있다,
눈물은 바닥에 흐르고:
그때 비굴함은 그의 발 아래
뿌리를 내린다.

곧 신비의 음산한 그늘이
그의 머릿속에 퍼진다;
그리고 애벌레와 날벌레는,
그 신비를 키운다.

그것은 기만의 열매를 잉태하고,
먹음직스럽고 달콤한;
가장 짙은 어둠 속에
갈가마귀 만든 그의 둥지.

땅과 바다의 신들은,
이 나무를 찾기 위해 자연을 온통 헤매었다.
그러나 그들의 탐색은 모두 헛되었다:
그것은 인간의 뇌 속에서 자란다

Recollection of Human-Being

한국어 번역에서 영어로 재번역

There will be no more sympathy.
Only if we stop making others sad
And there will be no more mercy.
If everyone is happy like us

Until this selfish love grows bigger
Common fear will bring us peace
A cruelty sets a snail
Carefully toss his bite.

He sits in sacred fear.
And tears shed on the floor.
The moment's menial attitude takes a root underneath his feet.

Soon, mysterious and dismal shadow
Spreads all over his head.
And caterpillar and fly
Grows the mysteriousness.

And they bear the fruit of deception.
Tasteful and sweet
A jackdaw in its deepest darkness
Builds its nest.

Gods of earth and ocean
Search all over the nature to find this tree.
But their search is no use.
As it grows in a human's brain

마오는 닉슨을 만났다
Mao Met Nixon

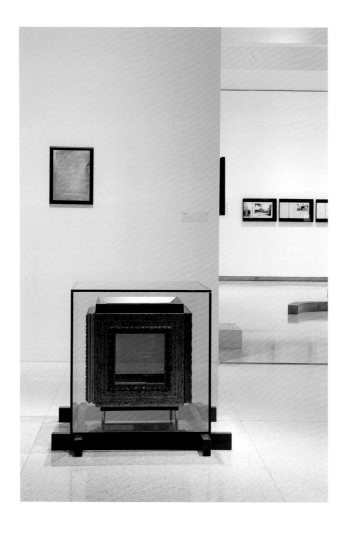

2004
액자 6개, 유리, 철에 도색, 유리 상자 70×70×70cm,
대좌 86×86×50cm

이 거대한 상자에는 세계 역사상 유례가 없을 만큼
중요한 어느 두 사람의 대화가 영구 보존되어
있다. 미합중국 대통령인 리처드 닉슨(Richard
Nixon)은 1972년 2월 12일 중국을 방문하여
중화인민공화국의 국가주석인 마오쩌둥(Mao
Zedong)을 만났다. 양국 정상의 만남은
이데올로기로 인해 첨예하게 대립하던 세계 정치
구도에 일대 변화를 예감하는 중요한 사건이었다.
그로부터 2년 뒤 1974년 3월 23일 마오쩌둥은 당
조직부장이자 정치국 후보위원인 덩샤오핑(Deng
Xiaoping)과 함께 미합중국에 비공식적으로
초청받았다. 이는 비밀리에 진행되었으며 그들의
회담 장소는 물론 어떤 내용의 회담이 진행되었는지
알려지지 않고 있다. 단지 소비에트 연방에
의해 추방되어 스위스에 망명 중인 알렉산드르
솔제니친(Alexandr Solzhenitsyn)이 동석했다고
알려져 있다. 그들의 만남은 상호간 만족할 만한
결과를 유추하기에는 어려운 내용을 담고 있었으나
그 회담은 이틀만에 타협점을 찾았다. 성공적인
회담을 기념하기 위해 솔제니친은 미합중국 정부에게
한 가지 제안을 하였는데 그들의 회담장을 영원히
폐쇄시켜 이를 기념하자는 것이었다. 닉슨과
마오쩌둥은 이를 기꺼이 수용하였으며 미합중국의
정보국 요원과 과학자들은 폐쇄된 방 내부에서의
대화를 수집하여 두 개의 상자에 영구히 밀봉하였다.
이는 솔제니친의 의도와는 전혀 다른 것이었으나
미국 정부의 이러한 행동에 중국 정부는 전혀
관여하질 않았다고 전해진다. 그중 한 상자는
미합중국 네바다주에 있는 미정보국 소속 자료
보관실에 보관되어 있으며, 다른 하나는 중국에
전달되었다. 그러나 1991년 소비에트 연방의 해체를
즈음하여 중국에 전달된 상자는 중국 정부에 의해
파괴되었다. 1998년 7월 미 정보국에 보관되었던
상자는 알 수 없는 이유로 인해 외부로 유출되었으며,
여러 명의 소유 끝에 결국 홍콩의 한 개인 사업가의
손에 이르게 되었다. 현재 이 상자는 홍콩의
중국은행(Bank of China) 54층에 전시되어 있다.

마라의 적(赤)
Marat's Red

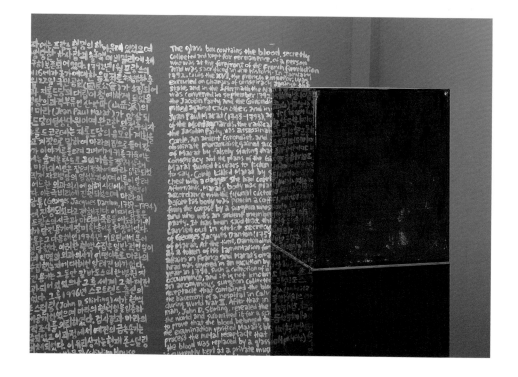

2004
벽면의 글, 유리 상자 내부에 페인트, 전등 장치,
60×60×184cm

이 유리 상자에는 프랑스 혁명의 한가운데 있었으며 역사에 의해 희생당한 한 사람의 혈액이 비밀리에 채집되어 영구 보존되고 있다. 1792년 1월 프랑스의 국왕 루이 16세가 국가에 대한 음모죄로 처형당한 후, 1792년 9월 22일 국민공회(Convention Nationale)가 소집되어 자코뱅당(Jacobins)과 지롱드당(Girondins)이 첨예하게 대립할 때 자코뱅당의 과격한 부류인 산악파(Montagnards)의 중요 인물 마라(Jean Paul Marat)가 암살되었다. 지롱드당의 열성 당원이며 완고한 왕정주의자의 딸인 샤를 드 코르데(Charles de Corde)는 지롱드당의 음모와 계획을 알고 있다고 거짓으로 말하여 마라의 집으로 들어갔으며, 마라가 이야기를 들으려 그녀에게 귀를 기울이는 순간 코르데는 숨겨온 단도로 그의 가슴을 찔러 살해했다.

그 후 마라의 시신은 장례 절차에 따라 입관되었으나 입관 직전 자코뱅당의 열성 분자이며 이름이 알려지지 않은 어느 한 외과의사에 의해 시신의 혈액이 수집되었다. 극비리에 진행된 이 일은 마라의 동료였던 당통(Georges Jacques Danton)의 입회 하에 진행되었다고 전해진다. 이때 당통은 혼란스런 프랑스의 시국과 마라의 죽음을 애도하기 위해 그의 피가 담긴 용기에 장미 한 송이를 헌정하였다. 그러나 당통은 그 다음 해인 1974년 기요틴에서 목이 잘려 처형당했다. 이러한 혈액 수집은 일반적인 일이 아니었으며 익명의 외과의사가 어떤 이유로 마라의 혈액을 수집했는지에 대해선 알려진 바가 없다. 혈액이 담긴 용기는 그 동안 칼 바도스의 한 병원 지하실에 보관되어 있었으나 2차 세계대전 때 소실되었다. 그 후 1996년 스코틀랜드의 사업가인 존 스털링(John D. Stirling) 씨가 혈액 용기를 세상에 공개하였으며 마라의 혈액임을 입증하기 위해 과학적 조사를 의뢰하였다. 검사 결과 마라의 혈액임이 입증되었고 이 과정에서 예전의 금속으로 된 혈액 용기는 유리 상자로 대체되었다. 이 유리 상자는 현재 존 스털링 씨에 의해 설립된 개인 박물관(Stirling House Museum)에 보관되어 있다.

토끼입니다
This is rabbit

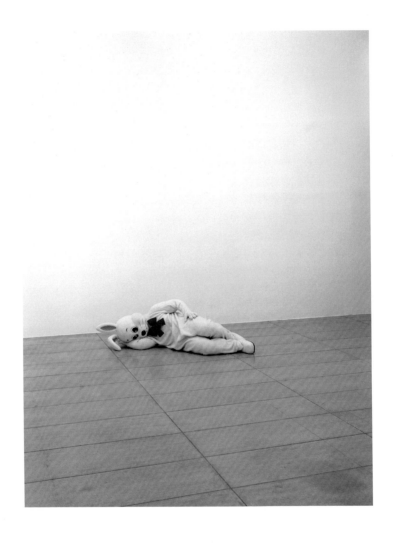

2005
스폰지, 직물, 내부에 철 구조물, 78×177×55cm

토끼 인형 옷을 입고 연기하시는 분은 북한 출신의
노동자 이만길 씨입니다. 이분은 현재 한국에
불법으로 체류하고 계시지만, 이 연기를 해주시는
조건으로 하루 여덟 시간, 시간당 팔천 원을
미술가한테서 지급받게 됩니다. 이번 전시를 위해
잠시 고용된 이분에게 격려의 박수를 보냅니다.
이분의 성공적인 연기를 위하여 만지거나 방해하는
행위를 삼가해 주십시오.

기록-A4 p3
RECORD-A4 p3

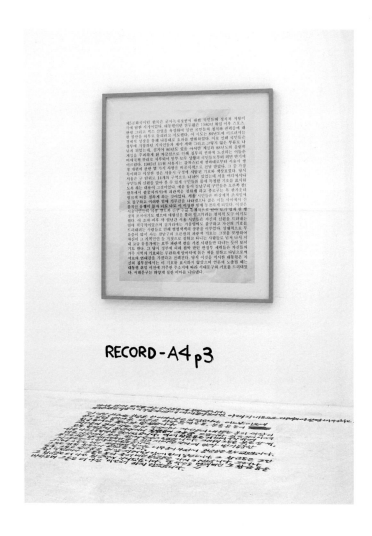

2005
종이에 피그먼트 프린트, 133×113cm

제5공화국 시절, 한국은 군사독재정권에 대한
국민들의 정치적 저항이 극에 달한 시기였다.
대통령이던 전두환은 1980년 취임 이후 스포츠, 관광
그리고 섹스산업을 육성하여 정치와 집권세력에
대한 국민들의 불만을 외부로 돌리려 했다. 이러한
시도는 84년도에 이르러 효과를 보는 듯했는데,
당시 비약적으로 성장한 서비스산업으로 인해
국민들은 정치보다는 개인의 경제에 시선을 돌렸기
때문이었다. 결국 국민들은 정부에 저항하는 세력과
그렇지 않은 부류로 나뉘게 되었는데, 86년도의
아시안 게임과 88년도의 올림픽 게임 주최로
자긍심이 고취된 일부 보수 성향의 국민들은 정부의
권위에 도전하는 이들을 비애국적 무리로 치부하여
외면하기에 이르렀다.

　　1985년 11월, 서울시는 청와대로부터 서울시
행정개편에 관한 몇 가지 사항을 비공식적으로
전달받았다. 그중 가장 특이하고 이상한 점은 서울시
구청마다 전달된 지침서와 색상표였다. 당시 서울은
14개 구로 나뉘어 있었는데, 서울 어디에서나
구민들의 신원을 알아볼 수 있도록 구민들의 몸에
특정한 색으로 표시하도록 하는 내용이 그것이었다.
예를 들어 강남구의 구민들은 오른쪽 팔(팔목에서
팔꿈치까지)에 파란색을 칠하게 하고, 종로구는
목 한가운데에 핑크색 띠를 칠하게 하는 것이었다.
서울 시민들은 비강제적 조치임에도 불구하고 이에
거부감을 나타냈으나 젊은이들 사이에서 선풍적인
유행이 돌자 너도나도 이 이상한 일에 동참하게
되었다. 이것은 서울 시민들의 이동 경로와 인구수를
통계적으로 알아보기 위한 행정적 조치이기도 했으며
애향심을 불러일으키려는 정치적 도구이기도 했다.
이 조치 이후 약 일 년간 서울 시민들은 자신의
신원을 드러내는 일에 적극적이었으며 길거리에는
겨울임에도 불구하고 자신의 색상을 드러내려는
사람들로 인해 형형색색의 장관을 이루었다.
상대적으로 부유층이 많이 사는 강남구에는 자신이
그 지역민인 듯 거짓으로 오른팔에 파란색을 칠하고
다니는 사람들로 넘쳐나게 되었으며, 이로 인해 시내
고급 유흥가에는 모두 파란색 팔을 가진 사람들만
다니는 듯이 보였다. 그 당시 정부에 핍박받던
반정부 세력들은 자신들의 거주 지역의 색상과는
무관하게 발바닥에 붉은색을 칠하고 다님으로써

서로의 연대감을 가졌다고 전해진다. 당시 이것을
지시한 대통령은 자신의 집무실에서는 색상을
표시하지 않았으며 언론에 노출될 때에는 대통령
취임 이전에 거주한 주소지에 따라 서대문구의
색상을 드러냈다. 서대문구 색상과 지침은 하얗게
칠한 이마를 말한다.

카메라 특정적—가짜 이상의 가짜
Camera Specific—The Fake as More

2010
싱글 채널 비디오, 16:9 화면 비율, 컬러, 19분 57초
퍼포머: 김경범

〈카메라 특정적―가짜 이상의 가짜〉의 스크립트

안녕하세요, 저는 김경범이라고 합니다. 이제부터
제가 여러분께 말씀드리고자 하는 것은 미술
작품에서 발견되는 매체 간의 해체적 의미와 경계의
모호함에 관한 것입니다. 소위 원작이라고 하는 미술
작품이 사진으로 기록되거나 카탈로그라는 출판물로
기록되는 방식을 통해 다른 매체로 변환되었을 때
그 사진과 이미지들은 원작을 대표할 수 있는가,
그리고 원작에 대한 정의의 경계가 어디까지인가
하는 질문이 제기됩니다. 또는 원작이라고 믿어왔던
작품들이 더 이상 원작이 아닐 수도 있다는 조금
불편한 상황을 이해하자는 말이기도 합니다. 이를
위해 저는 저의 사진 작품과 회화 작품 그리고
퍼포먼스 작품에 대해 설명할까 합니다. 이는
작품들을 실제 완성해가면서 발견했던 의문에 대한
것으로, 일종의 작가에 의한 작품 설명 혹은 작가의
스테이트먼트라고 생각하시면 될 것 같습니다.
하지만 저의 근본적인 의도는 마치 어머니가
전해주던 옛날 이야기처럼 자연스러운 설명이
되었으면 합니다. 저의 이런 행위는 그림이기도 하고
조각이기도 하고 비디오이기도 하고 사진이기도
합니다. 그러니까 말로 설명하는 작품인 셈입니다.
하지만 여러분께서 이것을 퍼포먼스로 정의하고
싶으시면 그렇게 하시면 됩니다. 그리고 이것이
구연동화와 같은 이야기라고 생각해주셔도 좋습니다.
그럼, 이제 조금 복잡하지만 이상한 논리의 이야기를
시작하겠습니다.

어느 날 저는 어떤 유명한 미술가의
카탈로그를 보고 있었습니다. 그 미술가는 로버트
스미스슨(Robert Smithson)이라는 사람으로,
마침 저는 그가 만들었다는 아주 거대한 방파제를
보고 있었습니다[1]. 이 방파제는 미국 유타주의
솔트레이크에 건설된 것으로 소위 대지미술의
대표적 작품 중 하나라고 합니다. 미술 작품이
만들어지고 완성되는 곳이 일반적으론 아틀리에인데
비해 이 작품은 아틀리에를 떠나 자연 공간에서
제작되고 완성되었습니다. 전시장인 화이트 큐브

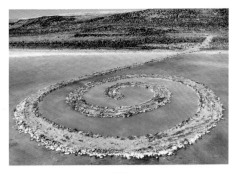

[1]

이외의 장소에 작품을 전시했다는 점에서 장소
특정성의 전형을 보여주는 작품이고, 이 점이
작가인 스미스슨의 주요한 개념일 것입니다. 제목은
〈스파이럴 제티(Spiral Jetty)〉라고 하는데, 작품이
너무 커 비행기에서 사진을 찍어야만 그 외형을
파악할 수 있는 듯했습니다. 이 작품은 미술사적으로
매우 중요한 개념을 가지고 있다고들 하지만 그
크기가 비현실적이어서 이게 과연 미술품인가 싶은
생각이 들기도 하고, 그래서 보는 사람을 멍하게 하는
그런 힘이 있습니다.

그 당시 저는 어느 대학에서 강의를 하고
있었는데 아무래도 장소성에 대해 설명하려면
이 미술가의 작품을 학생들에게 소개하는 게
좋겠다 싶었습니다. 저는 보통 작품의 이미지를
보여주면서 강의를 했는데 수강생이 많을 경우
누구나 그러하겠지만 저도 빔프로젝터를 이용하여
큰 이미지를 보여주곤 했습니다. 문제는 그의
작품 이미지를 어떻게 구하는가 하는 것인데, 가장
손쉬운 방법이 그의 카탈로그의 사진을 스캔하는
거였습니다. 그런데 또 다른 문제가 생겼는데 그의
카탈로그가 너무 커서 제가 가지고 있는 A4 크기의
스캐너로는 턱없이 부족한 나머지 스캔을 제대로
할 수가 없다는 거였습니다. 그래서 저는 디지털
카메라로 그 페이지를 찍는 게 낫겠다는 생각이
들었습니다. 혹시 카탈로그나 책자를 사진 찍어본
사람이 계시다면 이 일이 그리 쉬운 게 아니라는 것을

[2]

카탈로그 판매를 통해 출판사의 이익을 얻고자 하거나 하는 등등의 이유가 전부일까요? 어쨌든 카탈로그는 원작을 대표한다고 하더라도 사실은 카탈로그 에디터나 출판사의 의도도 포함되니 개념적으론 카탈로그의 이미지는 원작을 대표할 수 없다는 생각이 들었습니다. 카탈로그는 하나의 완전한 독립된 주체이지 원작을 대표하는 것이 아닐 것이다 하는 생각 말입니다. 그러니까 카탈로그 안에 기록된 사진은 실제 작품이 아니라 미술가 본인 혹은 다른 전문 사진가에 의해 촬영된 실제 작품의 사진 기록일 뿐입니다. 회화 작품도 카탈로그 안에선

아실 겁니다. 제가 찍은 사진은 이미지가 왜곡되고 노출도 엉망이고 심지어 사진의 배경에는 제 방바닥이 보이기까지 했습니다[2].

그런데 모두 아시다시피 남의 카탈로그에서 어떤 이미지를 사진 찍다 보면 뭔가 불안해지는데, 그건 내가 저작권에 위배되는 위법 행위를 짓는 것은 아닌가 하는 생각이 들기 때문입니다. 하지만 저는 엉터리로 찍힌 사진들을 바라보면서 이때 찍은 사진은 절대로 스미스슨의 사진을 복제한 게 아니라는 사실을 알게 되었습니다. 제 사진이 훨씬 멋있거나 인간적이어서가 아닙니다. 저는 이게 완전히 다른 개념이 발생하였다는 걸 알게 되었습니다. 이건 직감이었기 때문에 저는 곰곰이 다시 생각해보기 시작했습니다.

저는 실제로 스미스슨의 작품을 한번도 본 적이 없었습니다. 대부분 제 기억에 남아 있는 그의 작품은 카탈로그 안에 있는 사진이었습니다. 이런 상황은 저뿐만 아니라 대부분의 사람들이 그럴 겁니다. 이렇게 특이한 작품의 경우, 그러니까 유타주에 가야만 원작을 볼 수 있는 그런 경우가 아니더라도 피카소의 그림조차 저는 직접 본 것보다는 카탈로그에서 본 것이 대부분이라는 사실을 알게 되었습니다.

아마도 이런 이유로 카탈로그라는 것이 탄생했는지도 모르겠습니다. 그런데 정말 왜 카탈로그라는 것이 미술에서 중요한 자리를 차지하게 되었을까요? 훌륭한 미술 작품을 널리 소개할 목적이거나 학술적으로 기록할 목적 또는

[3]

[4]

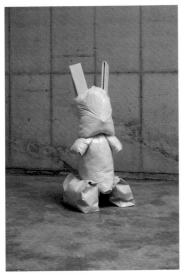

[5]

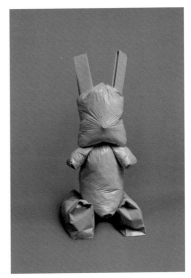

[6]

작품의 이미지만 있기도 하고 어떤 사진은 액자가
끼워진 상태의 이미지로 보여주기도 합니다[3, 4].
이건 명백히 사진 기록이라고 볼 수 있습니다.
심지어 그 사진은 카탈로그로 출판되면서 다시 어느
종이 위에 인쇄라는 과정을 거치게 됩니다. 우리가
카탈로그에서 보는 작품 이미지는 작품을 촬영한
사진이 에디팅의 과정을 거쳐, 그러니까 사진의
크기, 페이지 배열 등의 과정을 거쳐 인쇄를 위해
또 다른 색분해 과정을 거치고 최종적으로 종이에
인쇄됩니다.

　만약, 미술가가 이 모든 것을 자신의 원작을
대표하는 것이라고 인정한다면 결국 미술가가 원했던
원작에 대한 대표성은 실제 작품이기도 하고, 혹은
그것을 찍은 사진적 기록이기도 하고, 이를 다른
이들에게 배포할 목적으로 만들어진 카탈로그 속
이미지이기도 할 겁니다. 이렇듯 세 가지의 다른
모습이 스미스슨의 작품이라고 할 수 있는 결론에
도달했습니다.

　그러나 우리에게 원작은 원작으로 항상 남아
있겠지요. 나처럼 한번도 그 장소를 방문하여 실제
작품을 보지 못한 사람이 훨씬 많다고 하더라도
미술가가 '이 작품은 내가 실제로 만들었소' 하는
사진이란 게 사실 작품을 만들었다는 증거물이고,
그것이 그의 작품을 대표하는 거라고 보는 게
일반적 해석이고 상식일 겁니다. 이것은 마치 상품

카탈로그의 사진을 보고 어떤 상품을 골라 주문하면
실제 그 상품이 배달되는 것과 같은 맥락이겠지요.
하지만 우리는 상품 카탈로그에 실린 사진을 보고
실제의 상품처럼 그 사진에 애정을 가질 수 있을까요?

　결국 저는 카탈로그 속의 작품 이미지는 실재가
아니므로 원작은 아닐 것이고, 그렇다고 그 사진이
원작을 대표하지 않는다는 것도 아니고, 그 사진은
실재가 아니기 때문에 그 사진은 사진으로 독립적인
의미를 내포하고 있다는 생각이 들기 시작했습니다.
그러니까 사진은 사진일 뿐이라는 말이죠. 마침
미술가가 자신의 작품을 찍을 때 단순히 '기록만을
해야지' 하는 마음에 나름대로 매우 중립적인
관점에서 사진을 찍을 수도 있고, 어떤 미술가는 이
사진이 내 작품을 대표하니까 멋진 배경과 근사한
조명에서 실제 작품보다 드라마틱하게 연출을 할
수도 있을 겁니다[5, 6].

　이런 생각이 들다 보니, 어쩌면 내가 입체
작품을 하나 완성한 다음에 그 작품을 기록하기
위해 사진을 찍을 경우, 사진으로 작품이 되게
하려는 의도로 찍는다면, 이것은 작품 사진도 될
수 있겠구나 싶었습니다. 그러니까 카탈로그에
실린 사진을 작품 사진으로도 전환하여 입체
작품뿐만 아니라 사진 작품으로도 미술화할 수
있다는 가능성이 매우 매혹적으로 느껴졌습니다.
그리하여 저는 제가 구입한 카탈로그에서 그냥 제

[7]

[8]

마음을 끄는 이미지를 선택한 다음에 그것을 다시
사진으로 촬영하였습니다. 그렇게 하여 ‹READ›라는
작품 명으로 시작된 일련의 연작 사진 작품들이
완성되었습니다[7~10].

　　물론 이 작품들은 남의 미술 작품에 대한
기록 사진을 다시 사진으로 촬영한 것이기에 저의
의도나 개념을 정확히 이해하지 못했다면 원작자인
미술가뿐만 아니라, 그 작품을 촬영한 사진가, 그리고
그 작품들을 카탈로그로 디자인하여 출판한 출판사,
이 세 부류로부터 법적 문제가 발생할 수 있었습니다.
아직까지는 이러한 일이 발생하지는 않았으나,
그렇다고 그들이 제 작품의 개념을 이해한 것도 아닐
것이라 생각합니다. 물론 제 작품을 알지도 못한 것이
실제 이유일 겁니다.

[9]

　　이후 저는 카탈로그에서 참고한 남의 작품
사진을 사진이 아닌 회화로도 재현하는 실험을
시작했습니다. 먼저 저는 사진을 잘 그려줄
페인터를 섭외하였습니다. 지인들의 소개로
저는 김아름이란 여성 미술가를 만나게 되었는데
그녀의 작품을 보니 제가 의도한 재현된 이미지를
잘 표현해줄 수 있다는 판단이 들었습니다. 저는
그녀에게 저의 작품을 설명하고 제가 임의로
선택한 마우리치오 카텔란(Maurizio Cattelan),
프란시스 앨리스(Francis Alÿs), 피터 랜드(Peter
Land), 펠릭스 곤살레스 토레스(Felix Gonzales-
Torres), 소피 칼(Sophie Calle)의 작품 사진을

[10]

98

건네주었습니다[11~13]. 그녀는 아크릴을
사용하여 카탈로그에 있는 사진과 거의 흡사하게
재현하였습니다[14]. 아마도 사실주의적 표현에
중점을 두고 그렸는데 개인적으로 아쉬운 점은
그녀만의 회화적 표현이 상대적으로 부각되지 않은
점입니다. 아마도 그녀는 저의 의도를 사진과 같이
평면적이고 되도록이면 붓자국이 없게 똑같이
재현해야 한다고 해석한 듯합니다.

　여기서 카탈로그에 실린 작품 사진은 작품을
대신하는 대표자로 기능했던 기록 사진이지만
회화로 다시 그려졌을 경우, 기록 회화가 아니라
순수한 회화 작품이 된다고 생각했습니다. 이것은
사진을 다시 사진으로 재현하는 것보다 그 개념을
이해하기에 훨씬 쉽기 때문입니다. 여기 그려진 회화
작품에 나타나는 이미지들은 조각 작품도 있지만
퍼포먼스를 기록한 사진이 대부분입니다. 저는
퍼포먼스를 기록한 사진들의 정체성에 대해 의문을
갖고 있었기 때문에 프란시스 앨리스, 피터 랜드,
펠릭스 곤살레스 토레스, 소피 칼의 퍼포먼스를
주목했습니다. 이들은 모두 소위 퍼포먼스라는
매체를 통해 작품을 완성했습니다. 혹시 그들이
자신이 실제 행하거나 기획만 하고 남들이 행위를
하든 간에 그 행위 자체만이 작품이 아니라 사진도
작품이라고 생각했다면, 그 의도가 퍼포먼스를

[11]

[12]

[13]

[14]

기록한 사진에서 읽힐 수 있을 것이라 생각했습니다. 실제로 그러했는지는 알 수 없지만 일부 미술가들은 퍼포먼스를 기록한 사진을 전시하기도 하고, 비디오로 촬영된 것을 전시하기도 했습니다.

프란시스 앨리스의 경우 카탈로그에는 이러한 설명이 있습니다

〈리인액트먼트(Re-enactments)〉, 2000년, 라파엘 오테가와 협업, 2채널 비디오, 5분 20초

여기서 미술가는 퍼포먼스가 선행되었더라도 작품을 비디오라는 매체로 귀결짓고 비디오 작품이라고 설명합니다. 물론 카탈로그에는 비디오라는 매체적 특성을 보여줄 수 없기 때문에 비디오 스틸 이미지를 사진으로 나열했습니다[15].

[15]

반면, 피터 랜드의 경우는 조금 다릅니다.

Hello—I don't speak your language very well, so please when you talk to me speak slowly and clearly and please don't use any slang, thank you. (Chicago), 1998

여기엔 제목과 발생 연도만 기재되어 있는데 이는 아마도 퍼포먼스 자체가 작품화되었음을 암시하는 듯합니다. 피터 랜드는 비디오로 완성한 것도 아니고, 어쩌면 사진 작품으로도 완성하기를 거부한 듯합니다. 물론 카탈로그에 있는 이미지로 미루어보아 사진 기록은 남겼던 것 같습니다.

어찌되었든, 대부분의 미술가들이 퍼포먼스를 통해 작품을 완성했을 때 이를 타인들과 소통하기

위해 나름 고민을 하는 것은 분명해 보입니다. 여기서 소통이란 어떻게 보여줄 것인가인데, 대부분 미술관, 갤러리라는 장소에서 자신이 의도한 행위에 대한 기록이 그것일 겁니다. 퍼포먼스를 비디오로 보여주는 작품들, 퍼포먼스를 사진으로 보여주는 작품들을 이제는 흔하게 볼 수 있습니다. 우리는 그 비디오와 사진들을 보고 '아, 이렇게 했구나' 혹은 '이런 내용이었구나' 하면서 이해를 하게 됩니다.

물론 이러한 기술적 기록물은 거래가 되기도 합니다. 퍼포먼스 그 자체를 구입할 수 없기 때문에 이를 기록한 비디오 작품이나 사진을 구입하는데, 이러한 개념은 이제 아무 저항 없이 흔하게 되었습니다. 미술가들은 물론 거래될 것을 전제로 비디오나 사진으로 완성하는 것은 아니겠지만, 하여간 미술품 거래에서 퍼포먼스에 대한 영상적, 사진적 기록은 이제 상식적인 것이 사실입니다.

이때 순수한 비디오 작품과 순수한 사진 작품과는 차이가 있음을 구매자도 알고 있기 때문에 거래 금액에서 차이가 나기도 할 겁니다. 우리는 모두 원작을 바라기 때문일 겁니다. 그렇다면 퍼포먼스가 원작이기 때문에 이를 기록한 것은 원작이 아니라는 것일까요? 그래서 순수한 사진 작품이 기록 사진보다 더 애착이 가는 것일까요?

드디어 티노 세갈이라는 미술가는 자신이 기획한 퍼포먼스에 대해—이게 퍼포먼스인지 무용인지 해프닝인지 액션인지 제가 잘 모르겠습니다. 하여간 퍼포먼스에 대해—사진이나 비디오와 같은 기술적 기록을 전혀 남기지 않고 작품을 완성하기에 이르렀습니다. 저는 개인적으로 이 티노 세갈의 태도에서 매우 감명받았습니다. 일단 저를 헷갈리게 하는 일을 제공하지 않았기 때문입니다.

결론적으로 저는 퍼포먼스를 회화로 기록하는 이상한 일을 진행하였습니다. 이것은 회화 작품이기 때문에 아무리 카탈로그 속에 있는 퍼포먼스를 기록한 사진을 재현했다 하더라도 그 의미가 달라질 거라 감히 생각한 겁니다. 그리고 저는 티노 세갈과 같이 명확한 자신의 태도를 표방하는 대신에 작품의 형식적 경계가 더욱 모호해지는 방법을 택하기로 마음먹었습니다. 그리하여 다른 미술가의 카탈로그에 실려 있는 사진 기록을 다른 미술가에게 전달하여 이를 회화화하고, 이를 저의 작품으로

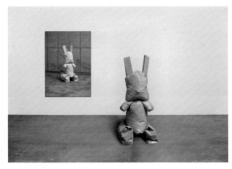

[16]

완성하게 하는 것이 그것이었습니다. 혹시 제가 만든 조각 작품을 사진으로 기록한 다음 '이것은 저의 사진 작품입니다'라고 하면서 계속 조각과 사진을 동일하게 작품화시키면 이 사진 기록은 작품이라고 할 수 있을까요[16]?

저는 지금 여러분과 마주하면서 제 작품에 대해 설명하고 있습니다. 이러한 행위를 퍼포먼스라고 할 때 저는 이것을 비디오로 완성할 것을 전제로 했지만, 어느 장소에서 이 행위를 다시 할 수도 있으며, 이것을 사진으로 기록하여 인물 사진으로 완성할 수도 있을 겁니다. 더 나아가 이 비디오 작품을 카탈로그에 수록할 때 좋은 이미지를 선별하여 수록할 것입니다. 또 저는 카탈로그에 수록된 저의 비디오 작품 스틸 이미지를 다시 회화로 완성할 수도 있습니다. 회화로 완성된 작품은 다시 사진으로 기록될 것이고, 이 사진은 다른 카탈로그에 작품 사진으로 실리게 될 겁니다. 저는 다시 그

카탈로그에 실린 저의 회화 작품에 대한 기록 사진을 다시 사진으로 찍어 작품 사진이라고 감히 이야기할 겁니다. 이러한 끊임없는 순환은 도대체 무얼 의미하는 것일까요?

지금 저의 설명을 비디오로 촬영한 이 작품이 비디오 작품인지, 퍼포먼스를 비디오로 기록한 영상물인지 잘 모르겠습니다. 또한 저의 옛날 작품을 소개한 기록물인지, 작품이 생산되는 과정을 소개하는 순수한 영상적 미술 작품인지도 모르겠습니다. 그리고 미술가로서 이러한 행위를 비디오로 완성하는 것이 나았는지 아니면 퍼포먼스로만 결론지어야 했는지 판단이 안 섭니다. 그러나 이렇게 해체된 모든 과정이 이렇게 결론이 날 수 있음이 사실이고, 이것이 지금 여러분에게 직접 전달될 수 있다는 점이 중요할지도 모릅니다.

조금 복잡하고 이상한 저의 이야기를 들어 주셔서 감사합니다. 다음엔 퍼포먼스에서 발견되는 윤리적 문제에 대해 말씀드리겠습니다. 감사합니다.

[1] 로버트 스미스슨, 〈스파이럴 제티〉 (1970).
[2] 로버트 스미스슨, 〈스파이럴 제티〉, 캘리포니아 대학출판사(University of California Press)와 디아 미술재단(Dia Art Foundation)이 펴낸 카탈로그 p.72를 사진으로 촬영한 이미지.
[3, 4] 레오나르도 다빈치(Leonardo da Vinci), 〈모나리자(Mona Lisa)〉 (1503~1519).
[5, 6] 김홍석, 〈토끼 형태(Rabbit Construction)〉(2009).
[7] 『뤼크 타위만스(Luc Tuymans)』(London: Phaidon, 2003), p.226.

[8] 50회 베니스비엔날레 카탈로그 (Dreams and Conflicts, 2003), p.294에서 샘 듀런트(Sam Durant).
[9] 『슈퍼플렉스: 도구들(Superflex: Tools)』(Köln: König, 2003), p.294.
[10] 〈READ〉 설치 전경, 카이스 갤러리, 서울, 2005.
[11] 『프란시스 알리스: 리허설의 정치학(Francys Alÿs: Politics of Rehearsal)』(Los Angeles: Steidl/ Hammer Museum, 2006), pp.38~39.
[12] 『마우리치오 카텔란(Maurizio Cattelan)』(Milan: Electa, 2006), p.54~55.

[13] 『외국어로 웃기기(Laughing in a Foreign Language)』(London: Hayward Gallery, 2008), p.92~93에서 피터 랜드.
[14] 왼쪽부터 〈READ−마우리치오 카텔란〉(2008, 캔버스에 오일, 100×65cm), 〈READ−프란시스 알리스〉(2008, 캔버스에 오일, 65×100cm), 〈READ−피터 랜드〉 (2008, 캔버스에 오일, 100×65cm). 설치 전경.
[15] 『프란시스 알리스: 리허설의 정치학』, 세부.
[16] 김홍석, 〈토끼 형태〉(2009).

토크

The Talk

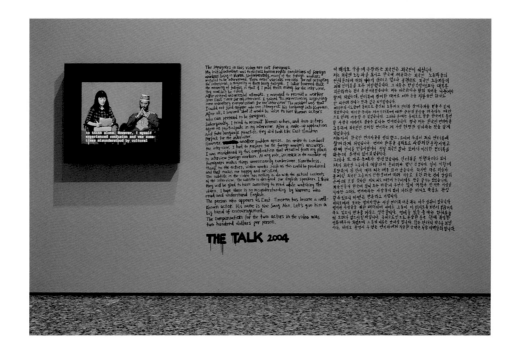

2004

싱글 채널 비디오, 42인치 평면 모니터,

4:3 화면 비율, 컬러, 사운드, 26분 9초

자막: 영어

<토크>에 대한 설명문

이 비디오 작품에 등장하는 외국인은 외국인이 아닙니다. 저는 외국인 노동자를 모시고 한국에 체류하는 외국인 노동자들의 인권 문제에 대해 이야기하려고 했으나 불행히도 외국인 노동자들이 저의 인터뷰를 모두 거절했습니다. 그 이유는 각양각색이었으나 대부분 피곤하다는 것이 주된 이유였습니다. 저는 피곤하다는 말의 의미를 나중에야 알게 되었는데, 인터뷰에 참여한 대가로 제가 돈을 지불하면 하나도 안 피곤해진다는 것과 같은 의미였습니다.

여러 번의 시도 끝에 동티모르 출신 노동자의 인터뷰 참여 동의를 얻을 수 있게 되었습니다. 이러한 동의는 제가 인터뷰에 대한 금전적 보상을 해준다는 제안으로 인해 가능할 수 있었습니다. 그러나 문제는 동티모르 말을 한국어로 통역할 사람을 어디서도 찾을 수 없다는 것이었습니다. 결국 저는 한국인 연기자를 고용하여 외국인인 것처럼 연기하는 게 가장 현명한 일이라는 것을 알게 되었습니다.

저는 다시 한국인 연기자들을 섭외했고, 드디어 두 분이 저의 인터뷰에 참여하게 되었습니다. 연기자 한 분을 동티모르 사람처럼 분장시키고 가짜 언어를 연습시켰더니 정말 외국인 같아 보여서 이러한 인터뷰를 하는 데 손색이 없어 보였습니다. 그러나 또 다른 문제가 발생했습니다. 인터뷰를 진행하려다 보니 제가 외국인 노동자의 대답마저 준비해야 했던 것입니다. 일이 이렇게 복잡하게 된 것에 대해 저는 매우 화가 났습니다.

하지만 다른 미술가들처럼 외국인 노동자의 인권 문제에 대해 미술로 표현하는 것이 상당히 근사해 보일 것이란 저의 의도 때문에 누구에게도 탓할 수는 없었습니다. 외국인들에 대한 한국 사람들의 오해와 편견 때문에 일이 복잡해진 것은 사실입니다만, 그래도 연기자라는 사람들이 있어 이러한 비디오 작품도 완성할 수 있으니 어쨌든 만족하고 기쁩니다.

비디오에서 보이는 영어 자막은 사실 인터뷰 내용과는 아무 상관이 없습니다. 영미권 사람들을 위한 배려이며 아마도 그들이 이 비디오를 보면서 읽을거리라도 있으니 반가울 거라고 생각합니다. 영어를 읽을 줄 아는 한국 분들의 오해가 없으시길 바랍니다.

동티모르인으로 분장한 분은 현재 유명한 영화 배우가 되었으며 그 분의 이름은 안내상입니다. 많은 격려의 박수를 보냅시다. 비디오 촬영 시 두 명의 연기자에게 지급한 금액은 두당 이백 달러입니다.

103

〈토크〉의 스크립트

대담자(김홍석, 남), 초대자(안내상, 남),
통역자(장소연, 여)

대담자(이하 '대'): 2002년 10월 4일, 외국인
노동자와 한국인 노동자 간의 사소한 말다툼이 결국
법원의 판결을 기다려야 하는 사건으로 번졌습니다.
그 사건은 언론의 주목을 끌 만한 것은 아니었으나
이 둘의 다툼은 결국 방글라데시인인 죠므나 한난
씨가 전치 8주라는 중상을 입게 되었을 뿐 아니라
무식하고 폭력적인 한국인이라는 수치스러운 인상을
외국인 노동자들에게 심어준 사건이 되었습니다.
이 자리에 한국인 노동자 강모씨를 고소한 죠므나
한난 씨의 동료인 몸디 파쉬르 씨를 모시고 그가
바라본 한국과 한국인에 대해 이야기를 나누어보고자
합니다. 이는 식민지와 한국전쟁을 통해 경제적,
문화적 빈국에서 국민소득 일만 달러를 불과 50년
만에 이루어놓은 우리 국가가 상대적으로 빈국으로
치부되는 주변 국가와의 관계를 위해 앞으로 귀담아
들어야 할 중요한 충고라고 생각합니다. 통역은
한국외국인노동자센터에서 오신 송민영 씨께서
수고해주시겠습니다. 감사합니다.

　대: 안녕하세요, 반갑습니다.
　통역자(이하 '통'): 므르 쉬 둥키아, 쏘티모
　초대자(이하 '초'): 므르 쉬 둥키아, 바를티
키수앙 마띠
　통: 안녕하세요, 초대해주셔서 감사합니다.
　대: 몸디 파쉬르 씨, 본인에 대해 간략히
소개해주십시오, 아울러 한국에 온지 얼마나
되었으며 무슨 일을 하고 계신지 설명 부탁합니다.
　통: 하지난 디 몸디 파쉬르…
　초: 만쵸 궁 디쉴 또 무부신다니 왈
기다실 디 쥐흐 만다루드흐 흔 지 디할 쉬구를
인도네차이빠지공 디디 만 디디구를 쉬 둑마지앙 또
기약 쉬 제마… 오정민 무뿌…
　통: 나는 2002년 동티모르에서 한국에
왔습니다. 이때는 나의 조국이 인도네시아로부터

정치적으로 독립한 후 경제적 재건을 하는
과정이었습니다. 이 과정에서 우리 조국에
파견되었던 한국의 제마 부대원들은 많은 도움을
주었고 저는 깊은 인상을 받았습니다. 부대원 중
오정민 대위의 소개로 나는 동티모르에 있는 한국
건축 회사에 취직하였고, 그런 인연으로 한국에
오게 되었습니다. 한국에 대해 좀 더 알고 한국에서
선진 기술을 배우고자 왔습니다. 현재 제가 근무하는
회사는 안성에 있으며 플라스틱 성형 제품을
만듭니다. 저는 회사에서 제공하는 숙소에 머물고
있습니다.
　대: 한국의 생활은 만족하시는지, 그리고
회사에서의 생활에는 불편함이 없으신지 궁금합니다.
　통: 싸리드 꼬레아무 딩 술 까띠만 디르 에티와
딩 술 만 카띠 푸질 만디르 와르다가니
　초: 마지나 오릴 속대루 둥끼야니 덩 우빙 커리썽
딩 뭐 리아 속디르 훅소 만다니…
　통: 대부분의 한국인들은 아주 친절하며 제가
지내는 안산에서는 별 문제가 없습니다. 더욱이
제가 가입되어 있는 한국외국인노동자센터에서
많은 정보와 도움을 주어 문제없이 지내고 있습니다.
그러나 저는 한국인들이 갖는 일반적 인식에 대해
가끔 회의적입니다. 저는 돈을 벌러 한국에 왔고
대부분의 외국인 노동자들의 목적도 저와 비슷할
겁니다. 그러나 단지 돈만을 벌러 온 것이 목적이
아닌 사람들도 있습니다.
　대: 돈만을 벌러 온 것이 목적이 아니라면 다른
목적은 무엇입니까?
　통: 아디르 만사쉬 딜 티아 풍기리 싼사 라득시만
완씨에 다싼지 민드락?
　초: 오르 망 디 쉬미르 잔다니 쿠플 시키나다
만쌰진 끼룩 캬민 샴샤르 오르 딜 띠민기 샤 오기만
사르 둥기만 하르 유르학 끼띠민 샤르만 딕 쿠르
밀쌈모 우딕 타키르치스티니 우멘 쫄니민 시를
으루 꾸민 새르만 딕디니 몸디 샨만쿰 이디쑤잉 쿠
민시리 함샤오 딕리르 만샤민 우딕 만 키르 우샴다운

104

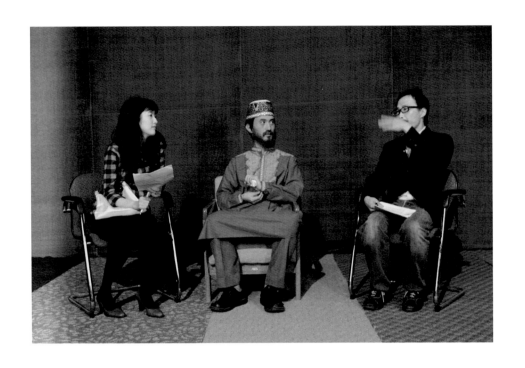

두두밀 샤밀까 오질미르 몸디만 샤르쿰 이닥 샤오움
몸디를쿠르만사키 오딕 만샤르 뭄이닥 캬루 만샤니
위디물이 딜샴쿠 이밀카밀 오쿠이샴디 만샤키
와 이질놈쿡 이까오만카 딜샴샤쿰 우난닥 쌈샤우
만시라득 뿌완 씨에 싼다질 미. 피릴 쓔난 만시
깡띠와 한난 파우지 우뚝 쌈샤오 디와진 가 피난띠까
만 이디쑤잉 쿠 민시리 햠샤오 디리르 만샤민 우딕
만 키르 우샴다운 두두밀 샤밀까 오질미르 몸디만
샤르쿰 이닥 샤오움 뭄디를쿠르만사키 오딕 만샤르
뭄이닥 캬루 만샤니 위디물이 딜샴쿠 이밀카밀
오쿠이샴디 만샤키 와 이질놈쿡 이까오만카 딜샴샤쿰
우난닥

만시라득 뿌완 씨에 싼다질 미. 피릴 쓔난 만시
깡띠와 한난 파우지 우뚝 쌈샤오 디와진 가 피난띠까
만 이디쑤잉 쿠 민시리 햠샤오 디리르 만샤민 우딕
만 키르 우샴다운 두두밀 새르만 딕디니 몸디 샨만쿰
이디쑤잉 쿠 민시리 햠샤오 디리르 만샤민 우딕
만 키르 우샴다운 두두밀 샤밀까 오질미르 몸디만
샤르쿰 이닥 샤오움 뭄디를쿠르만사키 우뚝 쌈샤오
디와진 가 피난띠까 만 완씨에 다싼지 민까 우 샨사이
둠 시만 난쓔 미차 드앙신까리나 미파시두 우난닥
쌈샤우 만시라득 뿌완 씨에 싼다질 미. 피릴 쓔난
만시 깡띠와 한난 파우지 우뚝 쌈샤오 디와진 가
피난띠까 만 뚜르샹그만사니 우디몸 꼬우 우르딕씨밈
따락 미차 샹두지까 오멘 우난딕 라득시만 완씨에
다싼지 민까 우 샨사이 둠

통: 노동자라는 정체성은 말 그대로
피고용자입니다. 고용주한테 우리는 노동과 기술을
제공하고 그 대가로 돈을 받게 됩니다. 그래서
모든 노동자들이 돈을 목적으로 이동한다고 볼
수도 있습니다. 그러나 노동자는 천직이 아닙니다.
저도 저의 나라에서는 군인이었으며 공무원으로도
일했습니다. 한국에 있는 제 동료들도 상황은
같습니다. 심지어 사회사업가도 있으며 종교인도
있습니다. 노동자라는 것은 이 시대에 완벽한
정체성을 갖기 어려워졌습니다. 한국에서는
이상하게 들릴지 모르지만 돈은 우리에게 살기
위한 수단입니다. 따라서 돈을 벌지만 사람으로도
살고 싶습니다. 사람으로 산다는 것은 저와 같은
한국의 방문객도 한국인과 동등한 입장에 서겠다는
것입니다. 사회적인 위치를 갖겠다는 것이 아니라
인간적인 동일한 위치에 서고 싶다는 말입니다.

대: 한국에서 외국인 노동자의 인권에 대한
인식이 부족한 것은 사실입니다. 혹시 인권이
침해받거나 그 외 불평등한 대우를 받은 일이
있으시면 이야기해주십시오.

통: 마니드 르 상디 코레아 를 디와 뭄디쏘티르
딩가 드앙신까리나 미파시두 우난닥 쌈샤우 라득시만
완씨에 다싼지 민까 새르만 딕디니 몸디 샨만쿰
이디쑤잉 쿠 민시리

초: 과디날 디 왕 사맘 끼르 딕 사르 질사 맘싸르
와 틱고를 파디 샤밀까 오질미르 몸디만 샤르쿰 이닥
샤오움 뭄디를쿠르만사키 오딕 만샤르 뭄이닥 캬루
만샤니 위디물이 딜샴쿠 이밀카밀 오쿠이샴디 만샤키
와 이질놈쿡 이까오만카 딜샴샤쿰 우난닥 쌈샤우

통: 저와 같은 외국인 노동자를 돕는 분들에게
혹시 욕되게 할까 싶어 말씀드리기가 무척
어렵습니다. 그러나 저는 한국외국인노동자센터의
설립 목적과 그 의도에 대해 가끔 의문스러울 때가
많습니다. 우리는 한국의 노동법을 모르고 심지어
실생활에서 겪다가 발생하는 여러 가지 사소한
법적 문제에 대해서도 잘 모릅니다. 의료 혜택도
저희에겐 해당되지 않는 상황에서 우리는 이 단체에
심리적으로 상당히 의지할 수밖에 없습니다. 이때
우리는 사회적 약자라고 불릴 수 있습니다. 이
과정에서 우리는 어린이도 아닌 정말 보호대상자로
전락해버립니다. 저희를 법적으로나 물리적으로
도와주시는 분께 정말 죄송하지만 실제 그분들께서
우리에게 보여주시는 태도는 마치 정신박약이나 신체
불구자를 대하는 것과 별반 차이를 느끼지 못하게
합니다. 제 말에 오해가 없으시길 바랍니다. 정말
따뜻하게 성심성의껏 도와주시는 것에 감사드립니다.
심지어 변호사님들은 무보수로 일도 해주시고
목사님들은 외국인 노동자의 고향에 방문하여 그들이
여전히 잘 지내고 있다고 안심을 시켜주시기도
합니다. 그러나 이러한 도움이 진정 우리를 위한
것이지만 그들을 위한 것이기도 합니다. 이 단체에는
변호사, 의사, 교수, 정치인 등과 같은 사회의
지도층인 사람들이 자문 역할을 해주시고 실제
도와주시기도 합니다.

대: 구체적으로 말씀해주시겠습니까?

통: 만띡 뚜르와 상시만카르닥?

초: 우난닥 쌈샤우 만시라득 뿌완 씨에 싼다질 미. 피릴 쓔난 만시 깡띠와 한난 파우지 우뚝 쌈샤오 디와진 가 피난띠까 만 뚜르샹그만사니 우디몸 꼬우 우르딕씨밈 따라 미차 샹두지까 오멘 우난딕 라득시만 완씨에 다싼지 민까 우 샨사이 둠 시만 난쓔 미차 드앙신까리나 미파시두 우난닥 쌈샤우 만시라득 뿌완 씨에 싼다질 미. 피릴 쓔난 만시 깡띠와 한난 파우지 우뚝 쌈샤오 디와진 가 피난띠까 만 뚜르샹그만사니 우디몸 꼬우 우르딕씨밈 따라 미차 샹두지까 오멘 우난딕 라득시만 완씨에 다싼지 민까 우 샨사이 둠 시만 난쓔 미차 드앙신까리나 미파시두 우디몸 꼬우 우르딕씨밈 따라 미차 샹두지까 오멘 우난딕 라득시만 완씨에 다싼지 민까 우 샨사이 둠 시만 난쓔 미차 드앙신까리나 미파시두 우난닥 쌈샤우 만시라득 뿌완 씨에 싼다질 미. 피릴 쓔난 만시 깡띠와 한난 파우지 우뚝 완씨에 다싼지 민까 쌈샤우 완씨에 다싼지 민까 우 샨사이 둠 시만 난쓔 미차 드앙신까리나 미파시두 우난닥 쌈샤우 만시라득 뿌완 씨에 싼다질 미. 피릴 쓔난 만시 깡띠와 한난 파우지 우뚝 쌈샤오 디와진 가 피난띠까 만 뚜르샹그만사니 우디몸 꼬우 우르딕씨밈 따라 미차 샹두지까 오멘 우난딕 라득시만 완씨에 다싼지 민까 우 샨사이 둠

통: 구체적인 사건은 이루 말할 수 없게 많습니다. 일단 한국인 노동자인 강모씨와 한난 씨와의 사건도 알고 보면 아무것도 아닌 일이었습니다. 두 사람은 아주 친했고 특히 강모씨는 한난 씨를 위해 많은 도움을 주었습니다. 그때마다 한난 씨는 저처럼 혼란을 겪었는데 강모씨가 보여준 선행과 우정이 저희를 하나의 독립된 인격체라기 보다 보호 대상자 혹은 극빈자로서 대했기 때문입니다. 강모씨는 우리에게 한국의 역사와 한국의 일반적 정서를 가르쳐주려고 노력했습니다. 역사에 대해서는 그가 해석한 개인적 의견일 수 있음에도 마치 그것이 진실인 양 이야기했습니다. 특히 한국이 베트남 전에 참전했던 역사에 대해 이야기할 때는 제가 들은 베트남 동료의 진술과는 사뭇 다른 것이었습니다. 역사란 이런 것입니다. 그럼에도 불구하고 그는 그의 주장을 굽힐 줄 몰랐습니다. 또한 한국에서는 이렇게 사는 것이 좋다든가 그래야 성공해야 한다든가 하는 식으로

우리에게 이해하기 힘든 일도 이야기해 주었습니다. 우리에게 성공이란 무엇입니까? 돈을 버는 것입니까? 그것을 위해 한국에 왔지만 그 이외도 우리는 사람으로서 서로 맞대고 살기 때문에 서로 간에 아무런 문제가 없이 좋은 추억을 갖는 것도 아울러 중요합니다. 우리는 한국을 이해하려고 노력하지만 한국은 우리를 이해하려고 노력하지 않아 보입니다.

대: 만약 파쉬르 씨가 사는 동티모르에서도 비슷한 상황이 발생할 수 있다고 보지는 않습니까? 동티모르에 다른 국적의 노동자가 찾아와 직업을 구할 때 파쉬르 씨는 그를 도울 수도 있습니다. 그를 위해 무엇인가를 했음에도 그도 마찬가지로 불만을 가질 수 있다고 보는데 어떻게 생각하시는 지요?

통: 완씨에 다싼지 민까 우 샨사이 둠 시만 난쓔 미차 드앙신까리나 미파시두 우난닥 쌈샤우 만시라득 뿌완 씨에 싼다질 미. 피릴 쓔난 만시 깡띠와 한난 파우지 우뚝 쌈샤오 디와진 가 피난띠까 만 뚜르샹그만사니 우디몸 꼬우 우르딕씨밈 따라 미차 샹두지까 오멘 우난딕 라득시만 완씨에 다싼지 민까 우 샨사이 둠

초: 추미르 파우지 새샤밀 두미르 얌디 쌈샤오 디와진 가 피난띠까 만 이디쑤잉 쿠 민시리 햠샤오 딕리르 만샤민 우딕 만 키르 우샴다운 두두밀 새르만 딕디니 몸디 샨만쿰 쿠르만 샤미르 쿠 민시리 햠샤오 딕리르 만샤민 우딕 만 키르 우샴다운 두두밀 샤밀까 오질미르 몸디만

통: 물론 그럴 수 있습니다. 그러나 아직 우리나라는 극빈국이고 선진국의 도움을 받고 있습니다. 그래서 저희가 남에게 베푸는 상황이 오지 않았기 때문에 무엇이라고 이야기할 수 없습니다.

대: 결국 한국의 노동법이라든가 인권 문제가 아니라 인식의 문제라는 생각이 듭니다. 물론 한국의 외국인을 위한 노동법과 인권 사항에 대해서도 불만이 있으리라고 보지만 파쉬르 씨는 좀 더 근본적인 문제에 대해 이야기하시는 것 같습니다. 이러한 인식의 문제는 사실 세상 어느 곳에서도 발생하고 있으며 이것은 단지 한국인의 일반적 정서 혹은 상식이라는 가정일 때는 별 문제가 되지 않는 사항이 아닐까 싶습니다.

통: 이질놈쿡 이까오만카 딜샴샤쿰 우난닥 쌈샤우 만시라득 뿌완 씨에 싼다질 미. 피릴 쓔난

만시 무딕 말 띠와 한난 파우지 우뚝 쌈샤오 디와진
가 피난띠까 만 이디쑤파 쿠 민시리 햠샤오 딕리르
만샤민 우딕 만 키르 우샴다운 두두밀 새르만 딕디니
몸디 샨만쿰 오르만 쑹잉 쿠 민시리 뮤딜마샤키
딕리르 만샤민 우딕 만 키르 우샴다운 두두밀 샬밀까
피난마타르 까 만 완씨에 다싼지 민까 우 샨사이 둠
시만 난쓔 미차 드앙신까리나 미파시두

초: 몰디 만샤르 푸한디 만날 파우지 우뚝 쌈샤오
디와진 가 피난띠까 만 뚜르샹그만사니 우디몸
꼬우 우르딕씨밈 따라 미차 샹두지까 오멘 우난딕
라득시만 완씨에 다싼지 민까 우 샨사이 둠 시만 난쓔
미차 드앙신까리나 미파시두 우디몸 꼬우 르따딕씨밈
우락 미차 샹두지가 멘오 우난딕 라득시만
완씨에 다싼지 민까 우 샨사이 둠 시만 난쓔 미차
드앙신까리나 미파시두 우난닥 쌈샤우 만시라득 뿌완
씨에 싼다질 미. 피릴 쓔난 만시 깡띠와 로난 파우지
완씨에 다싼지 민까 쌈샤우 이질놈쿡 이까오만카
딜샴샤쿰 우난닥 쌈샤우 만시라득 뿌완 씨에 싼다질
미. 피릴 쓔난 만시 샴띠와 파한디르난 파우지
우쿠르만 쌈샤오 디와진 가 피난띠까 만 이디쑤잉
쿠 민시리 햠샤오 딕리르 만샤민 우딕 만 키르
우샴다운 두두밀 새르만 딕디니 몸디 샨만쿰 샤르쿰
이닥 샤오움 뭄디를쿠 르만사키 우쌈샤오 디와진 가
피난띠까 만 무르말 닥씨에 다싼지 민까 우 샨사이
둠 시만 난쓔 미차 드앙신까리나 미파시두 깡띠와
한난 파우지 쌈샤오 디와진 가 오파르 만샤르띠가
만 뚜르샹그만사니 우디몸 꼬우 우르딕씨밈 따락
미차 샹두지까 오멘 우난딕 라득시만 완파난다르
씨에 다싼지 민까 우 샨사이 둠 시만 난쓔 미차
드앙신까리나 미파시두 우디몸 꼬우 우르딕씨밈 따락
미차 샹두지까 오멘 우난딕 라득시만 완씨에 다싼지
민까 우 샨사이 둠 시만 난쓔 미차 드앙신까리나
미파시두 우난닥 쌈샤우 만시라득 뿌완 씨에 싼다질
미. 피릴 쓔난 만시 깡띠와 한난 파우지 완씨에
다싼지 민까 푸만 뭄디샤미릭 얌드리 울파샴만디릭
밀카 드밀샴샤우니

통: 한국에도 낙타가 있습니다. 물론 동물원에
있겠지요. 그러나 일반적으로 낙타가 한국에
사는 동물이라고는 볼 수가 없습니다. 그래서
저는 낙타와 같습니다. 실제 존재하지만 적당하지
않은 존재입니다. 한국 사람들에게 낙타가 한국의

동물이냐고 물으면 아무도 그렇다고 하지 않을
것입니다. 만약 한국인에게 낙타를 보호해야 하냐고
물으면 그렇다고 할 것입니다. 그렇지만 저는
보호받지 못합니다. 그래서 저는 낙타보다 못할 수
있습니다. 그런데 이러한 문제는 단지 한국에만
적용된다고 생각지는 않습니다. 세상 어느 곳에도
항상 모순은 존재하니까요. 그렇지만 나는 한국도
서구의 자본주의 국가들처럼 점점 오만해지는
자세를 갖는 모습에 실망을 합니다. 이건 참 슬픈
일입니다. 한국은 불과 50년 전에는 전쟁으로
인해 최빈국에 가까웠습니다. 어느 나라도 한국에
관광하러 오지 않았고 배우러 오지 않았고 돈을
벌러 오지 않았습니다. 그렇지만 한국 사람은 미국과
유럽에 많이 갔습니다. 이유는 간단합니다. 잘 먹고
잘 배워서 행복해지기 위해서였을 겁니다. 그런데
한국 사람들도 외국에 나가서 지낼 때 아마 저처럼
낙타와 같은 삶을 살았을 겁니다. 처음엔 말없이 그
사회에 적응하려고 노력을 했을 것이고, 좀 더 지나
언어가 통하고 그 사회의 구조를 익히고 나서는 아마
자신의 권리를 찾고자 했을 겁니다. 그리고 더 시간이
지나자 자신도 그 사회의 일부로서 선진 시민의
모든 권리를 갖고자 했을 겁니다. 자신의 나라는
아직 가난해도 자신은 그 나라에서 그 나라의 혜택과
인권을 다 가지고 싶었을 겁니다. 그런데 그게 쉽지
않을 때 그 나라의 불평등한 대접에 대해 불평하고
잘 사는 나라의 편협한 차별에 분노했을 겁니다. 그
분노를 경우에 따라 그 나라의 국적을 취득하는
것으로 해소하는 이도 있었을 것이고 아니면 그
나라를 저주하며 고국으로 돌아온 사람들도 있었을
겁니다. 이건 정말 흐르는 강과 같아서 너무나도
자연스런 일일 수 있습니다. 그러나 모든 사람이 다
이렇다면 불평은 없을 것입니다. 저는 지금 불평을
하고 있습니다. 한국 사람이 외국인 노동자를 대할
때의 모습과 미국인 관광객을 대할 때의 모습에서
저는 추한 느낌을 받습니다. 동등한 대우를 요구하는
것이 아니라 당당한 한국인의 모습을 보여달라는
것입니다. 문화에는 우월함이 없다고 봅니다.
역사에도 우월함은 없습니다. 그러나 우리는 미국의
역사, 이슬람의 역사, 유럽의 역사를 배웠습니다.
한국도 그러했고 저의 고국인 동티모르에서도
그랬습니다. 그런데 미국에서는 그렇지 않다고

합니다. 지금 한국은 미국과 같습니다. 미국은
낙타를 싫어합니다. 정확하지는 않지만 그럴 것이라
생각됩니다.

　대: 몸디 파쉬르 씨의 말씀을 듣고 정리해볼
때 한국이 경제 부국으로서 약자에 대한 부당하고
무책임한 태도를 버릴 때 이러한 외로움은
사라진다는 말씀 같습니다.

　통: 니디르 방제글 이질놈쿡 이까오만카 딕디니
몸디 샨만쿰 이디쑤잉 쿠 딜샴샤쿰 피난띠까 만
이디쑤잉 우난닥 쌈샤우 만시라득 뿌완 씨에 싼다질
미. 피릴 쓔난 만시 깡띠와

　초: 반디니 후글리딕

　통: 예, 그렇습니다.

　대: 몸디 파쉬르 씨가 말씀하시는 내용에
대해 전적으로 공감합니다. 다소 추상적인 대답을
해주셔서 구체적 문제 제기와 해결책에 대한 개인적
의견을 듣기에는 조금 무리가 있지 않았나 싶습니다.
이러한 추상적인 진술 안에 우리가 새겨 들어야 할
내용이 분명 존재할 것입니다. 아마도 몸디 파쉬르
씨와 저희 간의 정서와 문화적 차이로 인해 원활한
소통이 안 이루어졌을 수도 있습니다. 우리는 좀
더 마음을 열고 이들의 이야기를 들어야 할 것이며
마음으로 이야기를 들어야 할 것입니다. 감사합니다.

브레멘 음악대
The Bremen Town Musicians

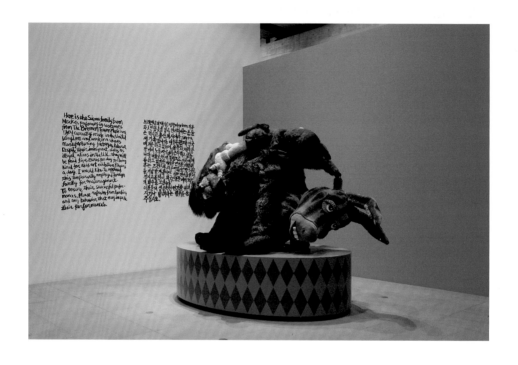

2006~2007
스폰지, 직물, 철 구조물, 260×210×250cm,
대좌 크기 221×146×55cm

그림 형제의 동화, 「브레멘 음악대」의 인형 옷을
입고 연기하시는 분들은 멕시코 출신의 시에라 씨
가족입니다. 이들은 현재 미국에 거주하며 운동화
제작 공장에 근무하고 있습니다. 이들의 미국에서의
체류는 법적으로 인정받지 못했지만 이러한 연기를
대행해주는 조건으로 미술관으로부터 개인당 매일
32달러를 지급받게 됩니다. 이들은 하루 여덟 시간,
총 48일간 연기를 하고 있습니다. 이번 전시를 위해
잠시 고용된 이 외국인 분들에게 격려의 박수를
보냅시다. 이분들의 성공적인 연기를 위해 만지거나
방해하는 행위를 삼가해 주십시오.

성기완

시그널 플로우: 휴머니즘으로서의 반휴머니즘

들어가며

우리는 현실을 받아들이면서 넘어선다. 얼굴 없는 시그널들이 실시간으로
쏘다니는 시대를 받아들이면서 그 반휴머니즘으로 휴머니즘을 넘어서는
소통의 가능성을 본다. 프라이버시는 만남의 재료일 뿐, 비밀스러운 개인적
진실이 아니다. 로컬한 것은 무작위적인 좌표일 뿐, 존재의 뿌리깊은 거점이
아니다. 그러나 그렇다고 내밀함이나 개별성이 사라진 것은 아니다. 다만
그것들이 즉각적으로 소통될 때 얼굴을 가릴 따름이다. 그때 실시간의
타임라인이 형성된다. 세계를 단일한 타임라인의 소통망으로 이끈 것은
물론 사이버 세계다. 그 세계에는 시그널 플로우만이 있다. 시그널 플로우,
흘러다니는 것은 물리적인 신체를 가진 것들이 샘플된 데이터들이다. 보이는
것도, 들리는 것도, 만져지는 것도, 모두 데이터로 수치화된 상태로 다닌다.
그것들 사이에는 근본적으로 서열이 없다. 소통의 모든 단위는 데이터화되어
있다.

데이터로 처리되기 위해 문화적 컨텐츠들은 스스로를 모듈화한다.
모듈이란 무엇인가. 지금부터 음악에 있어서 '아프로(afro)'적인 것이
살아가는 과정에서 전 세계의 다른 음악적인 데이터들과 어떻게 결합하면서
스스로를 증식, 전파하는지 볼 것이다. 그것을 통해, 이 결합들이, 이를테면
얼굴의 색깔이라든가 신체적인 특징의 물리적이고 아날로그적인 차이들을
통해 서열을 매김으로써 가능했던 제국주의 따위를 어떻게 넘어서는지
드러났으면 한다.

포켓 심포니

2007년에 발표된, 프랑스 일렉트로니카 그룹 에어(Air)의 앨범 제목은
《포켓 심포니(Pocket Symphony)》였다. 사람들의 주머니에 교향악단이
들어 있다. 길에서 이어폰 끼고 다니기에는 이미 귀가 낡은 나는 아이팟을
들고 다니지 않는다. 대신 노트북에는 아이팟의 연동 프로그램인 아이튠이
깔려 있다. 현재 내 노트북에는 26.6일 동안 연속 재생될 수 있는
63.42기가바이트의 mp3 파일 9,405곡이 들어 있다. 그런데 그 중에서
임의로 열 곡을 골라본다. 마우스를 검색 바에 놓은 후 눈을 감고 당겨 아무
노래나 클릭한 결과,

이름	시간	아티스트	앨범	장르	선호도
돌아오라 Get Back	5:56	김대환 & 김트리오	앰프 키타 고 고	Korean old school	★★★★★
Nem nekem valo	4:41	Locomotiv GT		Hungarian rock	★★★★
Boys (Co-Ed Remix)	3:46	Britney Spears	Austin Powers in Goldmember	pop	
Agnus Dei	5:07	Pierre Akendegue & Hughes de Courson	Lambarena— Bach to Africa	crossover	★★★
Storia (Radio Edit)	4:15	Question Mark		house	★★
Mother Nature	3:05	Spectrum	Geracao Bendita	Brazilian rock	★★★
Same Man	1:30	Till West & Dj Delicious		tribal house	★★
Not on Top	3:33	Herman Dune	Not on Top	indie	★★★★
September	3:37	Earth Wind & Fire	The Best of Earth, Wind & Fire, Vol. 1	disco	★★★★★
Embracing the Sunshine (Embracing the Future Mix)	5:19	BT	10 Years in the Life [R2 78118] (Disc1)	electronic	★★★

놀랍게도 그 열 곡 모두에 '아프로'적인 요소가 들어 있다. 한국, 헝가리,
브라질의 록, 유럽–아프리카의 크로스오버, 미국 출신 뮤지션의 하우스 등등
지역과 장르가 다른 여러 음악들 중에서 아프로적인 요소가 빠진 음악은 한
곡도 없었다. 내가 유별난 걸까. 꼭 그렇진 않은 것 같다. 9,000여 곡들 중에
아프로적인 요소가 전혀 없는 곡들도 없진 않다. 그러나 그것들은 극소수다.
　아프로의 이러한 활약은 세계적인 현상이다. 박진영이 대만에 데리고
가서 성공시킨 비의 음악이 한류라고 하지만, 실제로는 90% 이상
아프로적인 요소들로 이루어져 있는 음악이다. 노르웨이의 힙합 뮤지션
매드콘(Madcon), 스웨덴 팝 차트를 주름잡고 있는 소울 가수, 덴마크
팝 차트에서 맹위를 떨치는 R&B 가수, 18살짜리 스위스 소녀 슈테파니
하인츠만(Stefanie Heinzmann)의 소울 창법, 우리나라 가수들의 소몰이
창법(이건 지긋지긋하기까지 하다)… 그것을 영미팝의 세계적인 전횡으로 볼
수도 있지만 내용을 뜯고 보면 그 안에 '아프로'적인 요소가 주재료다.
　아이팟, 2기가 디램, 하이브리드카… 이런 것들에 아프리카는
없다. 그래서 사람들은 아프리카를 도와준다. 아프리카를 도와줌으로써

아프리카를 더욱 죽인다. 그러나 사람들은 아이팟에, 하이브리드카
오디오에, 휴대전화에 아프로를 넣어서 들고 다닌다는 것을 생각하진 않는다.
아프리카는 죽어가지만 아프로의 사운드는 전 지구인의 귓전에 맴돈다.
껍데기는 아이팟이고 노키아 휴대폰이고 삼성 메모리고 모든 휴대폰에
들어가는 퀄컴 칩이지만 그 내용은 아프로다. 그러나 이 아프리카는
아프리카 자체는 아니다. 모듈화된 아프리카다.

모듈

대중음악의 흐름을 보면 음악 문화의 전 지구적인 이동과 결합, 호환이 의미
있는 음악적 생산 방식으로 자리 잡아가고 있음을 알 수 있는데, 그 가운데
'아프로'적인 요소는 음악 문화의 호환에 필수적인 역할을 담당한다. 한
마디로 온 세상 음악에 '아프로'의 혼이 깃들어 있다. 그것은 일종의 음악적인
'칩'이다. 아프로는 비트(beat)로 존재한다. 비트를 중심에 놓는 음악 문화에
있어서는 아프로가 원천 기술을 보유하고 있다. 아프로의 전 세계적인
호환은 정체성이 분명한 개별 문화 단위들이 어느 경로를 통해 이동하면서
어떤 '허브'를 중심으로 모이고 어떻게 결합하는지 잘 보여준다.

　　모듈(module)은 기본적으로 수학적인 개념이다. 간단하게는 어떤
연산에 필요한 기본틀, 또는 가장 기본이 되는 정의를 말하지만 상당히
쓰임이 복잡하다. 가장 흔히 쓰는 것이 정수론(number theory)에서의
모듈이다. 정수 a, b와 자연수 n에 대하여 $a-b$가 n의 배수일 때 $a\equiv b$ (mod
n)으로 나타낼 수 있는데(작대기 세 개는 합동[equivalent]이라는 뜻),
이를테면 17-3은 7의 배수다. 따라서 $17\equiv3$ (mod 7)이라고 간단히 표현할
수 있다. 이와 같이 정수론의 근간을 이루는 나눗셈에서 몫과 나머지의
개념은 모듈을 이용하여 간단히 표현해낼 수 있으며, 정수론은 그로부터
시작된 논리를 발전시켜 나간다. 그러나 모듈은 수학에서 매우 다양한
의미로 쓰이는 개념이다. 추상대수학(abstract algebra)이나 카테고리
이론(category theory)에서 모듈은 각각의 관점에서 새롭게 정의되지만,
결국 그 이론 안에서 가장 기본적이고 필수적인 요소를 모듈이라는 장치를
이용해 약속함으로써 이후의 논리 전개를 이끌어낸다는 점에는 변함이 없다.

　　건축에서는 일정하게 반복되면서 전체를 구성하는 기본 단위를
모듈이라 한다. 1모듈, 2모듈, (…) 5모듈… 그런 식으로 쓸 수 있다. 이러한
모듈의 개념은 확장되어 다음과 같은 뜻을 지니게 된다.

'모듈'은 시스템의 구성 요소로서 독자적으로 존재하면서도 다른 구성 요소들과 원활하게 호환 가능한 인터페이스다. 분해하지 않고 다른 단위와 교환 가능한 다수의 모듈을 포함하거나 사용하는 보다 큰 단위를 '모듈러'라고 한다. 각 모듈의 디자인, 제조, 수리 같은 일은 복잡할 수 있으나 서로 관련은 없다. 모듈이 존재하게 되면 그것은 시스템에 쉽게 접속되거나 탈접속될 수 있다. (www.wikipedia.org)

그러니까 모듈은 '전체의 일부분이면서 동시에 독자적 기능을 가진 교환 가능한 구성 요소'를 가리킨다. 모듈은 스스로 존재하면서 전체 시스템에 끼워진다. 최근의 문화적 흐름을 보면, 각각의 문화적 정보들이 소통의 단계를 넘어 서로 호환되는 과정에서 모듈화됨을 알 수 있다. 모듈화된 정보들은 맥락과 합리적인 수순을 넘어 하이퍼하게, 자유자재로 결합된다. 문화적 정보는 DNA 정보나 유전자처럼 호환 가능하고 복제될 수 있는 단백질 같은 요소들을 허브로 삼아 결합, 증식한다.

아프로, 아프리칸, 아프리카

아프로 모듈은 엄밀히 말해 아프리카 자체는 아니다. '아프로(afro-)'를 사전에서 찾아보면 '아프리카적인(african)'이라는 뜻을 지닌 접두사로 나와 있다. 명사 '아프로'는 '아프로 헤어스타일'을 가리키고 형용사로는 '아프로 헤어스타일의'라는 뜻이다. 접두사 '아프로'는 통사적 기능이 형용사 '아프리칸(african)'과는 다르고, 따라서 의미도 같지는 않을 것이다. '아프로'는 독자적인 의미 단위이면서 동시에 그 다음 단어에 하이픈을 꽂고 직접 접속된다. 예를 들어

 Afro-Cuban

이런 식이다. 형용사 '아프리칸'이 아프리카적인 정체성을 온전히 유지한 채 다음 단어를 꾸며주는 것과는 달리 '아프로'는 정체성보다는 호환성에 더 무게를 둔다. 이것은 아프리카적인 것이 모듈화되어 있는 상태다.

　아프로는 물론 그 자체로 독자적인 모듈로 기능하기도 하지만 아프로가 장착된 여러 모듈의 모듈러로서도 존재한다. 모듈화된 아프리카는 아프리카 민속(folklorique) 내지는 토착(native) 음악과 마찬가지로 '비트'라는

음악적 DNA로 구성되어 있지만 그것을 아프리카 토속 음악과 동일시하면 안 된다. 그것은 호환되기 쉽도록 단위화된 형태로 존재한다.

아프리카 민속 음악의 모듈화는 남북 아메리카에서 이루어졌다. 남북 아메리카의 아프로 문화는 기본적으로 이산 문화, 디아스포라의 문화다. 아프리카인들의 비자발적인 이주와 정착 과정에서 복수의 아프로 모듈이 만들어지기 시작했고, 그것이 1930~50년대에 걸쳐 지속된 팝 음악의 스탠다드화를 통해 다양한 장르 내지는 리듬의 이름으로 정착했다. 아프로의 이러한 모듈화, 스탠다드화를 아프리카인이 주도한 것은 아니다. 오히려 그것을 주도한 사람들은 패스트푸드 체인점을 전 미국에 깔아놓은 사람들과 비슷한 부류일 것이다. 그러나 어쨌든 아프로의 모듈화는 대형마트와 청소년 문화시장, 라스베가스, 매카시즘, 쿠바 아바나로의 패키지 여행이 성황이던 시기와 겹친다. 이 시기에 모듈화된 여러 아프로 음악 문화를 살펴보기 전에, 아프리카 예술 자체의 모듈러적 성격을 먼저 보자.

아프리카 예술 자체의 모듈러적 성격

현대적 대중문화의 범주 안에서 벌어지는 일반적인 '팝화(popularization)'로서의 모듈은 후기자본주의 사회에 진입하려는 문턱에 있는 모든 사회에서 벌어지는 문화적 현상 가운데 하나로 이해할 수 있고, 그렇다면 아프로적 요소의 모듈화도 그 프로그램의 한 분야로 바라볼 수 있다. 그러나 아프로적 요소가 '모듈화'되는 근거나 원인을 아프리카 문화 자체에서도 찾을 수 있다는 점도 간과해서는 안 된다. 디아스포라 이전부터 존재해온 아프로 문화 자체가 지닌 '모듈화'의 가능성들이 있다.

서아프리카의 전통적 음악가이자 제사장이면서 주술사, 시인의 역할을 도맡은 그리오(Griot)가 읊는 경구 중에 다음 대목이 있음을 유의하자.

> "인생, 그것은 3일이다. 어제, 그것은 지나간 것. 오늘, 우리가 그 안에 있고 내일, 우리가 모르는 것. 우리가 몸담고 있는 태양은 우리가 지어낸 태양이니."
> "그 근거는 또 뭡니까?" (…)
> "'아주 오래된 이야기'란 뭐냐. 아프리카 현자의 설명에 의하면 '아주 오래된 이야기' 하나에서 다른 하나가 나왔고 그렇게 서로 태어난다. 그것은 하나가 아니다." (Camara, pp.15~17)

여기서 '이야기'는 구전되어 오는 이야기, 즉 파롤(parole)을 가리킨다. 이야기는 집약된 문화적 단위로서 존재하는데, 그 이야기가 하나가 아니다. 이야기들은 서로서로 플러그인되면서 다시 태어나고 증식한다. 서아프리카에서 '쌍둥이'를 신성시 여기는 것도 이와 비슷한 맥락이라 할 수 있겠다. 쌍둥이는 하나이자 둘이다. 그것은 문화적 증식과 번성의 상징이면서 플러그인되는 기본 단위로서의 모듈과 맥락을 같이한다.

블루스

8분의 12박자. 업 비트. 12마디. 블루 노트. 서양 음악의 기본 박자(4분의 4박자, 4분의 3박자)를 무시하고 악센트 위치를 뒤바꾸고(싱코페이션), 기본 형식인 16마디를 채 못 갖춘 12마디, AAB 형식, 단조와 장조 사이를 넘나드는 미묘한 끌림음, 블루 노트를 사용함. 슬라이드 기타. 프렛의 구분을 넘나드는 몸의 음악. 샤우팅. 19세기 중반 노예해방기 이후 흑인 청년의 위기의식 표출. 샤우팅은 그러나 동시에 오르가즘. 블루스(blues)는 재즈와 록큰롤의 바탕이 되는 장르 또는 모듈, 모든 북아메리카 아프로 모듈의 근간. 1930년대 대공황을 거치며 스윙으로 모듈화. 스윙이 백인 위주의 댄스홀을 지배하는 동안 독자적으로 진화한 흑인 대중음악 '리듬 앤 블루스'에서 록큰롤이 파생. 아이러니하게도 백인 엘비스 프레슬리와 비틀즈에 의해 결정적으로 모듈화. 60년대에 록과 소울로 분화했고 70년대에 훵크(funk)를 통해 오리지널로 돌아갔으며 나중에 디스코로 단화됨. 단화된 디스코의 비트를 드럼 머신으로 돌리면 하우스, 훵크를 훅이 있게, 느리게 돌리면 힙합, 그것을 두 배의 속도로 돌리면 정글, 샘플링을 위주로 올드 스쿨 훵크의 록킹한(rocking) 드럼 비트를 전면에 내세우면 빅 비트, 훵크가 자메이카로 가면 스카, 레게 (…) 흑인들의 시오니즘인 라스타파리아니즘의 정신성, 자메이카로 이주한 인도계 주민의 라가. 아프로에 여러 요소가 끼워진 형태, 70년대의 사이키델릭한 파티에 적응하기 쉬운 더브, 뻑이 가는 음악, 보내는 음악, 트랜스, 이비자의 축제, 단화된 하우스 비트에 트라이벌한(tribal) 아프로 퍼커션이 결합하면 트라이벌 하우스, 노마드적인 파티의 제의성, 다시 아프리카…

아프로 브라질리안(Afro-Brazilian)

살바도르가 주도(州都)인 브라질 바이아 지방을 중심으로 생성된 모듈.
아프로 아메리칸 음악 중에서 가장 깊은 역사. 진정성 있는 아프리카 민속
음악과 가깝고 무엇보다도 제의적. 삼바의 어원은 셈바(semba). 셈바는
아프리카 앙골라의 제사 음악. 아프리카에서는 제사 음악이 댄스 뮤직.
쇼루(Choro)로 발전한 보다 백인적인 브라질 음악의 멜랑콜리한 멜로디.
재즈와는 다른 기원과 발전 경로. 남아메리카 노예 주인들은 앵글로
색슨과는 달리 북치는 것을 허용함으로써 폴리 리듬의 근간이 보존됨.
20세기 초반 재즈 화성의 도입. 삼바를 쿨 재즈 모듈과 결합시키면 보사노바.
조앙 지우베르투(João Gilberto)와 안토니우 카를로스 조빔(Antonio
Carlos Jobim)은 코파카바나의 신. 카에타누 벨루주(Caetano Veloso)와
지우베르투 질(Gilberto Gil)의 트로피칼리스무(Tropicalismo), 또는
트로피칼리아(Tropicália), 열대주의, 바이아의 아프로 브라질리안 음악을
다시 북미의 사이키델릭 록 모듈에 끼운 형태. 그때부터 MPB(Música
Popular Brasileira), 즉 브라질 대중음악, 삼바에 레게를 끼우면 삼바
레게, 베스 카르발류(Beth Carvalho), 제카 파고징유(Zeca Pagodinho)의
파고지(Pagode), 오리지널 삼바의 복원, 위대한 팀 마이아(Tim
Maia)를 필두로 하는 휭크 카리오카(Funk Carioca). 카리오카는
'리우데자네이루의'라는 형용사. 아프로 브라질리안을 다시 제임스
브라운(James Brown)의 휭크와 호환시킨 장르. 브라질리언 휭크라고도
부름. 끝없는 호환성…

아프로 쿠반(Afro-Cuban)

19세기, 흑인 노예들의 클럽이라고 할 수 있는 카빌도(Cabildos)를
중심으로 발전, 고유한 아프리카 리듬 보존. 맘보(mambo)의 어원은
'신과의 대화'. 리듬으로 신과 대화하는 몸. 플라멩코의 단조. 스페인 집시
모듈과의 결합. 안달루시아 민속 음악과 아프로 모듈이 결합하여 18세기부터
과히라(Guajira) 등 다양한 비트의 이름, 장르의 이름으로 존재하다가
손(son)으로 정리되는 모듈. 재즈와 만나 맘보, 차차차, 살사 등 다양한
하위 모듈로 분화. 뉴욕의 클럽으로 가면 살사, 아프리카 가나로 다시
건너가 끼워지면 하이 라이프(High life), 도미니카 공화국의 메렝게, 다시

스페인으로 건너가 플라멩코에 끼워져 누에보 플라멩코(Nuevo Flamenco),
아프로 카리비안과 레게가 끼워져서 레게톤(reggaeton), 서로서로 끼워지며
카리브의 여러 다른 비트들과 결합, 새로운 장르로 생성.

펠라 쿠티, 아프로를 아프리카에 접속시키다

아프로비트(Afrobeat), 아프로를 다시 아프리카에 결합시킨 스타일.
나이지리아의 위대한 펠라 아니쿨라포 쿠티(Fela Anikulapo Kuti), 또는
줄여서 그냥 '펠라'라고 불리는 이 사람은 1938년에 태어나 1997년에
에이즈로 사망. 발로 하는 명상 음악이면서 반제국주의 음악이며 동시에
제임스 브라운의 횡크를 아프리카에 재접속시킨, 팝이면서 반복적인 제의
음악이면서 일종의 프로파간다. 그렇다. 프로파간다. 서구를 향해 던지는
메시지. 그래서 토속적인 아프리카 자체를 지양하고 신대륙에서 온 아프로
아메리칸 음악에 끼웠다. 인권운동가이자 반제국주의자. 빨갱이. 수차례
군부독재의 위협 속에서 투옥. 남성 섹시즘. 부인이 수십 명에 자식도 수십.
자신의 코뮌이자 스튜디오이면서 삶의 터전, 독립국으로 선포된 칼라쿠타
공화국(Kalakuta Republic)의 수장. 1971년, 크림(Cream)의 진저
베이커(Ginger Baker)와 함께한 라이브 음반으로 서구 세계에 알려지기
시작. 〈흑인 데이는 왜 시달렸는가(Why Black Man Dey Suffer)〉(1971),
〈좀비(Zombie)〉(1976), 〈흑인 대통령(Black President)〉(1981) 등 수많은
걸작들이 있는데, 우리나라에도 두 장짜리 베스트 음반이 나와 있다.

탱고의 복수

쿠바 리듬이 19세기에 유럽으로 건너가 단화된 것이 '하바네라'. 이것이
우루과이 몬테비데오에서 밀롱가(Milonga)가 되고 밀롱가가 탱고로 진화.
부에노스아이레스는 스페인계는 물론이고 이탈리아계, 프랑스계, 특히
독일계 등 유럽 출신 노동자들의 이주지. 사창가 보카 지역에서 발전. 스윙과
함께 1930년대 세계 대중음악계를 주름잡았으나 2차 대전 이후 스윙에
밀림. 기본적으로 아프로적 요소가 희박. 죽어가는 탱고를 기사회생시킨 건
아스토르 피아졸라(Ástor Piazzolla). 탱고에 재즈를 접속. 다시 말해 탱고에
아프로를 끼움. 1970년대에 다양한 실험. 실제로 〈탱고 블루스〉라는 제목의
음악도 있음. 2000년대, 프랑스 출신 고탄 프로젝트(Gotan Project)의

이정표가 되는 앨범 «탱고의 복수(La Revancha del tango)»(2001)는 샘플링된 힙합 비트를 탱고와 결합. '고탄'은 '탱고'의 말장난. 프랑스 젊은이들, 특히 제3세계 출신 아이들의 은어. 뒤집기. 탱고를 뒤집는 신선한 탱고. 보다 적극적인 아프로 수용. 라운지적인 클럽에서 유통되는 탱고로 재탄생. 탕게토(Tanghetto), 구스타보 산타올라야(Gustavo Santaolalla)가 이끄는 바호푼도 탱고 클럽(Bajofondo Tango Club) 역시 비슷한 계열. 최근에 카예 13(Calle 13)이라는 레게톤 그룹은 <탕고 델 페카도(Tango Del Pecado: 죄의 탱고)>라는 곡에서 (그리 성공적이진 않으나) 카리브의 레게톤과 탱고의 혼합을 보여줌.

다른 여러 경우

아프로 켈트 사운드 시스템(Afro Celt Sound System). 말 그대로 켈틱 음악에 아프로 모듈을 접속. 발칸 비트 박스(Balkan Beat Box). 발칸 집시 음악과 유태인 음악 클래즈머를 힙합과 접속. 고란 브레고비치(Goran Bregovic)는 둘째 치고 보반 말코비치 오르케스터(Boban Marković Orkestar)나 코차니 오르케스터(Koçani Orkestar) 같은 팀도 발칸 집시 음악을 록적인 모듈과 호환. M.I.A.는 스리랑카 출신의 영국 뮤지션. 라가의 비트를 최신 힙합 비트와 결합. 인도 출신의 영국 뮤지션 탈빈 싱(Talvin Singh)은 빼어난 타블라 연주자이면서 동시에 일렉트로니카 뮤지션. 인도와 아프로를 끼움. 비틀즈의 조지 해리슨. 전설적인 인도 플레이백 뮤지션 모하메드 라피(Mohammed Rafi). 60년대 트위스트 사운드와 인도 음악의 놀라운 결합. 아난다 샹카르(Ananda Shankar)는 사이키델릭 록과 시타르 플레이를 결합. 레바논 출신의 라비 아부 칼릴(Rabih Abou-Khalil)은 아랍 기타 '우드' 연주의 대가. 비밥이나 프리 재즈를 아랍 모듈에 결합. 에르킨 코라이(Erkin Koray)는 터키의 신중현….

샘플링과 시퀀싱

음악에 있어서 모듈들 간의 이와 같은 즉각적인 결합을 가능하게 해준 것은 소리를 데이터로 처리하는 다양한 컴퓨터 프로그램들이다. 예를 들어 스타인버그 사의 큐베이스나 누엔도, 에이블튼 사의 라이브 같은 프로그램들은 매우 쉽게 소리들을 데이터화, 나아가 모듈화하여 다른

소리들과 믹싱할 수 있도록 도와준다. 이렇게 모듈화됨으로써 서양의 소리, 동양의 소리, 아프리카의 소리 따위의 개념은 쓸데없는 것이 된다. 보다 근본적으로 데이터의 세계에서는 음악적 소리, 비음악적 소리 같은 구분도 전혀 쓸모없다. 또한 시퀀싱의 단위로 패턴화됨으로써 모든 것이 '리듬화'된다. 이것은 매우 중요하다. 멜로디 역시 비트 단위로 쪼개진 소리들의 모듈을 구성하는 하나의 레이어(layer)일 뿐이다. 따라서 음악 안에서 리듬과 멜로디를 구분하고 멜로디에 보다 창의적인 가치를 부여하려고 하는 서양적인 뿌리깊은 무의식적 서열화를 막아준다. 비트 단위의 재구성은 서양 음악 위주의 음악 생산 방식, 해석 방식, 또는 규범화 방식에 근본적으로 의문을 제기한다. 카피라이트라는 개념 역시 기본적으로는 멜로디를 중시하는 서양음악적 발상에 근거하고 있다. 서양 음악에는 왜 리듬에 관한 카피라이트는 없는가! 그 관점에서는 아프리카 음악은 절대 카피라이트를 획득할 수 없다. 그것은 아무 때나 가져다 쓰기만 하면 되는 리듬-하인일 뿐이다. 그러나 디지털 음악 생산 프로그램들은 그와 같은 전통적인 음악관을 전면 부정한다. 오히려 디지털한 방식을 통해, 비트 단위로 존재하는 아프리카 음악은 '음악적 허브'가 된다.

허브

모듈은 기본적으로 모두 평등하다. 그러나 어떤 모듈은 다른 모듈들의 허브가 된다. 허브를 중심으로 모듈들이 플러그인되어 강력한 모듈러를 만들기도 한다. 강력한 모듈러는 강력한 인력을 지닌다. 주변의 모듈들은 그 모듈러로 끼워지기 위해 노력한다. 허브가 된 모듈은 원천 기술을 보유하고 있을 때가 많다. 가령 음악에 있어서의 '아프로' 모듈은 모든 비트 중심 음악의 원천 기술을 보유하고 있다. 그러나 허브가 된 모듈이라고 해서 거기에 권력이 부여되지는 않는다. 시그널 플로우, 그것은 근본적으로 존재의 카피라이트를 부정한다. 그 허브에는 물리적인 권력이 없다. 차이만이 존재하고 서열은 없는 이종들 간의 결합과 증식을 이끌 뿐이다.

아프로 모듈의 존재 방식

아프로 모듈은 비트 단위로 존재한다. 그것이 핵심이다. 비트의 다발을 어떤 단위로 엮으면 그것이 그 자체로 하나의 모듈이 된다. 예를 들어 칼립소라는

리듬이 있다. 이것 역시 아프로 모듈의 한 종류가 된다. 다양한 비트들이 폴리리듬적으로 얽히고 설키면서 끊임없이 재생산된다. 비트는 아프리카 음악의 음악적 세포다.

문화적인 생존 방식

아프로는 이와 같은 수많은 결합 과정에서 증식한다. 아프로 모듈이 탄생하고 자라는 과정에서도 그러했지만, 모듈화된 아프로들은 모듈화된 형태 자체로 세상에 존재하는 다수의 음악적 모듈과 호환된다. 이 과정에서, 마치 USB 포트나 미디 규약(MIDI: Musical Instrument Digital Interface. 디지털 음악 기기들이 서로 통신할 수 있도록 하는 일종의 프로토콜. 미디의 아버지로 일컬어지는 데이비드 스미스[Dave Smith]가 1981년에 오디오 엔지니어링 협회[Audio Engineering Society]에 기고한 논문에 처음으로 그 스탠다드가 제안되었다)처럼, 아프로는 세상 대중음악들이 호환되는 통로이자 프로토콜로 작동한다.

물론 이런 문화적 '호환'은 늘 있어왔다. 한자가 끼워진 우리말을 생각하면 된다. 호환되는 과정에서 각각의 문화적 정보는 자기 자신을 어느 정도 버리고 변형된다. 원래 이러한 호환의 과정은 수백 년 수천 년의 세월을 두고 천천히 진행되어왔지만 최근에는 급격하고 집중적으로, 그리고 간단하게 이루어진다. 어떤 정보들은 소통의 단계를 생략하고 호환되기도 한다. 예전에는 결합된 요소들의 이음매가 지워져 있었지만(일본말에서 한자를 분리할 수 없고 김치에서 멕시코가 원산지인 고추를 빼낼 수 없듯), 모듈화된 정보들은 서로 다른 시간, 공간의 성격을 간직한 채 끼워진다. 프로토콜만 맞으면 이질적인 요소들이 쉽게 끼워지고 쉽게 빠진다.

개별 문화적 단위가 모듈화된다는 것은 그것이 호환 가능한 문화적 칩으로 만들어짐을 뜻한다. 문화의 다양한 분야에서 이런 일이 벌어진다. 예를 들어 월스트리트에 자리 잡은 요가 강습소는 '모듈화된 인도'다. 진짜 인도가 월스트리트에 접속될 경우 시스템은 다운된다. 왜냐하면 진짜 인도는 월스트리트 전체를 '공(空)'의 상태로 지울 것을 요구하기 때문이다. 인도 구루들의 설법과 수행, 삶에 대한 태도 등이 월스트리트의 이윤추구적 방식, 양화(量化)된 삶의 태도와 버그를 일으키지 않도록 매뉴얼로 정리된 상태로 고층 빌딩의 어느 공간에 다른 사무실과 함께 존재하게 된다. 모듈화된 인도는 진정한 인도는 아니다. 그러나 인도적인 것이 살아가는 한 방식이다.

비슷한 예로, 우리가 접하는 '티베트 모듈'을 들 수 있다. 중국의 탄압 속에서 난민촌으로 쫓겨난 티베트는 서방 세계와 호환되기 위해 스스로를 모듈화한다. 달라이라마는 모듈화된 티베트의 화신이다. 그는 전 세계 순례를 한다. 모듈화된 티베트 역시 진정한 티베트는 아니다. 어떤 때는 진정한 티베트의 가르침과 상반된 결과를 낳을 수도 있다. 모듈화된 선(禪)은 소유를 정당화하고 소유와 이기심에 지친 육체와 영혼을 살살 달래서 다시 한 번 힘차게 출근길에 올라 이윤 추구에 몰두하게 만든다. 그러나 티베트 정신 세계의 모듈화는 어떤 의미로는 목숨을 건 절박한 선택일 것이다. 그렇게 티베트의 생명이 분화되어 서구 문명에 깃들도록 하지 않으면 티베트의 생존은 히말라야의 희박한 산소를 마시며 가슴 저려 하다가 기화된다.

그러니까 모듈화된다는 것은 이중의 의미를 지닌다. 모듈화되면 진정한 그 자체의 정체성과 거리가 생긴다. 그것은 소외일 수도 있고 서구의 제3세계 착취 과정의 일부일 수도 있다. 하지만 동시에 혼밖에 남지 않은 것들의 문화적 생존 방식이기도 하다.

김홍석, 오작동의 생산과 진단

원칙적으로 모듈의 플러그인은 비선형적으로 일어난다. 그래서 모듈의 증식 과정은 우발적이며 무의식적이다. 그러나 선형적으로 플러그인된 모듈들(linearly plug-ined modules)이 존재하지 않는 것은 아니다. 그와 같이 너무나 명백한 인위적 플러그인 과정에서 수많은 오작동들이 일어난다. 예술 모듈은 때로 그 선형적 방식을 일부러 모방함으로써 시스템의 오작동을 생산하고 진단하다. 김홍석은 <꽃잎 1>이라는 작업에서 한국의 대표적 시인 중의 한 사람인 김수영의 시 <꽃잎 1>을 영문으로 번역시킨 다음 그것을 다시 한국말로 재번역시키는 과정을 통해 원래의 시 <꽃잎 1>과 재번역된 <꽃잎 1>이 전혀 다른 것이 됨을 보여주었다. 번역을 통해 생산된 텍스트-모듈의 증식 과정 자체가 우발적이고 무의식적이라는 점을 그의 작업은 잘 일깨우고 있다. 모듈은 전적으로 자율적으로 플러그인, 플러그오프할 수 있다. 그러나 그 전체 과정은 비가역적이다. 그것을 과거의 타임라인으로 환원시키는 것은 불가능하다. 김홍석의 모듈은 그 점을 잘 보여준다.

김홍석은 <제주도(Jeju Island)>(2004)라는 비디오 작품에서 신혼여행지로 유명한 한국의 섬 제주도의 한 아름다운 폭포에

비디오카메라를 고정시킨다. 그 폭포를 배경으로 수많은 신혼부부들이 사진을 찍으러 와서, 사진을 찍은 후, 돌아간다. 그렇게 비디오카메라에 공적인 장소의 위치 정보가 개인화되는 과정이 녹화된다. 이것은 '제주도-폭포'라는 모듈화된 장소에 신혼부부 모듈이 자신을 플러그인, 플러그오프하는 과정을 보여준다. '제주도-폭포-신혼부부'라는 모듈러는 끊임없이 개인화-탈개인화를 반복한다. 이 작동 과정을 보여주는 모듈을 통해 김홍석은 예술작품의 진정성, 유일무이성이라는 신화를 해체한다. 예술작품은 늘 복제되고 개인화되는 하나의 과정이며 의사소통 과정 바깥에 존재하는 괴물이나 신격화된 형상이 아니라는 것이 그의 메시지다. 김홍석은 신화화된 모듈의 해체를 통해 그 신화의 오작동을 드러낸다.

구동희, 모듈의 사용

구동희의 작업 결과들은 미적인 대상이라기보다는 시각적 모듈이다. 구동희의 작업은 호환되는 시각적 장치들의 관계를 보여주고 경험자는 그 모듈에 자기 자신을 플러그인시키는 방식으로 참여한다. 그것이 한 덩어리가 되어 일종의 경험적 모듈러가 되는데, 이 경험에서는 쾌감이 배제되어 있다. 경험에서 쾌감을 배제하면 행위는 독서가 된다. 구동희의 작품들은 그림들과 살을 섞는 일을 가능한 한 자제하라고 권고한다. 그녀는 금각사를 불에 탄 모형으로 만드는 작업을 통해 내러티브를 반복한다. 반복된 내러티브는 미시마 유키오의 『금각사(The Temple of the Golden Pavilion)』(1956)에 나와 있는 이런 구절, "내가 인생에서 최초로 부딪친 어려운 문제는 미(美)라고 하는 것이었다고 해도 지나친 말은 아니다"라는 군국주의적 미의 숭배를 해체한다. 구동희는 미적 과정을 모듈화시킴으로써 가능한 한 아름다움을 참는다. 아름다움을 참음으로써 그 위험에서 벗어난다. 그녀는 미시마 유키오의 문장들을 소각시킴으로써 위험을 잿더미로 만든다. 미적인 대상은 기억의 잿더미, 마음의 장치가 된다.

모듈러 시(modular poetry)

나는 3년 전, 다음과 같은 시를 썼다.

당신의 텍스트는 나의 텍스트

나의 텍스트는 당신의 텍스트

당신의 텍스트는 텍스트의 나

나의 당신의 텍스트는 텍스트

나의 텍스트는 텍스트의 당신

텍스트의 당신은 텍스트의 나

당신의 나는 텍스트의 텍스트

텍스트의 나는 텍스트의 당신

당신의 나의 텍스트는 텍스트

나의 당신은 텍스트의 텍스트

(성기완, 『당신의 텍스트』, 문학과 지성, 2008)

이 시는 '당신의 텍스트는 나의 텍스트'라는 한 문장에서 출발한다. 이 문장은 다른 여러 플러그인들을 가능하게 하는 작동 모듈이다. 한 문장의 단어들을 다르게 배치하여 플러그인시키면 다른 문장이 된다. 나와 너 사이에 텍스트가 있다. 나와 너와 텍스트가 플러그인된다. 이 세상에는 매우 많은 나와 매우 많은 너와 매우 많은 텍스트들이 있다. 그것들이 서로 호환되면서 더 큰 모듈, 모듈러가 된다. 나와 당신과 텍스트가 끼워지는 것을 우리는 사랑이라 부른다. 사람들은 사랑을 한다. 사랑은 플러그인의 결과다. 사랑은 나선형의 반복이다. 반복된 것은 회전한다. 나선형의 회전체는 상승하거나 하강한다. 그렇게 하여 시간의 처음, 또는 끝으로 간다. 나선형의 회전체는 후렴구가 된다. 후렴구는 일종의 허브가 된 모듈이다.

시그널 플로우

가능하면 '나'의 얼굴을 지우자. 완전히 지워지지는 않을 것이다. 샘플된 소리들도 소리들이다. 그러나 중요한 것은, 그것들은 세계를 돌아다닐 수 있는 시그널들이다. 그것들은 조건 없이 흐른다. 다른 데이터들과 인사치레 같은 것 하지 않고 바로 결합한다. 인사하고 이름 부르고 한참 이야기하고 상견례 비슷한 것 거치고 나서야 조금 더 깊게 만나고⋯ 하는 식의 만남은 자연스럽게 소통을 규범화하고 서열화한다. 휴머니즘은 너무 뜨겁게

사람들끼리 포옹하고, 그리고 나서 그 뜨거움의 값을 요구한다. 시그널의 반휴머니즘을 적극적으로 받아들이면 받아들일수록 차별은 줄어들 것이다.

참고문헌

Diop, Majhemout. *Contribution à l'étude des problèmes politiques en afrique noire*. Paris: Editions Présence Africaine, 1958.

Camara, Sory. *La Parole très anciennes*. Grenoble: La Pensée Sauvage, 1982.

Leiris, Michel. *L'Afrique fantômes*. Paris: Gallimard, 1934.

Kesteloot, Lilyan (편). *Anthologie négro-africaine*. Vanves: EDICEF, 1992.

www.wikipedia.org.

심보선

텍스트 해상도

이 글은 계간 『자음과 모음』(자음과 모음, 2009,
겨울호)에 발표한 「우리가 누구이든 그것이 예술이든
아니든」과 서울문화재단의 『문화+서울』(2009,
11월호)에 발표한 「문학과 미디어아트의 만남: 어떤
야릇한 지대의 체험」이라는 글을 '짜집기'한 것이다.

‹텍스트 해상도(Text Resolution): 돌들을 가지고 놀다›
2009
기획: 심보선, 이태한
참여 작가: 강정, 김민정, 김소연, 신용목, 진은영, 심보선

최근에 많이 거론되는 탈장르, 혹은 다원예술이라는 개념에는 다소간
오해가 있다. 분리된 두 장르가 서로 교류하며 새로운 창작 과정과
결과물을 낳는다는 것, 이것이 바로 오해이다. 실은 역사적으로 문학과
미술과 디자인의 만남은 탈장르라든지 다원예술이라는 개념과 무관하게
자연발생적으로 이루어진 운동이었다. 탈장르와 다원예술의 선구적 사례로
여겨지는 20세기 초 다다이즘이나 이탈리아 미래주의 혹은 러시아 구성주의
등은 탈장르나 다원예술이라는 개념이 인도한 운동이 아니었다. 오히려
그 운동들은 당대의 역사적 현실, 즉 혁명과 전쟁에 대한 예술 공동체의
대응이었다. 따라서 예술 공동체의 실존이 개념을 우선했으며, 이 공동체는
시각예술가와 문학인들의 느슨한 우정과 연대로 이루어져 있었다. 20세기
중반 백남준이 참여했던 플럭서스 운동 역시 크게 다르지 않았다. 백남준은
음악으로부터 출발해서 음악의 잠재력을 극대화하기 위해 TV라는 미디어를
사용했다. 그의 첫 번째 전시인 «음악의 전시—전자 텔레비전(EXposition
of music—ELectronic television)»(1963)에서도 잘 나타나듯, 백남준은
탈장르라는 개념의 인도 없이, 음악 그 자체를 극단으로 밀어붙이며 음악
바깥으로 탈주했다. 결국 이러한 운동들은 애초부터 분리된 장르들의 만남이
아니었다. 예술가들의 몸짓, 그들의 목소리, 그들의 말과 행동, 그것들이
엮이면서 만들어진 공동체가 새로운 예술의 원천이었던 것이다.
 현대의 미디어 아트가 선보이는 최근의 탈장르적 프로젝트들은 물론
과거의 문화 혁명적인 전위의식과는 무관해 보인다. 일군의 프로젝트들은
공동체가 아니라 랩(Lab)에서 생산된다. MIT 랩이나 USC의 애넌버그
센터(Annenberg Center) 등은 협력이라는 제도적 모듈을 모든 프로젝트의
기획과 추진 실행 과정에 적용하고 있다. 산학협력이라는 이름으로
이루어지는 아카데미, 예술계, 기업 사이의 협력, 그리고 디자이너, 엔지니어,
시각미술가, 인문사회학자들 사이의 전문가적 협력. 물론 이 거대한
복합체의 바깥에서 또 다른 게릴라적 프로젝트들과 보헤미안적인 작업들이
등장한다. 몬트리올의 철거민을 주제로 한 카펜터(J.R. Carpenter)의
'부재중(in absentia)'(2008)의 협동적 글쓰기가 보여주는 소박함과 정치적

명료성은 USC 애넌버그 센터의 '미로(Labyrinth)' 프로젝트가 보여주는 멀티미디어적 세련됨과 도시에 대한 노스탤지어적인 감수성과 분명한 대조를 이룬다. 그리고 자넷 카디프(Janet Cardiff)의 '산책(Walks)' 시리즈 사운드 아트는 최소한의 기술로 최대치의 포에틱스(poetics)를 이끌어낸다. 그녀의 아름다운 작품은 예술가의 고독과 비밀의 나눔이라는 오래된 보헤미안적 우수를 여전히 간직하고 있는 듯하다.

요컨대 탈장르와 다원예술은 예술계 안의 역학과 네트워크, 제도적 공간과 틈새로부터 탄생한다. 그러나 한국에서는 탈장르와 다원예술은 하나의 캐치프레이즈로, '통섭'이라는 유행어로 등장한다. '텍스트 해상도'에서처럼 미디어 아트와 문학의 만남이라는 일관된 컨셉을 가지고, 미디어 아티스트와 작가가 동등한 자격과 지위에서 만나 구상과 실행을 함께 하는 식으로 진행된 프로젝트는 거의 없었던 것 같다. 이제 참여한 작가로서 구체적인 작업 이야기를 해볼까 한다. 나는 미디어 아티스트 이태한 작가와 함께 프로젝트를 수행했다. 우리는 시를 데이터라는 관점에서 파악하고 시 쓰기를 데이터를 처리하는 일종의 기계적 컴퓨팅으로 보자고 합의를 한 후 일종의 실험을 시도했다. 실험 방식은 다음과 같다. A라는 시인의 첫 번째 시에서 중계인(M)인 나와 이태한 작가가 약 30~40여 개의 단어들을 선택한 후 그것들을 B 시인에게 넘겨준 후 새로운 시를 쓰게 한다. 마찬가지로 B 시인의 시에서 단어들을 선택한 후 그것들을 A 시인에게 넘겨준 후 새로운 시를 쓰게 한다. 쉽게 이야기하면 단어들을 맞교환하는 것이다. 그 외에도 네 명의 시인들이 두 개의 쌍을 이루어 동일한 실험 과정에 참여하였다. 그런데 이 실험의 과정과 절차는 철저하게 비밀이었고 발표 당일 날에서야 이들은 이 사실을 알 수 있었다.

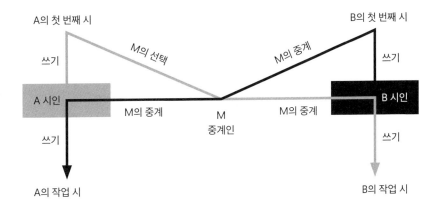

결과적으로 말하면 우리는 동일한 데이터가 다른 컴퓨팅 알고리즘 속으로 들어갔을 때 어떠한 결과가 나올 것인가가 궁금했던 것이다. 또한 익숙하지 않은 단어들에 직면했을 때 어떤 시가 탄생하는지를 알고 싶었다. 우리는 왜 이런 실험을 했던 것일까? 우리는 영화 ⟨블레이더 러너⟩(1982)의 첫 장면을 퍼포먼스에 삽입하기로 했다. 영화의 첫 장면은 자신이 레플리컨트(Replicant)인지 아닌지를 테스트하는 심문자의 질문들에 신경질적으로 반응하다 결국 그를 총으로 쏴 살해하는 레플리컨트의 분노를 보여준다. 레플리컨트는 미래의 프롤레타리아트인데, 이때 그는 단순히 경제적인 의미에서만 그러한 것이 아니다. 그에게는 "나는 누구인가?"라는 질문에 대한 답지로서의 인간적 권리들이 박탈되어 있다. 그러나 그는 여느 인간보다 더 인간적으로 그 질문에 대한 답을 집요하게 추구한다. 결국 레플리칸트는 삶 그 자체에 있어 프롤레타리아트이다.

나는 시인을 '세계 바깥의 무산자'라고 정의한 적이 있다. 시인은 일반적 언어 세계의 의미와 감각과 가치의 세계로부터 스스로를 소외시킨다. 마치 레플리칸트처럼. 다른 점이 있다면 자발적으로, 시인은 언어 세계 바깥에서 다시금 언어를 갈구한다. 이때 시인 외부의 언어는 시인이 언어 세계 바깥에서 쓰는 새로운 신화의 재료가 된다. 진은영 시인의 이야기처럼, 달이 자전하기 위해서는 공전을 해야 하듯이, 시인은 자신의 신화를 쓰기 위해서는 외부의 언어를 사용할 수밖에 없다.[1] 발터 벤야민(Walter Benjamin)이 "이 돌들은 내 상상의 양식이었다"라고 말한 것을 빌리자면, 나는 시인들에게 돌들을 건네준 셈이다.

강정과 신용목, 김민정과 김소연, 심보선과 진은영으로 짝패가 만들어지고 그들 사이에 단어들이 교환되면서 새로운 시들이 탄생한다. 이 시들의 단어는 시인들 자신이 고른 단어들이 아니기에 그들에게 '타율적'으로 부과되며 동시에 이 시인들은 그 단어들을 '능동적'으로 자신의 데이터 컴퓨팅 체계 안에 접속시킨다. 우연히도 진은영 시인은 이 실험과 무관한 지면에서 이렇게 썼다. "'문학적 기획'은 하나의 단어를 그 단어의 바깥과 만나게 함으로써만 가능한 일이다. 물론 이때 바깥이란 다른 단어일 수도 있고 다른 사건일 수도 있을 것이다. 또는 동일한 단어와 동일한 사건이 타자의 말과 행위 속에서 나오는, 그리고 과거와는 다른 방식으로 사용되고 표현됨을 목격하면서 촉발되는 정념의 강렬한 힘 같은 것들."[2] 그녀는 어쩌면 나와 이태한 작가의 실험의 핵심을 사전에 간파했는지도 모른다. 아니 이미 그렇게 오랫동안 시를 써왔는지도 모른다. 진은영 시인은 우리가

건네준 돌들을 마치 "달에서 지구로 떨어진 조각들"(진은영)이라도 되는 양 한편으로는 낯설어하면서 다른 한편으로는 신나해 하면서 그것들을 가지고 놀았다.

　이태한 작가는 이러한 시 쓰기 과정을 퍼포먼스 현장에서 직접 시연할 수 있는 프로그램으로 만들었다. 이태한 작가는 선택된 단어들을 마치 오려진 종잇조각 같은 이미지로 전환한 후 마우스를 사용하여 이리 옮기고 저리 붙일 수 있는 인터페이스를 고안하였다. 나는 김민정 시인의 시에서 관객들과 함께 단어를 추출했으며 이 단어들을 가지고 즉석에서 이태한 작가의 프로그램을 사용하여 관객들과 함께 짧은 시를 짓기도 했다.

　이때 짚고 넘어가야 할 점은 이태한 작가의 프로그램이 단순히 시 짓기의 과정을 보조하는 장치에 머물지 않았다는 사실이다. 우리가 시를 데이터로 보고 시 쓰기를 데이터 컴퓨팅으로 바라보는 것 자체가 사실은 디지털적 사유이다. 시어와 시어가 접속하고 교환되는 '사이'에서 여섯 개의 시가 탄생하는 것처럼, 문학적 사유와 디지털적 사유가 접속하면서 생성된 '사이'의 공간에서 우리는 '텍스트 해상도'라는 실험을 수행한 것이다. 따라서 이태한 작가와 나, 그리고 다섯 명의 시인이 함께 수행한 이 작업에는 여러 겹의 사이들이 존재한다. 이 사이들은 외부로부터 강제되는 타율성과 내부로부터 주장되는 자율성이 서로를 맞바꾸고 상쇄하고 혼류하면서 새로운 감각들을 탄생시키는 지점들이다. 그 감각들은 예술 장르들의 차이, 기계와 인간의 차이, 내부와 외부의 차이를 완결적인 범주들로 구별 짓지 않는다는 점에서, 그 차이들을 끝없이 왕복하는 영속적인 진동 상태를 고집한다는 점에서만 예술적이다. 이때의 예술은 예술일 뿐이기만 한 예술이 아니다. 따라서 애초에 제기됐던 "시인은 기계인가, 아닌가? 시인의 내면은 신비로운가? 범속한가?"라는 질문은 "어떻게 시인(예술가)은 외부와의 접속을 통해 시(예술)를 생산하는가? 즉 어떻게 그럴 수 있지?"라는 질문으로

바뀌어야 한다. 시 쓰기를 포함한 창작은 단순한 내적인 주관성의 표현도 아니지만 반복적인 컴퓨팅도 아니다. 창작은 언어들과 재료들을, 그토록 비밀스러웠던 그것들을 마치 선물처럼 나눠 갖는 것이다. 그것은 기계적인 동시에 예술적이다. 새로움은 외부와의 긴밀한 접속과 친밀한 교환 속에서만 생성될 수 있는 것이다.

그러나 이러한 접속과 교환은 오랜 대화와 협력을 요구로 한다. 보통 다원예술에서 가장 큰 어려움은 바로 그 대화와 협력의 과정에서 발생한다. 가장 실험적이라 여겨지던 각 장르의 작가들조차 타 장르의 작가들과 협력적으로 프로젝트를 구상하고 실행하는데 있어서는 그다지 과감하지 못했다. 그들은 협력 작업이라는 포맷을 어색해 했고 대화할 때는 말을 아꼈고 어떤 구체적 기획을 해야 할지 난감해 했다. 아이디어가 봇물이 터지고 신명나게 회의를 하게 되기까지는 꽤 시간이 걸렸다.

결국 우리는 어쩌면 그동안 '장르'라는 제도적 벽 안에서만 새로움을 추구했는지도 모른다. 새로움을 밀어 붙이다가 '문학적'인 것과 '예술적'인 것의 경계가 흐려지고 사라지는 지점에서는 멈춰 섰는지도 모른다. 사실 '문학적'인 것과 '예술적'인 것은 언제나 그 경계 바깥과의 조우 속에서 갱신하고 확장함에도 말이다. 사실 이번 프로젝트에서 가장 즐거웠던 체험은 바로 협력의 즐거움이었다. 나의 아이디어는 이태한 작가의 아이디어와 만나 긴장하고 타협하고 상승했다. 우리는 완전히 하나도 아니었지만 그렇다고 둘도 아니었다. 우리는 우리 사이의 어떤 야릇한 지대에 함께 존재했다. 그 야릇한 지대는 영원히 지속되지는 않을 것이다. 그것은 점멸하듯 이어질 것이다. 이 점멸 상태의 야릇한 지대를 유지하는 것, 그리고 거기에 사람들을 불러 모아 만들어낸 공동체적 감각으로부터 구상과 실행을 이끌어내는 것, 중요한 것은 바로 이것이다. 작품보다 이 과정을 '만들어내는 것'에 우리는 집중해야 한다. 그제야 우리는 비로소 어떤 말과 행동을 예술과 삶 모두에 충실한 방식으로 구사하게 될 것이다.

1 진은영, 「달의 자전과 공전에 대한 2 진은영 시인의 미발표 에세이 중에서.
 미학적 보고서」, 『자음과 모음』
 (2009, 겨울호).

주일우

넘을 수 있을까?

1. 경계

세계 지도를 펴놓고 나라 사이의 경계를 보면 고개가 끄덕여지는 선도 있고
갸우뚱해지는 경우도 있다. 자를 대고 그은 아프리카나 중동의 국경은
납득하기 어렵다. 부러 만들지 않은 경우엔 땅의 모양이 일직선인 법이
없으니 일직선으로 반듯하게 잘린 국경선은 어색하기 그지없다. 이곳을
식민지로 삼았던 서구 열강이 이권을 놓고 타협한 결과다. 오래된 나라들의
국경은 구불구불하다. 제법 강이나 산맥의 모양을 따라 선이 그어져 있다.
물론 국경이 나뉜 사연은 길고 그 역사가 있으니 자연스럽다고 이야기하긴
어렵다. 어떤 국경선도 합리적으로 따져 모두가 고개를 끄덕일 수 있는
경우는 없다. 자연 지리적 조건과 역사적 조건 사이의 어쩔 수 없는 타협물일
수밖에는 없다.

　　따져보면 모든 경계들은 국경선과 비슷하다. 무엇을 나누건 물리적인
조건과 역사적인 조건이 경계선에 담겨 있다. 학문의 분야를 나누는 경계도
그러하다. 어떤 경계선은 납득할 만한 이유를 가지고 있지만 다른 경계선은
임의적이다. 아리스토텔레스는 생물학, 화학, 기상학, 논리학, 윤리학, 미학,
수사학, 정치학, 사회학과 같은 여러 학문의 시조로 꼽힌다. 그가 여러 학문을
섭렵한 것은 분야들 사이의 경계가 생각보다 느슨할 수도 있다는 것을
의미하지만 여전히 그도 분야에 따라 달리 저술을 남긴 것은 넘기엔 벅찬
경계가 있다는 것을 의미하기도 한다. 생명을 다루는 생물학에서 세포 안의
작용을 다룰 때는 분자나 화학 물질의 작용을 다루지 않을 수 없어 화학의
이론들을 원용해야 하고, 그 구조를 다룰 때는 물리학의 이론들이 등장할
수밖에 없다. 개체 수준에 이른 생명 사이의 일을 다루는 것은 사회학이나
심리학의 연구를 참조할 수밖에 없고, 깊은 의식의 세계를 다루는 데 필요한
것은 철학이나 뇌과학과 같은 또 다른 영역이다. 그리고 생명이 다른 생명
혹은 환경과 맺은 관계를 꼼꼼히 따져보자면 생태학이나 환경학의 성과들에
기대야 한다. 그렇지만 여전히 이 모든 것을 넘나들어 묶기엔 각 분야에서
이룬 성과들이 일천하다.

2. 통섭

에드워드 윌슨(Edward Wilson)이 '통섭(consilience)'이라는 용어를
들고 나오면서 생물학 중심의 지식의 통합을 이야기했는데, 우리나라에서 이

책이 뒤늦게 번역되어 나오면서 몇 가지 논란을 야기하고 있다. 논란의 이유 중에서 가장 큰 것은 현재 사용되고 있는 '통섭'이라는 용어가 가리키는 것이 무엇인가와 관련된 것이다. 어떤 용어이든 그것이 널리 사용되면 그 의미가 사용되는 맥락이 늘어나고 여러 가지 의미를 포함하게 된다. 예를 들어, 토마스 쿤(Thomas Kuhn)이 사용한 '패러다임'이란 용어는 그가 과학에서 큰 변화들을 '패러다임'의 변화로 설명하면서 등장했다. 연속적인 변화가 아닌 불연속적인 혁명으로 과학 사상의 흐름을 추적한 쿤의 『과학혁명의 구조』는 큰 주목을 받았고, '패러다임'은 한 시대의 유행어가 되었다. 그리고 쓰임새가 다양해지고 여러 분야로 확산되면서 그 의미의 안과 밖이 크게 확장되었다. 다양한 쓰임새와 관련된 철학적 논의가 오래도록 학술지를 통해 이루어지고 그 결과들이 정리되어 두꺼운 책이 출간될 정도로 '패러다임'이란 말은 다양한 의미를 가지게 되었다.

요즈음 이곳에서 '통섭'의 유행도 '패러다임'의 경우와 크게 다르지 않은 것처럼 보인다. 스스로 이야기했듯이 윌슨은 '통섭'이란 말을 19세기 철학자 윌리엄 휴월(William Whewell)이 과학 이론의 포괄적 통합을 의미하면서 사용했던 것에서 따왔다. 윌슨이 이야기하는 통섭은 작은 이론들이 좀 더 큰 이론에 의해 포섭되는 방식의 통합을 일컫는다. 이 구조는 휴월이 이야기했던 '통섭', 나아가 근대 철학이 꿈꾸었던 '큰 체제'에 대한 꿈을 그대로 답습하고 있으며, 이후 20세기 초반까지 맹위를 떨쳤던 논리실증주의자들이 이야기한 바의 물리학적 환원주의 위에 서 있다. 토마스 쿤이 연속적인 과학의 진보에 대해 '패러다임'의 변화라는 명제를 제기해 의문을 던지고 해체주의의 물결이 '큰 체제'를 허물어간 지난 반세기 동안의 노력들은 윌슨의 이야기에 거의 반영되지 않은 것으로 보인다. 그런데 '통섭'이란 용어가 우리나라에서 소비되는 맥락은 사뭇 다르다. '통섭'은 벽을 쌓아왔던 분야들 사이에서 그것을 허물고 대화를 나누거나 서로가 이룬 성과를 나누는 노력을 일컫는 말처럼 사용되고 있다. '통섭'을 이런 의미로 사용한다면 '통섭'의 궁극적인 결과는 윌슨이 상상했던 일사불란한 체계가 아니라 작은 대화들이 만발하는, 해체적이지만 생산적인 양상일 것이다. 이런 의미에서 윌슨의 '통섭'과 우리나라에서 유행하는 '통섭'은 반대말이다. '패러다임'이 사회구성주의 같은 인식론적 상대주의의 출발점으로 삼는 반면에 쿤 자신은 그것에 반대했었다는 사실이 머릿속에 떠오른다.

3. 상황

'통섭'이라는 말의 의미를 정확히 따져보는 것도 중요하겠지만 더 중요한 것은 왜 '통섭'이라는 말이 우리나라에서 유행하는가를 살피는 일이다. '패러다임'이라는 말이 많은 사람들의 관심을 끌기 시작했던 시기는 사람들이 환원주의에 기초한 사고에 염증을 느끼기 시작한 때였다. 보다 더 포괄적인 이론으로 그 이전의 여러 이론들을 포섭하는 방식으로 과학의 발전을 설명했을 때 설명되지 않는 것들이 많고 쿤이 『코페르니쿠스의 혁명』을 통해 분명히 보여주었듯이 한 체제에서 다른 체제로 전환되었을 때 그 둘 사이에 넘을 수 없는, 환원되지 않는 인식론적인 단절이 있다는 것을 사람들이 깨닫자 '패러다임'이란 말이 힘을 얻고 널리 사용되었다. 마찬가지로 우리나라에서 '통섭'이라는 말이 관심의 대상이 되는 이유는 '통섭'의 본래적 의미 때문이라기보다는 우리가 처한 상황 때문이다. 우리나라에서는 유독 학문 사이의 경계가 높고 튼튼하다. 내용뿐만 아니라 인적인 교류도 막혀 있다. 이런 상황에 많은 사람들이 답답함을 느낀 것이리라.

이렇게 되면 '통섭'에 대한 논의는 경계를 해체해서 다시 줄을 세우는 데 있는 것이 아니라 경계의 견고함에 저항하는 것으로 바뀐다. 학문 사이의 경계에 물리적 근거가 있든 역사적 배경이 있든 그것이 점점 공고해지는 것은 밥벌이와 깊은 관련이 있다. 학문 분야가 전문 직업이 되면 학문 분야 사이의 장벽은 높아진다. 처음으로 전문 직업이 되었던 의학이나 법학이 다른 분야보다 높은 진입 장벽을 가지고 있는 것을 보면 상황은 분명해진다. 누구나 경계를 통과할 수 있다면 짭짤한 밥벌이는 불가능하다. 그리고 같은 분야의 동료들에게서 인정을 받는 것이 필수적이므로 자신이 속한 분야 내부에 대고 발언을 하는 것이 무엇보다 중요하다. 분야 안에서 닥치는 문제들을 모두 해결할 수 없는 상황에서도 함부로 경계를 넘는 것은 무모한 짓이 된다. 해결되지 않는 문제들이 쌓여가고 경계에 대한 의문이 생겨난다.

거기에 더해 다른 분야의 지식이나 통찰이 가져다준 세속적인 성공도 이런 분위기를 북돋았다. 예를 들어, 오랜 시간 동안 진화의 과정에서 선택된 개미의 방식을 이용해 지은 집이라는 광고 카피가 상업적 성공을 가져다줄 수 있다고 생각한 사람들은 생물학에서 건축에 응용할 거리들을 찾았다. 이런 류의 성공을 따라서 비슷한 시도들이 늘어났고 사람들은 이런 것도 '통섭'적 시도라고 이름 붙였다. 이합집산을 거듭하던 정치권에서 그 구실을 찾는 데도 '통섭'이란 용어가 적당한 것으로 여긴다고 한다. 어찌 보면 우리나라에서

'통섭'의 인기는 진지한 학문적 고민보다 세속적 용처 때문에 생겨난 것인지도 모른다. 만약 그렇다면 그것은 우리 학문이, 그리고 문화가 가지고 있는 부박함 때문이다.

4. 가치

'통섭'이란 말은 학문의 의미를 처음부터 다시 검토하고 세속적인 사용과 떼어놓았을 때 가치를 가진다. 여러 가지 방식으로 학문을 정의할 수 있지만 넓게 보면 지금, 이곳의 문제에서 물음을 이끌어내고 그 물음에 대한 답을 찾아가는 것이라고 이야기해도 크게 틀리지 않을 것이다. 분과 학문의 경계가 그 답을 찾는 과정에 걸림돌이라면 경계에 연연하지 말고 유연해질 것을 요구하는 것이 '통섭'이 지닌 가치이다. '통섭'이 경계를 허물고 다른 기준에 따라 줄을 세우고 경계를 다시 짓는다면, 그리고 하나의 기준을 고집한다면 별 가치가 없는 공허한 구호에 머물고 말 것이다. 이것은 아프리카 지도에 다시 자를 대고 선을 긋는 것과 크게 다르지 않다. 뿐만 아니라 여러 분과 학문이 서로 다른 곳에서 분투하면서 일구어낸 성과들에 역행하는 행동이다. 만약에 이런 가치를 찾을 수 없는 말이 '통섭'이라면 그것은 교수들에게 아무런 이유 없이 남의 돈으로 밥 먹을 구실을 주는 것 이외엔 아무런 의미가 없다는 식의 쓴 소리를 그대로 받아 마땅하다.

5. 대화

한 분야에서 대가라고 하더라도 그 분야를 벗어나면 전문가를 자처하기란 어렵게 되어버린 세상이다. 잘해야 두세 분야에서 두각을 나타낼 수는 있을지언정 많은 분야들을 섭렵해 자세하고 정확하게 알기엔 우리가 지금 가지고 있는 지식의 양은 너무 많고 깊어 끝이 보이지 않는다. 아리스토텔레스나 레오나르도 다빈치와 같은 르네상스적 지식인들이 없었던 것은 아니다. 하지만 그들은 대부분 과거의 인물들이다. 현재는 그런 사람들을 찾기 힘들다. 에드워드 윌슨은 자신의 논의를 펴 나가기 위해서 신경과학, 윤리학, 역사, 철학, 나노과학 등의 연구 성과들을 오랜 시간을 들여 공부를 했다. 그리고 그것들을 녹여 큰 이론을 만들어보려는 시도를 했다. 하지만, 철학자가 보기에 그의 논증은 엉성하고 물리학자나 사회과학자의 눈으로 볼 때 그는 전문가 수준에 도달하지 못했다. 당대

최고의 논의들을 꿰어 차고 있는 이전의 르네상스적 지식들에 비하면 자신이 하고 있는 논의와 관련된 모든 내용을 당대 최고의 지식과 통찰로 채우지 못하고 있는 것이다. 이런 상황을 윌슨의 능력 부족으로 치부할 일은 아니다. 우리의 두뇌가 모두 소화하기 벅찰 정도로 방대하고 깊은 지식을 가지고 있는 우리의 상황 때문이다.

그렇다고 굳어진 경계 안에 머무르지 않고 분야를 넘어 대화를 하는 것을 포기해도 좋은가? 그러기엔 우리에게 주어진 문제들이 너무나 복잡하고 우리가 오랫동안 고수해온 분야들을 가로질러 놓여 있다. 당장 인류에게 커다란 근심을 안겨주고 있는 환경 문제를 해결하려면 생태학이나 기상학뿐만 아니라 경제학, 윤리학, 철학, 지리학, 지질학 등과 같은 많은 분과들의 도움이 필요하다. 우리가 아직까지 그 실체를 제대로 규명하지 못한 마음이나 정신과 같은 문제를 다루는 데 심리학, 정신분석학, 뇌과학, 진화학 같은 분야들의 공동 연구 없이 어떻게 총체적인 접근이 가능할까? 한 사람이 모든 분야를 아우를 수 없다면 오히려 전문화된 세부 영역들이 좀 더 촘촘히 존재하고 그 분야들을 풀고자 하는 문제에 따라 끊임없이 다시 묶는 작업이 필요하다. 그리고 여러 층위의 작업을 하는 학자들이 존재해야 한다. 분야 사이의 통역을 담당하는 사람, 새로운 문제와 비전을 제시하는 사람, 그리고 세분화된 분야 안에서 깊게 연구하는 사람들이 모두 필요하다. 여러 분야의 사람들과 여러 층위의 사람들이 종횡으로 엮이고 서로 대화를 나눌 수 있을 때 경계가 있지만 경계가 없는 '통섭'의 참뜻이 실현될 수 있다.

6. 한계

어떤 방식으로든 경계를 넘다 보면 다른 분야의 지식을 오해하거나 엄밀함을 잃기 쉽다. 이런 이유로 학자들은 경계를 넘는 일에 조심스러울 수밖에 없다. 실제로 과학의 내용을 이름에서 상상할 수 있는 수준에서 유비적으로 사용한 철학자들에게 과학자들이 딴지를 건 적도 있고 과학자가 철학적 개념을 잘못 사용해 혹독하게 비판을 받은 경우도 있다. 이러한 비판들은 당연하고 그를 통해 한발 더 나아갈 수 있으면 좋을 터인데, 오히려 분야들 사이의 분쟁으로 치달은 경우가 많다. 비판과 반비판이 상대를 깔아뭉개는 방식이 아니라 잘못은 고치면서 비전은 공유하는 방식으로 나아가길 진심으로 바란다. 싸움만 일으킨다면 누가 감히 경계를 넘을 수 있을까? 그런 상황에선 문제를

해결하기 위해 경계를 넘는 대화가 필요하지만 아무도 그것을 시도하지
못하는 함정에 빠질 수밖에 없다.

　무엇보다도 '통섭'을 통해 바벨탑을 쌓으려는 시도는 하지 말아야 할
것이다. '통섭'의 목표는 언제 넘어질지 모르는 하늘을 찌르는 탑을 쌓는 것이
아니다. 수천 년 동안 쌓아왔던 아리스토텔레스의 체계도 지구와 태양의
위치를 바꾸는 간단한 치환을 통해 와르르 무너졌다. 인류가 쌓아온 지혜가
가리키는 바는 다양한 지식들이 자신의 지위를 갖고 동등하게 대화하는
것이 훨씬 안정된 체계라는 것이다. 거기에 다양한 역할을 하는 학자들이
존재해야만 한다. 경계를 과감하게 가로지르는 사람도 있고 한 우물을 깊게
파는 사람도 있어야 한다. 지식과 지식인 생태계의 다양성이 보장되고 그들
사이에 수평적 대화가 오가는 것이 가치 있는 '통섭'의 바람직한 결과이다.
이런 다양성의 확보가 우리가 가지고 있는 모든 자원을 동원해서 우리
앞에 닥칠 문제들에 유연하게 대처하는 데 필수적이다. 하지만, 우리나라의
지식과 지식인 생태계는 다양성이 턱도 없이 부족해서 건강하다고
이야기하기 힘들다.

7. 가능성

의사소통 기술의 발달은 새로운 가능성을 열어주고 있다. 17세기 영국
왕립학회의 헨리 올덴버그(Henry Oldenberg)가 손으로 쓴 편지로
유지했던 과학자들의 네트워크가 이젠 인터넷을 통한 실시간 통신으로
가능해졌다. 많은 사람들이 참여할 수 있는 빠른 의사소통 수단의 등장으로
분야를 넘는 대화가 이전보다 훨씬 더 손쉬워졌다. 그리고 더 다양한
목소리들과 지식들이 문제의 해결에 동원될 수 있게 되었다. 이러한
현상을 대중의 지혜나 대중 지성의 등장이라고 이야기하는 것은 과장이
섞인 표현이다. 대중이 한 분야의 문제 해결에 참여했다기보다는 문제
해결에 여러 분야의 지식과 접근 방법이 필요했다고 보는 것이 옳다. 조금
더 겸손하게 표현하자면 다른 분야에서 일어나는 논의의 전개를 자세히
지켜보면서 문제에 따라 자신의 식견을 쉽게 더할 수 있는 방법이 생긴
것이다. 어떤 사안에 대해서 전 세계에 있는 여러 분야에 종사하는 전문가의
검토를 받을 수 있는 길이 열렸다. 모든 분야에 해당하는 것은 아니지만
'통섭'이 자발적으로 일어나고 있다. 지식의 다양성과 경계의 유연성을
확보하기에 이전 어느 때보다 조건이 좋아졌다.

아이리스 문

김홍석에 관한 몇 가지 키워드

김홍석은 일련의 다양한 시각적, 텍스트적, 개념적 실천을 통해 인간의
만남을 탐구한다. 이 에세이는 몇 가지 키워드를 통해 작가의 다채로운 작품
세계를 살펴볼 것이다. 특히 나는 작가의 최근 궤적을 지도화하면서, 그의
최신작 ⟨사람 객관적―평범한 예술에 대해⟩를 이해하는 데 필요한 일종의
콘텍스트를 제공하고자 한다.

작은 역사들

허구적 설명을 통해 지배 서사에 의문을 제기하는 것은 김홍석 작업의 가장
특징적인 성격의 하나다. 작가는 자신의 방법론에 관하여 TV 쇼, 전시 주제,
그 외 여러 장소에서 임의로 골라낸 말들을 한데 꿰어, 마치 장난꾸러기
트릭스터(trickster)가 엮어낸 것 같은 하나의 서사로 꾸리는 과정이라고
말한다.

> 내 작업은 대부분 일련의 말들을 고르는 데서 시작한다. (…) 나는 다양한
> 말들을 연상하기 시작해서, 그렇게 머리에 떠오르는 것들 중에 몇 개를
> 아무렇게나 고른다. 나는 말의 사전적 정의를 무시하고 새로운 뜻을
> 부여하여 선별된 대상들과 조합한다. 그것들은 역사, 동화, 아니면
> 슬로건과 비슷한 허구적 서사를 구축한다. 그러면 나는 내 서사를
> 현실에 적용해본다. 어린 학생들에게 허구적 역사를 가르치거나, 일부러
> 다른 작가의 작업을 오독하는 것이다. 이러한 허구는 본질적으로, 내가
> 믿음직한 진실 속으로 교묘하게 밀어넣는 거짓말들이다.[1]

이처럼 허구적 텍스트상에서 실행된 결과는 부조리하면서도 통렬하다.
김홍석은 ⟨마오는 닉슨을 만났다⟩(2004)에서, "세계 역사상 유례가 없을
만큼 중요한 어느 두 사람의 대화가 영구 보존되어 있"는 어떤 상자에 관한
이야기를 지어낸다. 그것은 내부에 아무 것도 들어 있지 않은 투명 유리
상자가 또 다른 유리 상자 안에 봉해진 것이다. 텍스트에 따르면, 마오쩌둥과
덩샤오핑은 1974년 비밀리에 미국을 방문하여 알렉산드르 솔제니친의 입회
하에 당시 미국의 대통령이었던 리처드 닉슨과 회담을 가졌으며, 전시된
상자 안에는 두 지도자 간의 비밀 대화가 담겨 있다는 것이 그 내용이다.
　　냉전 시대에는 극비 작전과 비밀 회동이 그리 드문 일이 아니었다.
김홍석이 만들어낸 이 역사적 만남이 실제 있었을 리는 없지만 그럼에도 그
거짓말은 어떻게 두 개인 간의 사적인 대화가 남한을 비롯한 여러 국가들의

거대한 지정학적 운명을 결정할 수 있었는가 하는 부조리함에 이목을
집중시킨다.

 김홍석의 '작은 역사들'은 공식적인 역사를 바꿀 수 있는 미발굴된 증거,
아카이브, 사건들의 가능성을 불러일으키는 데 그치지 않고, 미술사에서
전대의 작품들의 위상을 재조정한다. 서울 토탈미술관에서 전시된 〈마라의
적(赤)〉(2004)의 경우, 한스 하케(Hans Haacke)의 〈응축 입방체(Conden-
sation Cube)〉(1963~65)나 토니 스미스(Tony Smith)의 〈죽다(Die)〉
(1962)처럼 1960년대 개념미술 작업의 근간을 형성했던 차갑고 환원적인
입방체 형태를 재구성하여, 프랑스의 상퀼로트(sans-culotte, 공화주의자)
저널리스트이자 광신적 혁명가였던 장 폴 마라의 사후와 관련된 역사의
혼란스럽고 신체에 얽힌 에피소드를 들려준다. 붉게 칠한 좌대 위에 유리
상자가 놓여 있고, 그 옆의 벽면에는 상자의 내용물이 조르주 당통(프랑스
혁명의 또 다른 지도적 인물로, 마라 암살 이후 얼마 지나지 않아 교수형에
처해졌다)이 보관해둔 마라의 피라는 글이 적혀 있다. 입방체는 이처럼
김홍석의 '작은 역사들' 속에 자리매김되어, 이상적인 추상적 형태를 은밀한
수집가의 품목 또는 얼룩진 유물로 변형시키는 서사의 힘을 환기시킨다.

와일드 코리아

김홍석의 텍스트는 다양한 역사적 시기와 지리적 위치들 사이에서 자유롭게
배회하지만, 1980년대 남한의 격동하는 정치 문화적 경험은 지속적으로
재발명하고 재상상해야 하는 일종의 원초경(primal scene)으로 다시
등장한다. 김홍석은 1964년 서울에서 태어나 1980년대 서울대학교에서
미술을 전공했다. 그가 재학하던 1980년대의 대학 캠퍼스는 학생 운동의
요람이었고, 당시 민주화 운동은 남한 최초의 보통선거와 군부 독재의
종식을 이끌어냈다. 하지만 다른 한편으로, 이 운동 자체도 군사적
행동주의의 성격을 띠었다.[2] 다른 입장을 가진 일부의 학생들도 운동권이
조직한 투쟁에 참여하는 수밖에 없었다. "1980년대에 대학에 다닌
사람으로서, 나는 투쟁과 데모가 벌어지는 환경을 통해 비교적 수동적으로
내 정치적 입장을 찾아야 했다. 우리 편인가 아니면 적인가 하는 편리한
도식의 대립적 이분법은, 사실 오늘날까지도 계속되고 있다."[3]
 김홍석은 1990년대 초반에 독일에 가서, 뒤셀도르프의 쿤스트
아카데미(Kunstakademie Düesseldorf)에서 1992년부터 1996년까지

수학했다. 그는 1990년대 후반에 서울에 돌아오면서 김소라와의 협업을
시작하여 비디오, 설치, 퍼포먼스 작업을 선보였고, 이는 1990년대 한국
현대미술의 신세대와 동일시되었다. 김홍석은 아웃사이더 입장이었기
때문에, 미술계에서 벌어졌던 격렬한 정치적 담론의 힘―그리고 그 잠재적
위험―을 좀 더 명료하게 느낄 수 있었던 것이 틀림없다. 이는 특히 당시
민주화 투쟁과 연동하여 출현했던 민중미술 운동에 참여했던 작가들의
경우에 두드러졌다. 민중미술 작가들은 남한 군부 체제의 잔인함, 고통,
부패를 대중에게 전하기 위해 추함을 보여주는 리얼리즘 미학을 구사했다.
걸개그림과 벽화는 민중 숭배에 입각한 새로운 민족주의적 신화를 소리
높여 외쳤다. 의도하지 않았으나, 민중미술은 개인의 예술적 비전을
모두 북한과의 통일이나 미제국주의 타도라는 더 거대한 정치적 현안에
복속시키는 독단적인 미학적 프로그램의 창출로 귀결되었다.[4]

〈와일드 코리아〉
2005
싱글 채널 비디오, HD 비디오에서 DVD로 변환,
컬러, 사운드, 16:9 화면 비율, 16분 20초
자막: 영어

정치적 동일시를 강력하게 구조화하는 장치는 싱글 채널 비디오 작업 〈와일드 코리아(The Wild Korea)〉(2005)의 탐구 주제이기도 하다. 영화는 한국에서 시민이 무기를 소지할 권리가 법적으로 보장되었을 때 벌어질 수 있는 시나리오를 보여준다. 1997년, 얼굴이 빨간 사람들을 공격하는 '빨갱이들'에 의해 한 남자가 살해된다. 김홍석이 강조하듯이, 이 영화에서 중요한 것은 현재 남한에서 불법으로 규정된 총기 소지의 가능성이 아니다. 오히려, 이 영화의 진실을 말하는 힘은 남한에서 정치적 구분의 부조리함, 그러니까 정당의 정치적 정체성이 각자의 비전에 대한 구체적이고 실질적인 차이가 아니라 서로에 대한 격렬한 대립에 적잖이 의존한다는 점을 폭로하는 데서 나온다.

김홍석은 〈기록-A4 p3〉(2005)에서, 1988년 서울 올림픽 이후 한국 정부가 요제프 알베르스(Josef Albers) 풍의 색채 이론을 응용하여 시행한 도시 구획체계에 관한 이야기를 꾸며낸다. 서울의 다양한 지구에 사는 시민들은 서로 다른 색채에 따라 나뉜다. 새롭게 부상한 강남 지구 출신들이 파란색을 칠한 팔을 뽐낸다면, 서대문 출신들은 이마의 흰색 줄로 식별된다. 미국이나 유럽 관객이 보기에, 김홍석 작업의 가장 뚜렷한 특징은 '와일드 코리아'의 이미지를 구성하는 데 기여하는 코믹한 측면들일 것이다. 그러나 한반도에 사는 사람들이 보기에, 기생적 역사들을 구축하는 김홍석의 부조리한 전제들은 너무나 실제적이다.

외국인

한국 현대사가 김홍석의 서사적 재구성을 통해 기이하게 그려진다면, 외국인은 그의 최근작에서 나타나듯이 친근한 존재로 구성된다. 서울 국제갤러리의 개인전에서 소개된 〈토끼입니다〉(2008)의 경우, 눈알이 반짝반짝한 봉제 토끼 인형 옷을 입은 한 인물이 전시 공간 한 구석에 슬쩍 나타난다. 텍스트에 따르면, 인형 옷을 입은 사람은 작가가 전시 기간 동안 토끼 행세를 하도록 고용한 북한 출신 노동자 이만길 씨다. 뉴욕 티나킴 갤러리(Tina Kim Gallery)에서 비슷하게 인형 옷을 입은 인물을 등장시켰던 〈당나귀(Donkey)〉(2008)의 경우, 남한 출신의 불법 이민자 제임스 킴(James Kim)이라는 사람이 전시 기간 동안 6달러를 받고 당나귀 옷을 입은 채 가만히 앉아 있었다. 인형 옷을 입은 인물의 출신은 다를 수 있다. 하지만 외국에 위험하게 체류 중인 불법 이민자라는 위상은 모두

같다. 인형 옷을 입은 외국인들은 움직이지 않고 가만히 있기 때문에 보는 사람들에게 불편한 느낌을 불러일으키는데, 이는 그들이 불법 체류자라는 말 때문이기도 하지만 그들의 존재가 전시 공간 자체에 부적합해 보이기 때문이기도 하다.[5]

문학적 장치로서의 외국인은 서구 문학의 전통에서 익숙한 존재다. 몽테스키외는 서간소설『페르시아인의 편지(Lettres Persanes)』(1721)에서, 우즈벡(Usbek)과 리카(Rica)라는 두 명의 페르시아인 방문객의 시선으로 글을 써서 파리 문화의 특이한 성격과 기묘한 관습들을 낱낱이 드러냈다. 그는 외국인의 눈을 통해 글을 썼기 때문에 '거리를 둔 시점'에서 소설을 진행할 수 있었다. 즉, 소설 속에서 프랑스 사회를 비판하되 이를 내부자로서 본인의 관점과 분리할 수 있었던 것이다. 그러나 김홍석의 작업에서 외국인이 비판적 장치인지 아니면 그 자체로 조롱의 대상인지는

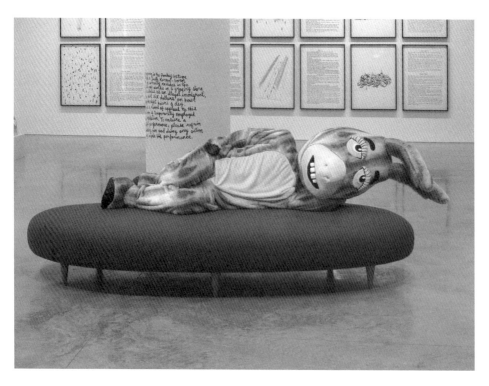

〈당나귀〉
2008
폼 러버, 스테인리스 스틸, 직물, 55×225×78cm

148

분간하기 어렵다. 한국에 사는 한 동티모르 노동자와의 인터뷰를 보여주는
싱글 채널 비디오 작업 <토크>(2004)를 끝까지 앉아서 다 본다는 것은
대단히 불편한 과정이다. 이주 노동자가 처한 곤경은 한국 TV 프로그램이나
여러 미술 작업의 주제로 다뤄져왔다. 다큐멘터리성 폭로 기사와 인터랙티브
미술 작업은 한국 사회에서 주변화된 개인들에 대한 주의를 환기시키고
그들의 생활 조건을 개선하고자 한다. 그러나 김홍석의 작업에는 심지어
'진짜' 외국인이 등장하지도 않는다. <토크>에서는 작가에게 고용되어
동티모르 노동자 행색을 하고 그 역할을 연기하는 한국인 배우가 출연한다.
통역자는 완전히 지어낸 언어로 비디오 속 인터뷰 대상자와 대화를 나눈다.
그가 구사하는 음악적이지만 우스꽝스러운 언어는 인터뷰 참가자와 관객
간에 장벽을 세우고, 어떤 수준에서든 공감을 불가능하게 만든다.

　　이때 김홍석 본인이 독일에서 외국인으로 살면서 작업하는 동안 겪었던
소외의 경험을 떠올리는 것은 어렵지 않다. 독일 교수와 학생들은 그가
한국의 역사, 문화, 미술에 더 익숙할 것이라고 여겼기 때문에 소위 '독일'
문제 대신 한국적인 것을 다루는 작업을 하라고 지속적으로 요구했는데,
이런 상황은 김홍석이 미술을 공부하는 학생으로서 대응하기에 가장 어려운
문제였다. 그럼에도 김홍석이 외국인을 잔인하게 연극화하는 것은, 그가
인간의 만남에 관한 좀 더 심오한 윤리적 질문에 대한 관심을 드러내는
것이다.

=====
윤리

김홍석이 독일에 살면서 마주친 가장 무시무시한 이미지 중 하나는 유니세프
기부 상자에서 본 것이었다. 상자 겉면에는 아시아 소녀의 이미지가 붙어
있었는데, 그 더럽게 보이는 얼굴은 낯선 사람들에게 제 3세계 국가의
불운한 이들을 도와달라고 요청하고 있었다. 문득, 그 소녀가 사실은
샐리 스트러더스(Sally Struthers)의 품에 안겨 도움을 호소하는 불운한
빈곤의 희생자가 아닐지도 모른다는 생각이 김홍석의 뇌리를 스쳤다. 실은
완벽하게 행복한 삶을 살아가는 한국의 평범한 소녀인데도 불구하고 혹시
어떤 사진가의 시선에 포착되어 프레이밍되고 자선을 호소하는 포스터 속
어린이로 탈바꿈한 것이 아닐까.[6] 이 이야기는 김홍석의 여러 작업에서
감지되는 뿌리 깊은 이코노포비아(iconophobia)를 다방면으로 요약해서
보여준다. 더 이상 현실과 분리되어 있지 않은 포스트모던 미술에서

미술가들은 실제 세계의 한 토막, 임의의 순간, 혹은 이미지들을 장악하거나 복제하고 재생산하는 권력을 가지고 있다. 또한 현재의 미술 담론은 원본과 사본 개념의 해체를 추구해 왔다. 하지만 김홍석의 작업은 무언가가 혹은 누군가가 맥락에서 뜯겨 나와 다른 목적으로, 아마도 불쾌한 목적으로 사용될 위험이 있음을 암시한다.

현대미술은 윤리에 관해, 윤리와 미학의 관계에 관해 거의 질문을 제기하지 않는다. 왜냐하면 그것은 오늘날의 다문화적인, '뭐든 다 되는' 문화와 충돌하는 선과 악, 옳고 그름의 어떤 기준이 존재한다고 가정하기 때문이다. 김홍석의 작업은 특히 개인간의 상호작용과 사람들을 정당하게 다루는 방법의 문제를 탐구함으로써 미술이 윤리적 문제에 참여할 능력을 심문한다. 언젠가 작가는 이렇게 말했다. "내 작업은 윤리적 관습에 도전하는데, 일반적으로 관객의 반응은 반감을 보이거나 수용하는 것으로

〈포스트 1945〉
2008
액션, 실크스린트으로 처리된 아크릴판, 현금,
27.5×18cm
퍼포머: 김윤아

나뉜다. 그것들은 정치적으로 민감하거나 선정적인 맥락을 이용하여 불편한 상황을 창출한다."[7]

특히, 돈의 순환과 용도는 김홍석의 작업에서 가장 큰 윤리적 난제를 야기한다. <포스트-1945(Post-1945)>(2008)는 국제갤러리에서 열린 그의 개인전 오프닝에 온 관객들을 명백히 불편하게 만들었다. 벽에 붙은 단촐한 백색 라벨이 갤러리 손님들에게 알리기를, 작가는 어느 창녀에게 자신의 전시 개막일에 참석해주는 조건으로 60만원을 지불했으며, 그녀를 찾아내는 사람은 누구든 벽에 붙은 소형 금고에 들어 있는 120만원을 갖게 된다는 것이었다. 큐레이터 김성원이 지적했듯이, 이 개념적 숨바꼭질은 김홍석 작업을 보러 온 무고한 관객을 얼마든지 창녀를 '색출'할 수 있는 잠재적 가해자로 탈바꿈시켰다. "('현상금'이란 범인을 찾을 때 거는 금액이 아니겠는가!) 이미 오프닝 참석자들은 잠재적 범인들이며 '범죄'가 발생할지도 모르는 '현장'에 있게 된다. (⋯) 결국 '창녀 찾기'의 범인은 창녀도 아니고 이것을 기획한 작가도 아니며 창녀를 찾은 사람도 아니다. 우리 모두가 가해자이면서 피해자인 것이다."[8]

김홍석은 공동체, 공유된 이상, 정체성의 개념에서 출발하지 않고, 사회의 주변부에서 작업을 시작할 때가 많다. <공공의 공백>(2006~2008)은 상상의 국가에서 제안된 다양한 공공 기념비와 공공 공간 계획을 담은 액자 형식의 드로잉과 텍스트 16점으로 구성된다. 그 중 8점의 이미지에는 목적, 기준, 요구 사항을 설명하는 텍스트가 첨부된다. 이를테면, "윤리의 탑"은 김홍석이 사회적으로 버림받은 자, 인간 혐오자, 마약 중독자를 위해 제안하는 것으로, 그런 사람들이 탑 꼭대기에 기어 올라가서 한 시간 동안 서 있는 대가로 3만원을 받게 하자는 것이다. 이 탑이 야기한 사회적 논란은 결국에는 윤리적 문제 해결사들과 자선 단체들로 하여금 그 공공 기념비가 생성해낸 희생자들을 돕게 할 것이라고 김홍석은 주장한다.

반면, "고독의 탑"은 개인들에게 다른 이들과의 만남을 박탈함으로써 함께 있음의 감각을 창출하는 것으로 귀결된다. 작가에 따르면, 이 탑은 도시 한가운데에 들어설 수 있는데, 높이는 지하 5층, 지상 15층이고, 일인용 엘리베이터가 설치된다. 텍스트를 인용하자면, "엘리베이터 내부는 적당히 넓지만 의자나 소파 등의 앉을 만한 거리는 놓아두지 않는다. 왜냐하면 이 탑은 육체적 휴식보다는 사고의 변화를 요구하는 공간이기 때문이다." <공공의 공백>이라는 개념적 프로젝트에서 윤리란 '사람 간의 관계' 또는 '사람과의 만남'에 관한 원칙임에도 "윤리의 탑"의 경우, 우리가

생각하는 공동체가 오히려 사람들과 분리됨을 보여주고, "고독의 탑"의
경우에는 사람들이 따로따로 있어야만 공동체를 형성할 수 있게 된다는 점을
시사한다. 김홍석의 작업에서 보여지는 상상의 공동체는 집단적 소외라는
의미로 결집된다.

수행적 미술

다른 사람들이 김홍석 작업에 관한 글에서 이미 강조했듯이, <포스트–
1945>나 다른 도발적인 작업들은 갤러리 공간에 한정해서 현실이 일시
유예되는 퍼포먼스임을 꼭 기억해야 한다. (<포스트–1945>의 창녀는
실제로는 고용된 배우였다.) 퍼포먼스는 김홍석 작업의 근간이다. 작가는
<현기증(Vertigo)>(1999) 같은 초기작에서 프랑스 미술가 이브 클랭(Yves
Klein)이 연출한 <허공으로의 도약(Leap into the Void)>(1960)을 약간
비틀어 전달한다.[9] 김홍석은 작가 자신이 미술관 건물 꼭대기에 올라 결국
땅으로 떨어지는 라이브 퍼포먼스를 전시 공간에서 생중계하는 것처럼
정교하게 꾸몄다. 관객은 몰랐지만 액션은 미리 녹화된 것이었다. 사실
김홍석은 방 뒤에서 갤러리에 모인 다른 사람들과 함께 퍼포먼스를 보고
있었다. 이런 퍼포먼스는 기만적이라고 말할 수도 있을 것이다. 하지만
김홍석의 가장 최근작은 퍼포먼스를 최대한 투명하고 직접적으로 대중에게
개입하는 한 가지 방식으로 활용하고 있다.

먼저 <사람 객관적─평범한 예술에 대해>(2011)가 그의 기존 미술
실험과 구별되는 점은, 물리적 대상을 쓰지 않고 공간을 거의 비웠다는 데
있다. 김홍석은 공연자 5명을 고용하여 대본 5부를 주고, 현재 활동하고
있는 미술가들이 마주치는 각종 어려운 상황에 관해 설명하고, 기술하고,
논의하도록 했다. 주어진 논의의 주제는 의자, 돌, 물, 사람, 개념이며, 대화의
대부분은 이런 소재를 미술 작업의 토대로 사용하려는 작가의 시도를
중심으로 벌어진다.

사람의 말이라는 최소 요소로 환원된 이 단순한 작업은 미술의 역할이
무엇인지, 미술이 소통의 언어가 될 수 있을지에 관한 보다 복잡한 질문들을
제기한다. 제목이 시사하듯이, 이것은 어떤 의미에서 사람이라는 대상들로
구성된 설치 작업이다. 또한 이것은 사람이 작업의 목적 또는 목표─즉,
의도된 관객─라는 생각을 불러일으킨다. 글말(text)에서 입말(spoken
word)로 넘어가면 형식이 변화하는가? 전문 배우를 써서 미완성 상태의

미술 작업을 전달하는 것이 전혀 다른 그 어떤 무언가로 귀결될 수 있을까? 그런 개념적 작업이 다른 이들과 소통하는 매체가 될 수 있을까?

김홍석이 김소라와의 이인전 《ANTARCTICA》 오프닝에서 선보였던 초기 퍼포먼스 작업 〈서울 대학살(Seoul Massacre)〉(2004)에서, 작가는 현대 무용수들에게 죽은 자들의 입장이 되어 안무를 구성해주기를 바랐고, 결국 그들은 두 시간 동안 움직임이 전혀 없는 춤을 추었다. 반면 〈사람 객관적—평범한 예술에 대해〉의 경우, 김홍석은 관객과의 대화에 참여하도록 고용된 배우 5명의 재능을 최대한 활용하고자 한다. 그의 설명에 따르면, "나는 배우들에게 대본을 외우지 말라고 말했다. 나는 그들에게 배우로서 자기 입장을 버리고 작품을 이해해 달라고 말했다. 작품에 대한 이해는 작가인 나와 소통하는 것이라고 했다. 또한 나는 그들에게 애써서 관객과 정말로 소통해달라고 말했다."[10]

〈사람 객관적—평범한 예술에 대해〉는 1950~60년대 유럽과 미국 미술에서 발생한 퍼포먼스와 해프닝의 개념적 언어를 불러일으킨다. 플럭서스(Fluxus) 그룹의 인터랙티브 퍼포먼스 작업은 모더니즘 회화와 조각의 자기중심적이고 폐쇄적인 시스템에 도전하고자 했다. 작가와 관객, 우연과 우발성의 상호작용은 자르기, 셈하기, 또는 그저 소리 내기 같은 명상적 행동으로 정련되었다.[11] 김홍석의 작업을 기존의 선구적인 개념적 작업과 구별짓는 요소는, 전문 배우를 돈을 주고 고용한다는 것과 발화에 정서적 강조점을 둔다는 것이다. 이와 같은 특징들이 나타나는 작가의 최근작은 말로 사람을 움직이는 법에 관한 질문과 수사법에 관한 고대의 논쟁을 다시 열어 젖힌다.[12]

작가는 대본의 예술적 내용이 중요하지 않다고 강조한다. 대신에, 그는 미술을 서브텍스트로 활용할 가능성을 탐구하고, 배우가 강요된 지시에서 진정한 대화로, 퍼포먼스 미술에서 수행적 미술로 이행할 수 있는지 지켜본다. 〈사람 객관적—평범한 예술에 대해〉의 성과가 어떨지, 고용된 배우가 (배우로서의) 자기 역할을 잊고 주체적으로 생각하면서 김홍석의 전시를 보러 온 관객과의 진정한 대화에 참여할 수 있을지 예측하기는 어렵다. 김홍석의 의도가 진짜인지, 소통이 이 작업의 진짜 목적인지, 아니면 그가 배우의 한계와 관객의 순진함을 시험하는 게임을 창출하고 있는 것인지 분간하기는 그보다 더 어렵다. 이 같은 인공과 현실의 경계, 진짜 감정의 투명성과 기만의 가능성 사이에서, 어쩌면 예술적 참여의 새로운 형태가 발견될 수 있을 것이다.

1 Chung Shin Young, 'Wild Korea
 Gimhongsok,' *Art Asia Pacific* 54
 (July/August 2007), accessed
 online <http://artasiapacific
 .com/Magazine/54/WildKorea
 Gimhongsok>.
2 더 큰 맥락에서 민중 운동의 문화
 정치학을 예리하게 분석한 것으로,
 다음을 참조하라: Namhee
 Lee, *The Making of Minjung:
 Democracy and the Politics of
 Representation in South Korea*
 (Ithaca and London: Cornell
 University Press, 2007).
3 Sunjung Kim, 'Interview with
 Gimhongsok', *Your Bright Future:
 12 Contemporary Artists from
 Korea* (New Haven and London:
 Yale University Press, 2009),
 p.96.
4 Iris Moon, 'Common People:
 The Staging of the Popular in
 Minjung Art: A New Cultural
 Movement from South Korea',
 Third Text Asia 4 (2010): pp.43–
 57.
5 두 작품 ‹토끼입니다›와 ‹당나귀›는
 실제로 인형으로만 되어 있다.
6 필자의 작가 인터뷰, 2011년 3월 1일.
7 Chung, 'Wild Korea Gimhong-
 sok'.
8 Kim Sung Won, 'Real Fake
 World', *Gimhongsok: In Through
 the Out Door* (Seoul: Kukje
 Gallery, 2008), pp.27–28.
9 전후 유럽 미술의 맥락에서 클랭의
 작업에 관한 요약을 보려면, 다음을
 참조하라: David Hopkins, *After
 Modern Art 1945–2000* (Oxford
 and New York: Oxford University
 Press, 2000), pp.76–83.
10 필자의 작가 인터뷰, 2011년 3월 1일.
11 다음을 참조하라: Hopkins,
 pp.104–109. 전후 퍼포먼스 미술을
 좀 더 광범위하게 조사한 것으로,
 다음을 참조하라: Paul Schimmel
 et al., *Out of Actions: Between
 Performance and the Object,
 1949–1979* (Los Angeles:
 Museum of Contemporary Art /
 New York: Thames and Hudson,
 1998).
12 프랑스에서 시각 미술과 수사법적
 논쟁의 관계에 관한 논의로, 다음을
 참조하라: Jacqueline Lichtenstein,
 The Eloquence of Color:
 Rhetoric and Painting in the
 French Classical Age (Berkeley:
 University of California Press,
 1993).

참여한 사람들

〈사람 객관적—평범한 예술에 대해〉 출연 배우

김경범

〈사나이 와타나베〉(2010), 〈백마강 달밤에〉(1996),
〈코〉(1995) 등의 연극과 드라마 〈싸인〉(2011,
SBS), 〈원스 어폰 어 타임 인 생초리〉(2011, tvN),
〈크크섬의 비밀〉(2008, MBC), 영화 〈아빠가 여자를
좋아해〉(2009), 〈불어라 봄바람〉(2003), 〈라이터를
켜라〉(2002) 등에 출연하였다.
배역: 윤리적 태도에 대한 소고—
　　　사람을 미술화하려는 의지

류선영

연극 〈까마귀여, 우리는 탄환을 장전한다〉(2011),
〈Silk Hat〉(2010), 〈유관심종민이〉(2010), 영화
〈초능력자〉(2010), 〈푸른 강은 흘러라〉(2008) 등에
출연하였다. 한국예술종합학교 연극원 연기과
재학 중이다.
배역: 순수한 물질에 대한 소고—
　　　돌을 미술화하려는 의지

김윤아

〈영호와 리차드〉(2010), 〈슬픔 혹은〉(2009),
〈김현탁의 산불〉(2008, 수원국제 연극제), 〈늑대는
눈알부터 자란다〉(2007), 〈몸짓 콘서트-움직이는
갤러리〉(2007), 〈행복 사진관〉(2006), 〈나는 천사를
믿지 않지만〉(2006), 〈장강일기〉(2005), 〈명월이
망공산 하니〉(2004) 등 다수의 연극에 출연하였다.
현재 극단 마방진의 배우로 활동 중이다.
배역: 형태화될 수 없는 물질에 대한 소고—
　　　물을 미술화하려는 의지

이현걸

〈두더지들〉(2009), 〈불가불가〉(2009), 〈누가
왕의 학사를 죽였나〉(2008), 〈룸 넘버 13〉(2008),
〈화성에서 온 남자 금성에서 온 여자〉(2007), 〈마음을
주었습니다〉(2005), 〈패밀리랩퍼스〉(2004),
〈크리스마스의 세례〉(2003), 〈나생문〉(2003) 등
다수의 연극에 출연하였다.
배역: 표현에 대한 소고—
　　　개념을 미술화하려는 의지

장소연
〈로즈마리〉(2005), 〈러브 스토리〉(2005),
〈뉴보잉보잉〉(2006) 등 극단 연우무대의 연극과
드라마 〈하얀 거탑〉(2007, MBC), 〈Nineteen〉
(2009, 아사히 TV, 일본), 영화 〈멋진 하루〉(2008),
〈궤도〉(2007), 〈욕망〉(2002) 등에 출연하였다.
배역: 순수한 물질에 대한 소고―
　　 돌을 미술화하려는 의지

최보광
〈하얀 앵두〉(2010), 〈다리퐁 모단걸〉(2007), 〈소설가
구보씨와 경성 사람들〉(2006), 〈아주 이상한
기차〉(2005), 〈서울노트〉(2004) 등 다수의 연극과
뮤지컬 〈빨래〉(2008-2010)에 출연하였다.
배역: 도구에 대한 소고―
　　 의자를 미술화하려는 의지

글쓴이

김선정

Sunjung Kim

서울을 중심으로 활동하는 독립 큐레이터로
1990년대부터 한국의 동시대 예술을 세계 무대에
알리고 국제적인 전시를 기획하며, 동시대 예술의
흐름을 한국에 소개하여 왔다. 2005년에는 베니스
비엔날레의 커미셔너로 한국관 전시를 기획하였고,
2006년부터 2010년까지 '플랫폼(Platform)'의
총감독으로 활동하였다. 2009년에는 로스엔젤레스
카운티 미술관(LACMA)과 휴스턴미술관(MFAH)
에서 «Your Bright Future: 12 Contemporary
Artists From Korea»전을 기획하였으며 2010년
미디어 시티 서울 2010 «트러스트»전 총감독을
역임하였다. 현재 한국예술종합학교 미술원 교수로
재직 중이다.

아이리스 문

Iris Moon

매사추세츠 공과대학교(MIT) 역사·이론·비평
프로그램 박사 후보생이며, 18세기 프랑스 미술,
건축과 미학, 정치 이론과 한국 현대미술 등을
관심 있게 연구하고 있다. 한국 미술비평 번역자로
활동하며, 아시아 아트 아카이브와 코리아
헤럴드에서 일하기도 했다.

성기완

Kiwan Sung

시인, 뮤지션. 밴드 3호선버터플라이 멤버. 현재
'서울사운드아카이브 프로젝트'를 주도하고 있다.
다양한 분야의 문화적인 것들이 플러그인되는 과정에
관심이 있으며, 경계설정 없이 좌충우돌 활동한다.
계원디자인예술대학에서 사운드디자인을 가르치고
있다.

심보선

Boseon Shim

사회학자, 시인으로 활동하고 있다. 다문화주의와
다원예술에 관심을 가지고 연구와 집필을 수행해
왔으며, «Text@Media», «Sound@Media»,
«Fare-Well» 등의 다원예술 전시 기획에 참여하였다.
시집으로 『슬픔이 없는 십오 초』(2008)가 있다. 현재
경희사이버대학교 문화예술경영학과 조교수로 재직
중이다.

이태한

Taehan Lee

회화를 전공하였고, 미디어아티스트, 웹디자이너/
개발자로 활동하고 있다. «Text@Media»,
«Sound@Media» 등에 참여하였으며, 웹 기반
문화예술 프로젝트와 웹서비스 구축에 관심이 많다.
주로 문화예술단체에서 기획자/웹 마스터로 일해
왔으며, 현재는 프리랜서로 웹 개발을 주로 하고 있다.

주일우

Iroo Joo

생화학, 과학사, 환경학을 공부했다. 주로 과학과
문화 사이에서 일어나는 일들에 관심이 많다.
문학과지성사의 문화잡지 『이다』의 편집동인으로
참여하면서 '문학'과 깊은 관련을 맺었고 아트센터
나비, 문지문화원 사이에서 일하면서 '시각예술'과
'미디어아트' 분야에 참여하였다. 최근에는
'공연'과 관련된 비평이나 기획에도 관여하고 있다.
학문적 관심사는 과학과 같이 전문가 문화 속에서
만들어지는 내용들이 대중들 사이에서 어떻게
소비되는가이고 실제로 하는 일은 과학/기술과
그 언저리에서 일어나는 문화 현상을 기획하고,
만들고, 때로는 해석하는 일이다. 2011년부터
한국다원예술아카이브 운영을 시작했고 관련 매체
창간 준비에 집중하고 있다.

김홍석
Gimhongsok

1964년 서울에서 출생했다. 서울대학교 조소과를
졸업하고, 89년 독일로 이주한 후 브라운쉬바이크
미술대학과 뒤셀도르프 쿤스트 아카데미에서
수학하였다. 1999년 큐레이터 후 한루(Hou Hanru),
김선정과의 만남을 통해 국내외 전시에 소개되기
시작하였으며, 대표적 전시로는 «ANTARTICA»
(2004, 아트선재센터, 서울), «Cosmo Vitale»
(2004, 레드캣 갤러리, 로스앤젤레스), 제4회, 제6회
광주비엔날레(2002, 2006), 제50회, 제51회
베니스비엔날레(2003, 2005), 제10회 이스탄불
비엔날레(2007), 제10회 리옹비엔날레(2009),
«Your Bright Future: 12 Contemporary Artists
From Korea»(2009, LACMA, 로스앤젤레스/
MFAH, 휴스턴) 등이 있다. 대표작으로는
‹g5›(2004), ‹러브(LOVE)›(2004), ‹와일드 코리아›
(2005), ‹브레멘 음악대›(2006), ‹공공의 공백›
(2006), ‹개 같은 형태(Canine Construction)›
(2009) 등이 있으며, 2008년 이래 일본의 오자와
츠요시(Ozawa Tsuyoshi), 중국의 첸 샤오시옹
(Chen Shaoxiong)과 함께 수행성에 기반을 둔
협업적 조직을 구성하여 4개의 프로젝트를
완성하였다. 이 조직의 이름은 ‘시징맨(Xijingmen)’
이며 서경인(西京人)이라는 의미를 가지고 있다. 현재
상명대학교 공연영상미술학부 교수로 재직하고 있다.

퍼포먼스, 윤리적 정치성—김홍석

글쓴이—
김홍석
김선정
아이리스 문
성기완
심보선
주일우

펴낸곳—
samuso:
현실문화연구

펴낸이—
김선정
김수기

편집—
김수기

진행—
김나정
성혜진

디자인—
슬기와 민

번역—
윤원화

사진—
김홍석

첫 번째 찍은 날—
2011년 4월 20일

samuso:
space for contemporary art
서울시 종로구 화동 137–5
전화 02 739 7068
팩스 02 739 7069

현실문화연구
서울시 종로구 교북동 12–8번지 2층
전화 02 393 1125
팩스 02 393 1128
전자우편 hyunsilbook@paran.com

ISBN 978-89-6564-016-5 03600

이 책은 김홍석의 개인전
«평범한 이방인»(아트선재센터, 2011)과
연계하여 발간되었습니다.

All images courtesy the artist
unless otherwise noted.
Gene Pittman, Steve White,
Kyungsub Shin, Myungrae Park
photos provided by LACMA/MFAH.

This publication is published
on occasion of the exhibition
'Gimhongsok: Ordinary Strangers'
(Artsonje Center, Seoul, 2011).

후원
서울문화재단
한국문화예술위원회

서울문화재단

한국문화예술위원회
Arts Council Korea